书法实训教程（第2版）

吴胜景 ◎ 编著

清华大学出版社
北京

内 容 简 介

本书以培养大中专学生规范书写汉字为基本目标,以培养具备一定审美能力与艺术表现能力的书法人才为最终目标。在编写时以书法实训为主,以理论性指导为辅,共分为十四章,涉及四个方面:一是书法简史与常识性介绍;二是毛笔楷书、钢笔楷书、粉笔楷书技法训练,以及"三笔字"规范书写与目标检测;三是其他书体(包括篆书、隶书、行书和草书)的技法学习;四是书法临摹与创作学习。

本书既可作为师范类院校各专业学生提高汉字书写能力的实训教材,也可作为其他高等院校(包括高等职业技术类学校)普及书法知识的教材,还可作为广大书法爱好者学习书法的参考书。

本书封面贴有清华大学出版社防伪标签,无标签者不得销售。
版权所有,侵权必究。举报: 010-62782989, beiqinquan@tup.tsinghua.edu.cn。

图书在版编目(CIP)数据

书法实训教程 / 吴胜景编著. —2 版. —北京: 清华大学出版社,2023.1
ISBN 978-7-302-62327-4

Ⅰ.①书… Ⅱ.①吴… Ⅲ.①汉字—书法—教材 Ⅳ.①J292.1

中国国家版本馆 CIP 数据核字(2023)第 009597 号

责任编辑:王 定
封面设计:周晓亮
版式设计:孔祥峰
责任校对:马遥遥
责任印制:丛怀宇

出版发行:清华大学出版社
 网 址:http://www.tup.com.cn, http://www.wqbook.com
 地 址:北京清华大学学研大厦 A 座 邮 编:100084
 社 总 机:010-83470000 邮 购:010-62786544
 投稿与读者服务:010-62776969, c-service@tup.tsinghua.edu.cn
 质 量 反 馈:010-62772015, zhiliang@tup.tsinghua.edu.cn
印 装 者:三河市东方印刷有限公司
经 销:全国新华书店
开 本:185mm×260mm 印 张:16.25 字 数:385 千字
版 次:2017 年 8 月第 1 版 2023 年 2 月第 2 版 印 次:2023 年 2 月第 1 次印刷
定 价:59.80 元

产品编号:097016-01

前　言

书法艺术是我国民族文化遗产中一颗光辉灿烂的明珠，也是世界艺苑中一朵独放异彩的奇葩，它以抽象、灵动、丰富的线条表现带给人复杂多样的美感。书法艺术博大精深，它以厚重的中华民族文化为载体，彰显出传统底蕴深厚的文化内涵。

书法课程既是师范类院校常设的一门基础实践应用课程，也是提高普通高校学生审美和修养水平的艺术课程。其审美思想与文学、诗歌、绘画等课程一脉相承，有千丝万缕的联系。学好书法课程，既能帮助学生提高对中国传统文化的认识，又能促进学生对公共文化课程学习理解的深度与广度。

规范汉字书写并让书写达到美观、合理的效果，是学习书法的初级阶段，也是书法学习者首先要达到的最基本要求。同时从培养实用书写能力的作用上来说，"三笔字"书写技能也是教师必备的一项职业基本技能。因此，本书基于国家教委师范司1992年9月颁布的《高等师范学校学生的教师职业技能训练基本要求》，结合教育部2016年下发的《教育部关于书法教育总体目标及内容最新方案》的文件精神，围绕提高学生"三笔字"书写水平而编写。在此基础上，通过对书法史的讲述，对篆书、隶书、行书、草书等书体进行了讲解与分析，从而逐渐拓展书法学习的深度与广度，加强学生对传统书法艺术的了解与认识，提升学生对书法艺术的审美意识，以传承中华传统文化艺术。

书法属于重视实践教学，同时兼顾理论与实践相结合的学科。在学习要求上，本书的教学规划包括基本目标与提高目标。在内容设计上，先从实用性入手，以楷书为重点学习内容，分别讲述毛笔楷书、钢笔楷书、粉笔楷书，然后再根据教学目标与学生需求，进一步触类旁通到对其他书体的学习。本书可作为师范类院校师范类专业的专用教材，也可作为普通高校(包括高等职业院校)，甚至中等职业学校的书法通选教材。

一、本书的基本目标

(1) 正确掌握常见汉字的字形、结构、笔画、笔顺。

(2) 基本掌握粉笔字、钢笔字、毛笔字的楷书或行书的书写技能。

二、本书的提高目标

(1) 掌握书法的发展过程及各种书体的演变。

(2) 提高书法审美能力，掌握一定的书法鉴赏方法。

(3) 深入书法领域，领悟书法艺术，熟悉各种书体，能够写出质量较高的书法作品，能够参加一些大型书法活动。

三、本书编写的主要特征

(1) 学习目标明确。本书以培养大中专学生规范化书写汉字为基本目标，但又因人而异，既能把"三笔字"达标作为最终的学习目标，也能进一步深入，把培养书法人才作为最终目标。

(2) 学习要点清晰。通过章节前的学习导航，提前明确章节学习重点与目标，有利于教学活动的开展。

(3) 技法讲解与实训结合密切，操作性强，每个章节的实训内容都是编者在课堂教学过程中不断积累并总结的经验结晶。

(4) 每个技法训练都备有一定的强化练习内容，以保证学生对课堂技法学习的进一步巩固。

(5) 每个章节都设有拓展训练，以扩充学生课外知识储备，提高学生对书法的领悟能力，为培养书法人才做准备。

本书由吴胜景执笔编写，书中示范字例也主要由吴胜景书写。此外，王菊、张英杰、覃洪国、陈思思、张玉洁、李家璐、武涛、楼小凤、王静、钟文好、曹洁等人参与了资料搜集及本书部分内容的编写，在此表示衷心的感谢。

由于种种客观原因，本书在编写过程中难免会有这样或那样的问题，对于书中的不足之处，敬请读者提出宝贵意见，以便做进一步修改。

本书配套电子课件下载：

编著者

2022 年 5 月

目 录

第一章 书法简史 ……………………………… 1
 第一节 中国书法的造型基础
 ——汉字 ……………………… 1
 一、中国汉字的起源 ………………………… 1
 二、汉字的构造 ……………………………… 2
 第二节 中国书法发展简史 …………………… 2
 一、先秦书法 ………………………………… 3
 二、秦代书法 ………………………………… 4
 三、两汉书法 ………………………………… 5
 四、魏晋书法 ………………………………… 6
 五、南北朝书法 ……………………………… 7
 六、隋唐五代书法 …………………………… 8
 七、宋辽金书法 ……………………………… 9
 八、元代书法 ………………………………… 10
 九、明代"尚态"书法 ……………………… 11
 十、清代书法 ………………………………… 12
 第三节 拓展知识与思考练习 ………………… 13

第二章 书法工具及书写基本要求 …………… 14
 第一节 书法需要使用的各种工具 …………… 14
 一、笔 ………………………………………… 15
 二、墨 ………………………………………… 16
 三、纸 ………………………………………… 18
 四、砚 ………………………………………… 19
 第二节 书写基本要求与方法 ………………… 20
 一、书写姿势要求 …………………………… 20
 二、书写执笔方法讲解 ……………………… 20
 三、毛笔书写方法与试写 …………………… 22
 第三节 拓展知识与思考练习 ………………… 23

第三章 毛笔书法基本用笔与线条训练 …… 24
 第一节 基本用笔方法 ………………………… 24
 一、常用笔锋 ………………………………… 24
 二、笔锋的主要动作运用 …………………… 26
 三、用笔过程 ………………………………… 27
 第二节 用笔之稳定性练习 …………………… 28
 一、平直均匀线条练习 ……………………… 28
 二、弯曲均匀线条练习 ……………………… 29
 第三节 线条提按变化练习 …………………… 30
 一、横线提按练习 …………………………… 30
 二、竖线提按练习 …………………………… 31
 三、曲线提按练习 …………………………… 32
 第四节 线条使转与折笔练习 ………………… 33
 一、线条使转变化练习 ……………………… 33
 二、线条折笔变化练习 ……………………… 33
 第五节 拓展知识与思考练习 ………………… 34

第四章 毛笔楷书基本笔画书写
 技法训练 ……………………………… 35
 第一节 永字八法的学习 ……………………… 35
 一、永字八法 ………………………………… 35
 二、笔画特征介绍 …………………………… 36
 第二节 点画的学习 …………………………… 36
 一、斜点的写法训练 ………………………… 37
 二、撇点的写法训练 ………………………… 37
 三、挑点的写法训练 ………………………… 38
 四、斜竖点的写法训练 ……………………… 38
 第三节 横画的学习 …………………………… 39
 一、长平横的写法训练 ……………………… 39
 二、短平横的写法训练 ……………………… 39

 三、斜横的写法训练⋯⋯⋯⋯⋯⋯⋯⋯39
 四、尖横的写法训练⋯⋯⋯⋯⋯⋯⋯⋯40
 第四节 竖画的学习⋯⋯⋯⋯⋯⋯⋯⋯⋯⋯40
 一、垂露竖的写法训练⋯⋯⋯⋯⋯⋯⋯⋯41
 二、悬针竖的写法训练⋯⋯⋯⋯⋯⋯⋯⋯41
 三、弧竖的写法训练⋯⋯⋯⋯⋯⋯⋯⋯⋯41
 四、斜短竖的写法训练⋯⋯⋯⋯⋯⋯⋯⋯42
 第五节 撇画的学习⋯⋯⋯⋯⋯⋯⋯⋯⋯⋯42
 一、短平撇的写法训练⋯⋯⋯⋯⋯⋯⋯⋯42
 二、短斜撇的写法训练⋯⋯⋯⋯⋯⋯⋯⋯42
 三、长斜撇的写法训练⋯⋯⋯⋯⋯⋯⋯⋯43
 四、兰叶撇的写法训练⋯⋯⋯⋯⋯⋯⋯⋯43
 五、长竖撇的写法训练⋯⋯⋯⋯⋯⋯⋯⋯43
 六、回锋撇的写法训练⋯⋯⋯⋯⋯⋯⋯⋯44
 第六节 捺画的学习⋯⋯⋯⋯⋯⋯⋯⋯⋯⋯44
 一、斜捺的写法训练⋯⋯⋯⋯⋯⋯⋯⋯⋯44
 二、平捺的写法训练⋯⋯⋯⋯⋯⋯⋯⋯⋯45
 三、反捺的写法训练⋯⋯⋯⋯⋯⋯⋯⋯⋯45
 第七节 折画的学习⋯⋯⋯⋯⋯⋯⋯⋯⋯⋯45
 一、横折的写法训练⋯⋯⋯⋯⋯⋯⋯⋯⋯45
 二、竖折的写法训练⋯⋯⋯⋯⋯⋯⋯⋯⋯46
 三、撇折的写法训练⋯⋯⋯⋯⋯⋯⋯⋯⋯47
 第八节 钩画的学习⋯⋯⋯⋯⋯⋯⋯⋯⋯⋯48
 一、横钩的写法训练⋯⋯⋯⋯⋯⋯⋯⋯⋯48
 二、竖钩的写法训练⋯⋯⋯⋯⋯⋯⋯⋯⋯48
 三、戈钩(斜钩)的写法训练⋯⋯⋯⋯⋯⋯49
 四、弯钩的写法训练⋯⋯⋯⋯⋯⋯⋯⋯⋯49
 五、竖弯钩的写法训练⋯⋯⋯⋯⋯⋯⋯⋯49
 六、心钩的写法训练⋯⋯⋯⋯⋯⋯⋯⋯⋯50
 七、背抛钩的写法训练⋯⋯⋯⋯⋯⋯⋯⋯50
 八、横折钩的写法训练⋯⋯⋯⋯⋯⋯⋯⋯50
 第九节 提画的学习⋯⋯⋯⋯⋯⋯⋯⋯⋯⋯51
 第十节 拓展知识与思考练习⋯⋯⋯⋯⋯⋯51

第五章 毛笔楷书结构训练⋯⋯⋯⋯⋯⋯52
 第一节 楷书结构的原则与方法⋯⋯⋯⋯⋯52
 一、整齐平正⋯⋯⋯⋯⋯⋯⋯⋯⋯⋯⋯⋯52

 二、上下平稳⋯⋯⋯⋯⋯⋯⋯⋯⋯⋯⋯⋯52
 三、左右均称⋯⋯⋯⋯⋯⋯⋯⋯⋯⋯⋯⋯53
 四、轻重平衡⋯⋯⋯⋯⋯⋯⋯⋯⋯⋯⋯⋯53
 五、分布均匀⋯⋯⋯⋯⋯⋯⋯⋯⋯⋯⋯⋯54
 六、对比调和⋯⋯⋯⋯⋯⋯⋯⋯⋯⋯⋯⋯54
 七、连续各异⋯⋯⋯⋯⋯⋯⋯⋯⋯⋯⋯⋯55
 八、反复变化⋯⋯⋯⋯⋯⋯⋯⋯⋯⋯⋯⋯55
 九、内外相称⋯⋯⋯⋯⋯⋯⋯⋯⋯⋯⋯⋯55
 十、形象自然⋯⋯⋯⋯⋯⋯⋯⋯⋯⋯⋯⋯56
 十一、气象生动⋯⋯⋯⋯⋯⋯⋯⋯⋯⋯⋯56
 十二、格调统一⋯⋯⋯⋯⋯⋯⋯⋯⋯⋯⋯56
 第二节 汉字结构的特征⋯⋯⋯⋯⋯⋯⋯⋯56
 一、独体结构汉字的特征⋯⋯⋯⋯⋯⋯⋯56
 二、左右结构汉字的特征⋯⋯⋯⋯⋯⋯⋯56
 三、左中右结构汉字的特征⋯⋯⋯⋯⋯⋯57
 四、上下结构汉字的特征⋯⋯⋯⋯⋯⋯⋯57
 五、上中下结构汉字的特征⋯⋯⋯⋯⋯⋯57
 六、全包围结构汉字的特征⋯⋯⋯⋯⋯⋯57
 七、半包围结构汉字的特征⋯⋯⋯⋯⋯⋯58
 八、繁杂结构汉字的特征⋯⋯⋯⋯⋯⋯⋯58
 第三节 汉字结构的学习及训练⋯⋯⋯⋯⋯58
 一、独体结构汉字的学习及训练⋯⋯⋯⋯58
 二、左右结构汉字的学习及训练⋯⋯⋯⋯59
 三、左中右结构汉字的学习及训练⋯⋯⋯59
 四、上下结构汉字的学习及训练⋯⋯⋯⋯60
 五、上中下结构汉字的学习及训练⋯⋯⋯61
 六、全包围结构汉字的学习及训练⋯⋯⋯62
 七、半包围结构汉字的学习及训练⋯⋯⋯62
 八、繁杂结构汉字的学习及训练⋯⋯⋯⋯63
 第四节 拓展知识与思考练习⋯⋯⋯⋯⋯⋯63

第六章 毛笔楷书临摹训练⋯⋯⋯⋯⋯⋯64
 第一节 选帖⋯⋯⋯⋯⋯⋯⋯⋯⋯⋯⋯⋯⋯64
 一、取法乎上⋯⋯⋯⋯⋯⋯⋯⋯⋯⋯⋯⋯64
 二、参照自己的性格特征⋯⋯⋯⋯⋯⋯⋯64
 三、根据自身的审美情趣⋯⋯⋯⋯⋯⋯⋯65

目 录

四、遵循由易到难、由浅入深的
规律 ································· 65
第二节　毛笔楷书临摹过程 ········· 65
一、读帖 ································· 65
二、摹帖(描摹) ······················ 65
三、临帖 ································· 66
四、临帖要求 ·························· 68
第三节　临摹法帖介绍及临写示范 ··· 68
一、颜体 ································· 68
二、欧体 ································· 69
三、柳体 ································· 69
四、赵体 ································· 69
五、楷书名家作品及临摹示范 ··· 70
第四节　拓展知识与思考练习 ······ 80

第七章　钢笔书法学习与技法训练 ··· 81
第一节　工具介绍及基本书写要求 ··· 81
一、工具介绍 ·························· 81
二、书写姿势与书写要求 ········· 82
第二节　钢笔楷书笔画的学习
及训练 ························· 83
一、点画的学习及训练 ············ 83
二、横画的学习及训练 ············ 88
三、竖画的学习及训练 ············ 90
四、撇画的学习及训练 ············ 92
五、捺画的学习及训练 ············ 94
六、折画的学习及训练 ············ 95
七、提画的学习及训练 ············ 97
八、钩画的学习及训练 ············ 97
第三节　钢笔楷书结构的学习
及训练 ······················· 100
一、独体结构汉字的学习及训练 ···100
二、左右结构汉字的学习及训练 ···100
三、左中右结构汉字的学习及训练 ···101
四、上下结构汉字的学习及训练 ···101
五、上中下结构汉字的学习及训练 ···103
六、包围结构汉字的学习及训练 ·······104

七、繁杂结构汉字的学习及训练 ········ 106
第四节　拓展知识与思考练习 ······ 106

第八章　钢笔楷书的临摹与创作训练 ···108
第一节　钢笔楷书临摹 ·············· 108
一、选帖 ······························· 108
二、读帖 ······························· 109
三、临摹 ······························· 109
四、钢笔楷书临帖示范 ·········· 110
第二节　章法学习及作品创作 ···· 117
一、钢笔楷书作品的章法体式 ··· 118
二、钢笔楷书作品创作的内容
安排 ······························ 118
三、创作示范 ······················· 119
第三节　拓展知识与思考练习 ···· 126

第九章　粉笔书法训练 ··················127
第一节　粉笔的认识 ················· 127
第二节　粉笔的使用 ················· 128
一、粉笔的基本特性 ·············· 128
二、粉笔书写的姿势 ·············· 129
三、粉笔字的行笔技巧 ·········· 129
四、粉笔笔法 ······················· 130
第三节　粉笔字的训练要求 ······· 131
一、从临帖起步 ···················· 131
二、从楷书入手 ···················· 131
三、重视谋篇布局 ················· 131
四、粉笔字的快写 ················· 131
第四节　黑板报的书写 ·············· 132
第五节　粉笔楷书基本笔画的学习
及训练 ······················· 132
一、点画的学习及训练 ·········· 133
二、横画的学习及训练 ·········· 136
三、竖画的学习及训练 ·········· 137
四、撇画的学习及训练 ·········· 138
五、捺画的学习及训练 ·········· 140
六、折画的学习及训练 ·········· 141
七、提画的学习及训练 ·········· 143

八、钩画的学习及训练⋯⋯⋯⋯⋯143
第六节　粉笔楷书结构的学习
　　　　及训练⋯⋯⋯⋯⋯⋯⋯⋯146
　　一、独体结构汉字的学习及训练⋯146
　　二、左右结构汉字的学习及训练⋯146
　　三、左中右结构汉字的学习及训练⋯148
　　四、上下结构汉字的学习及训练⋯149
　　五、上中下结构汉字的学习及训练⋯151
　　六、全包围结构汉字的学习及训练⋯151
　　七、半包围结构汉字的学习及训练⋯152
　　八、繁杂结构汉字的学习及训练⋯153
第七节　板书设计及粉笔书法
　　　　章法学习⋯⋯⋯⋯⋯⋯⋯154
　　一、板书设计的整体要求⋯⋯⋯154
　　二、板书的设计类型⋯⋯⋯⋯⋯155
　　三、粉笔书法作品的章法⋯⋯⋯156
第八节　拓展知识与思考练习⋯⋯⋯158

第十章　"三笔字"书写强化训练
　　　　　与检测⋯⋯⋯⋯⋯⋯⋯⋯159
第一节　"三笔字"书写强化
　　　　训练⋯⋯⋯⋯⋯⋯⋯⋯⋯159
　　一、"三笔字"临摹强化训练⋯⋯159
　　二、"三笔字"创作阶段的强化⋯⋯160
第二节　"三笔字"书写规范性
　　　　要求⋯⋯⋯⋯⋯⋯⋯⋯⋯164
　　一、书写顺序⋯⋯⋯⋯⋯⋯⋯⋯164
　　二、钢笔与粉笔字的实用书写要求⋯165
第三节　"三笔字"检测标准及注意
　　　　事项⋯⋯⋯⋯⋯⋯⋯⋯⋯165
　　一、毛笔字测试要求⋯⋯⋯⋯⋯165
　　二、钢笔字测试要求⋯⋯⋯⋯⋯167
　　三、粉笔字测试要求⋯⋯⋯⋯⋯168
　　四、三笔字测试内容与评分标准⋯⋯169
第四节　拓展知识与思考练习⋯⋯⋯171

第十一章　篆书学习与训练⋯⋯⋯172
第一节　了解篆书及识篆⋯⋯⋯⋯172

　　一、学习篆体要求与识篆⋯⋯⋯172
　　二、篆体的基本特征⋯⋯⋯⋯⋯173
第二节　篆书基本技法⋯⋯⋯⋯⋯173
　　一、篆书的基本笔画及笔法⋯⋯174
　　二、篆书的书写笔顺⋯⋯⋯⋯⋯176
　　三、篆书的结体特征⋯⋯⋯⋯⋯178
　　四、篆书临写帖本介绍⋯⋯⋯⋯179
　　五、篆书名家名帖学习与欣赏⋯⋯180
第三节　拓展知识与思考练习⋯⋯⋯186

第十二章　隶书学习与训练⋯⋯⋯187
第一节　隶书概述⋯⋯⋯⋯⋯⋯⋯187
　　一、演变过程⋯⋯⋯⋯⋯⋯⋯⋯187
　　二、主要碑帖风格和书法地位⋯⋯188
　　三、近现代时期的隶书⋯⋯⋯⋯189
第二节　隶书的基本技法⋯⋯⋯⋯190
　　一、隶书的基本笔画⋯⋯⋯⋯⋯190
　　二、隶书的结字和章法⋯⋯⋯⋯195
　　三、隶书名家名帖学习与欣赏⋯⋯197
第三节　拓展知识与思考练习⋯⋯⋯203

第十三章　行草书学习与训练⋯⋯204
第一节　行书⋯⋯⋯⋯⋯⋯⋯⋯⋯204
　　一、行书的基本特征⋯⋯⋯⋯⋯204
　　二、行书书写笔法⋯⋯⋯⋯⋯⋯205
　　三、行书的结体要求⋯⋯⋯⋯⋯211
　　四、行书名家名帖学习与欣赏⋯⋯212
第二节　草书⋯⋯⋯⋯⋯⋯⋯⋯⋯214
　　一、草书概述⋯⋯⋯⋯⋯⋯⋯⋯214
　　二、草书的笔法和结体要求⋯⋯215
　　三、草书临写与学习⋯⋯⋯⋯⋯220
　　四、草书名家名帖欣赏⋯⋯⋯⋯221
第三节　拓展知识与思考练习⋯⋯⋯229

第十四章　书法作品章法学习⋯⋯230
第一节　传统书法作品的章法体式
　　　　与内容⋯⋯⋯⋯⋯⋯⋯⋯230
　　一、常见体式⋯⋯⋯⋯⋯⋯⋯⋯230

二、章法要点…………………………231
第二节　章法应用…………………………232
　　一、章法应用体现……………………232
　　二、如何着手布局……………………233
　　三、不同作品章法范例………………233
第三节　书法作品款识学习………………245

　　一、书法落款…………………………245
　　二、款识注意要点……………………247
　　三、印章………………………………247
第四节　拓展知识与思考练习……………249

参考文献……………………………………250

第一章

书法简史

【本章学习导航】
- 了解中国汉字的起源；
- 掌握中国书法的发展过程及各种书体的演变；
- 熟悉古代书法发展过程中的名家名帖。

在中国书法文化产生的几千年时间内，随着朝代更替，书法也经历了不同的演变过程，形成了不同的书法表现形式，出现了一大批知名书家，并留下了诸多经典书论与碑刻，它们共同构成了中国博大精深的书法艺术宝库。

第一节 中国书法的造型基础——汉字

中国书法是随着文字的出现而产生的，因此汉字是书法艺术表现的造型基础，研究书法首先要了解中国汉字的起源与构成体系。

一、中国汉字的起源

中国文字源远流长，从"我国现行文字先祖"——仰韶文化陶器文字算起，至今已有六千多年的历史，是目前世界上历史最为悠久的文字之一。汉字的出现来自于图画，远古人类依据事物的本状进行刻画，经过不断总结，形成高度概括却又形神兼备的象形文字。后人又以象形文字为基础构件，逐渐把音、形、义三个方面相互结合起来，形成了丰富完善的汉字构成体系。从文字产生的那一刻起，我们的祖先就运用自己的聪明智慧，在书写、刻契或铸造文字的同时，也进行着艺术创造。

关于汉字的起源，历来有不少说法，在我国古代典籍中有不少记载。

一是结绳记事说。《周易·系辞下》中说："上古结绳而治，后世圣人易之以书契。"可见上古时期，人们记录事情和表达意思是借用在绳子上打结的方式来进行的，这也是古人寻找实物记事的最初形式，简单而通俗。东汉末年经学大师郑玄也在《周易注》中说："结绳为约，事大，大结其绳，事小，小结其绳。"这说明古人在表达意思时，会有不同的结绳方式，分别代

替不同的事件。

二是图画符号说。汉代经学家孔安国在《尚书·序》中说:"古者伏羲氏之王天下也,始画八卦,造书契,以代结绳之政,由是文籍生焉。"《周易·系辞下》说:"古者庖牺氏之王天下也,仰则观象于天,俯则观法于地,观鸟兽之文与地之宜,近取诸身,远取诸物,于是始作八卦,以通神明之德,以类万物之情。"从仰观天,俯观地,"观鸟兽之文""近取诸身,远取诸物"中可以看出汉字起源于图画,并以象形为基础不断发展。

三是仓颉造字说。战国时期《韩非子·五蠹篇》说:"仓颉之作书也,自环者谓之私,背私谓之公。"《吕氏春秋·审分览·君守》说:"仓颉作书。"《淮南子·本经训》说:"昔者仓颉作书,而天雨粟,鬼夜哭。"东汉许慎《说文解字·序》中所载:"黄帝之史仓颉,见鸟兽蹄迒之迹,知分理之可相别异也,初造书契。"唐代张怀瓘在《书断》中云:"古文者,黄帝史仓颉所造也。"以上皆言仓颉造字。对于仓颉造字说,鲁迅在《文外文谈》中分析:"但在社会里,仓颉也不止一个,有的在刀柄上刻一点图,有的在门户上画一些画,心心相印,口口相传,文字就多起来,史官一采集,便可以敷衍记事了。中国文字的由来,恐怕也逃不出这个例子。"说明中国汉字源头为社会生活,人们在社会实践中不断创造、使用汉字,又经由"巫"或"史"搜集、整理、加工、推广,不断丰富发展中国汉字。

二、汉字的构造

中国古代的"六书"从理论上解释了汉字的构造规律。六书是产生于中国战国时期的文字学理论学说,也是分析汉字结构而归纳出来的造字原则。这一理论,产生于甲骨文字形成并广泛应用后,最早出现于《周礼·地官司徒·师氏》,完成于东汉许慎。东汉班固在《汉书·艺文志》中道:"周官保氏掌养国子,教之六书,谓象形、象事、象意、转注、假借,造字之本也。"东汉许慎在他手编的我国第一部字典《说文解字》的序文中说:"周礼:八岁入小学,保氏教国子,先以六书。一曰指事。指事者,视而可识,察而见意,'上、下'是也。二曰象形。象形者,画成其物,随体诘诎,'日、月'是也。三曰形声。形声者,以事为名,取譬相成,'江、河'是也。四曰会意。会意者,比类合谊,以见指撝,'武、信'是也。五曰转注。转注者,建类一首,同意相受,'考、老'是也。六曰假借。假借者,本无其字,依声托事,'令、长'是也。""六书"中的指事、象形、形声、会意是直接造字的方法,而转注、假借并没有造出新字,因此有人认为后两者仅是用字的方法。"六书"学说,对我们研究汉字的音、形、义,研究汉字书法,特别是研究篆书、篆刻都有十分重要的意义。

第二节 中国书法发展简史

中华文化上下五千年,书法艺术以汉字文化为载体,博大精深,源远流长。自殷商有文献资料及实物记载以来,历经先秦、秦汉、魏晋、隋唐、宋元乃至明清,不断地发展、成熟,逐渐形成了甲骨文、金文、石鼓文、秦篆、汉隶、简牍书、草书、行书、楷书等不同风格的书法

表现形式，并出现了一大批书法名家与书法名帖，共同构成了中国丰富多彩的书法艺术。

一、先秦书法

先秦时期经历了夏、商、西周和春秋、战国等历史阶段，约自公元前 21 世纪—公元前 221 年。

1. 商和西周时的甲骨文

甲骨文是指殷商时期刻在龟甲兽骨上的文字，又叫卜辞、殷契或殷墟文字等，是一种古老、成熟的文字形式。甲骨文在晚清时期被发现，直到光绪二十五年(1899 年)，王懿荣首次从文字学角度对它进行收集、研究以后，甲骨文才算真正获得重视。甲骨文字大多是以单刀或双刀刻契而成，是我们现在所能见到的最早的汉字，其图画性意味强，体现了造字之初先民"近取诸身，远取诸物"的思维特点，虽存在一字多形的异体现象，且字的偏旁、长短、大小、正反尚无定则，但从整体上看它已是有明显"六书"构造规律的成熟文字。

从书法角度观察，"透过刀锋看笔锋"，也可以窥探殷商时期书家用笔的轻重、粗细或刚柔的变化。甲骨文在结体上活泼自由，但同时也注意均衡、对称之势，在章法上呈现出或错落疏朗或严整端庄之态，彰显了古朴而又烂漫的情趣。由于时期、书家的不同，甲骨文也出现了不同的作品风格，或粗犷遒劲，或纤细谨密，或一丝不苟，或略肆草率。此外，我们还在一些甲骨文中，看到了刻写得幼稚歪扭的初学契刻者的习作，可以看出商代有些契刻者在有意识地追求线条的美感。而后世书法则在不断完善中继续发展，因此可以说甲骨文是中国书法无限魅力的开端。

2. 商和西周时的金文

金文指古代铸刻在钟、鼎、货币、兵器等青铜器上的铭文。因为在周以前，人们把铜也叫作金，所以铸刻在青铜器上的文字被称为"金文"或"吉金文字"，也叫鼎文、铜器铭文、钟鼎款识等。中国早在夏代就已进入青铜时代，而商周时期，青铜器开始被大量制造和使用，并在人们寻找更合适的书写载体来满足日益增长的书写需求时被选中。由此，在青铜器上铸铭文，开始于商代，繁盛于两周。商代青铜器铭文，字体与甲骨文相通，象形程度较高，且字数少，多是器主的标识、族徽、祖先名字等。周代是青铜器的极盛时期，也是金文的鼎盛时期，不仅铭文的字数由商末的几十字发展到了数百字，而且字体较商代的甲骨文更加稳定、规范、简化，形成了独具风格的新书体。在用笔上，笔道大多比甲骨文粗，结体上讲究笔画的均匀对称，也比甲骨文更端正整齐，章法形式多样，艺术性比甲骨文又有进一步的提高和丰富。

西周青铜器铭文的风格大约可以分前、中、后三个时期。在西周前期(公元前 1207 年—公元前 948 年)，文字处在继承与演变商末甲骨文、金文的过程中，笔画多尖圆并用，结体多纵长凝练，章法多端正严齐，形成雄奇挺拔、典丽端庄之势。清道光年间出土的《大盂鼎》就是这类方笔壮伟的代表之一。在西周中期(公元前 947 年—公元前 888 年)，铭文的字数更多、篇幅

更长了，这一时期不仅出现了将铭文排列于界格之中、书风趋于整饬的《大克鼎》，还出现了清新秀洁、圆润工整的《墙盘铭》，它们都是这一时期精品中的杰出代表。在西周后期(公元前887年—公元前771年)，青铜器铭文的发展达到了顶峰，同时，出现了分化的趋势。清道光末年出土于陕西岐山县的《毛公鼎铭》，质朴端庄、雄浑博大，被视为现存青铜器铭文中艺术水平较高者。清道光年间出土于陕西宝鸡虢川司的《虢季子白盘铭》，是西周晚期传世最大的青铜器，也是《石鼓文》之滥觞。

3. 春秋战国金文及秦国《石鼓文》

公元前770年，周平王东迁雒邑(今河南省洛阳市)，史称"东周"，周王室由此衰落，中国历史进入诸侯争霸的春秋时期和列国割据兼并的战国时期。在这大变动的历史背景下，金文也形成了一些新特点：一是文字的地域风格逐渐增强，开始向小篆方向演变；二是文字为了适应战争的需求，简化趋势明显，并进一步向隶变发展。此外，西周时期的大篆风格仍然在春秋时期延续。在战国时期风格多样的文字中，秦国石刻文字《石鼓文》的艺术性最高，它体现了秦系文字对西周文字的继承，并对后世书法影响深远，它的用笔、体势以及行款风格，上接周宣王时的《虢季子白盘铭》，下通秦始皇时的《泰山刻石》《峄山刻石》，是金文向小篆过渡的桥梁。其点画粗细均匀，笔画婉转融通，灵活生动，结体方正均衡，疏密多变，体势舒张、大方；其气质雄浑古朴、刚柔相济。师法《石鼓文》者，有的强调其大篆之气息，而求得其高古；有的取小篆之意参之，而得其端庄稳健，皆得如意。

4. 春秋战国简牍帛书墨迹

商和西周的墨迹资料极少，但是不排除殷商时期已有简册的存在。春秋战国之后，以玉或石、丝织物和竹木简牍为载体的墨迹存留逐渐多了起来，其中有1965年在山西侯马晋国遗址出土的《侯马盟书》和1979年在河南温县出土的《温县盟书》，有在湖南长沙子弹库战国楚墓出土的、现收藏于美国纽约大都会博物馆的《楚帛书》，以及19世纪末以来，在我国西北地区陆续大量出土的简牍。目前被发现的简牍可以分为两类：一类是满足书写、制作便捷的楚地简牍；另一类是体属古隶的秦地简牍。

二、秦代书法

公元前221年，秦王嬴政统一中国，建立了中国历史上第一个统一的封建王朝，实行中央集权制。建秦之初，"丞相李斯乃奏同之"，于是李斯等人奉秦始皇之命，"罢其不与秦文合者""皆取史籀大篆或颇省改，所谓小篆者也"，可见小篆是在继承西周史籀大篆的基础上，对其繁缛的字加以省简、改造，进而成为全国的通行文字。小篆一直流行到西汉末年，才逐渐被隶书取代。秦小篆的作品主要见于刻石、符印、官方文诏之上。其中，据《史记·秦始皇本纪》记载，秦刻石有《泰山刻石》《峄山刻石》《琅琊台刻石》《芝罘刻石》《芝罘东观刻石》《会稽刻石》和《碣石刻石》七处，这些刻石皆为秦始皇东行诸郡时，为炫耀其文治武功而刻，相传都出自当时大书法家李斯之手。唐代张怀瓘在《书断》中称颂李斯小篆"画如铁石，字若飞动"。

《唐人书评》说:"斯书骨气丰匀,方圆妙绝。"

上述刻石,用笔上讲究均匀对称,行笔婉转圆活,结体严谨平稳,章法平正划一,给人一种整齐而又简洁明快之美。符印中的虎符,现存有《阳陵虎符》《新郪虎符》和《杜虎符》。至今字迹完好的虎符,是秦小篆的重要遗存,具有很高的文物价值和艺术欣赏价值。官方文诏指秦始皇统一度量衡制度时,颁其诏书于度量衡器之上,其书写材质主要有金属和陶两类,并且流传至今,数量甚多。在金属制品上,成字方式主要是刻契,与严谨密致的刻石相比,呈现出质朴率真的风格;陶制品成字方式主要是印戳,较好地保持了典型秦篆圆转畅达的特点,有着草率简洁、天真烂漫之趣。

上文有述,战国时期隶变就已开始。有人认为,在秦推行小篆的同时,隶书也得到了推广和应用。简牍和瓦文、陶文的不断出土,为研究早期隶书提供了重要资料。1975年在湖北云梦睡虎地秦墓中出土的一千一百余枚竹简,为墨书秦隶,是尚未成熟的隶书,融篆隶于一炉,拙中见巧,古中有新,是我们学习书法继承与革新的好范例。1979—1980年,在陕西临潼始皇陵畔赵背户村出土埋葬刑徒时记录用的板瓦残片十八件,这些残片上的文字,体势近于诏版小篆。1977年在陕西凤翔县高庄出土的八件刻有铭文的陶缶,体势则与云梦秦隶相似,从文字艺术角度观察,这些作品还比较幼稚,但也说明隶书正处在不断发展的阶段。

三、两汉书法

汉(公元前206年—220年)继秦而兴,历时四百余年,经三个时期:西汉(公元前206年—8年,刘玄又于23年—25年一度为帝)、新莽(8年—23年)、东汉(25年—220年)。这一时期是汉字书法发展的关键阶段,也是书法各种书体形成并趋于完善的阶段。

从汉字形体发展来看,小篆在汉代呈现出衰落的趋势,而隶书得到蓬勃的发展,并在东汉占统治地位。与此同时,草书(章草)在汉代发展成为一种比较成熟的字体,楷书和行书也开始萌芽。更重要的是,两汉相对稳定的社会环境以及经济的繁荣发展,使得人们有条件去深入探讨文字本身的美和书写中可能获得的美,从而使得书法艺术昌盛发展,出现了大批经典作品。同时,汉末时期书法理论家们的论著,也成为至今保留最早的书论著作,在书论史上影响深远。

汉承秦制,小篆是秦代的通用文字,因此在汉代许多重要场合小篆仍然被使用,直到东汉末,小篆才逐渐被隶书取代,因而两汉的小篆也值得重视,其书迹遗存主要有碑刻、碑额、铜器铭文、砖文和瓦当、墨迹等。汉初的小篆承秦篆之方整,创方折笔道,而形成形体方正笔挺、结体紧密的汉篆特点,而东汉时的《袁安碑》《袁敞碑》,更是在秦篆严正婉转的基础上,发展为笔道圆融、体势长方,更显稳重宏伟,为汉篆精品。

隶书萌芽于古,始用于秦,定型于两汉。隶书在定型过程中不断冲破造字"六书"中的"随体诘诎",汉字中的象形意义减少,更具符号性,是汉字书法发展史上的重要变革。秦隶可以说是篆书的潦草写法,用笔中篆味浓,结体长扁不一,波磔也不明显;汉隶是两汉(特别是东汉)书者在秦隶的基础上不断加工美化而逐渐形成的,它结字讲究,波磔稳健,体势挺拔秀美,代表了汉代书法的最高成就。从书写笔画来看,波磔是隶书定型后最具代表性的笔画,左边笔画

为短促的平弯,后楷书中变为撇,右边笔画为后人称作燕尾的磔,后楷书中变为捺或勾挑。一字之中"左右分别,若相背然",因此隶书也被称为"分书",其长横画蚕头燕尾、一波二折,点如木楔,竖如柱,折如折剑。用笔方圆,藏露技法皆毕,体势上变纵长为横长,有潇洒开张之势,其用笔技巧多变且法度完备,灵活多样。

现所言汉隶,多指东汉碑刻上的隶书。东汉树碑立传之风盛行,碑版数量众多,现传世的碑版达一百七十余种,有人将这些碑版书法风格主要分为五类:第一类以《石门颂》为代表,笔画伸张,体势奔放,结体不拘一格,风格豪放纵肆;第二类以《张迁碑》为代表,用笔雄健厚实,结体茂密方整,风格浑厚朴茂;第三类以《曹全碑》为代表,笔画波磔明显,结体柔美多姿,风格娟好秀丽;第四类以《乙瑛碑》为代表,笔画既有厚重之形,又有姿态秀雅之意,风格典雅庄重;第五类以《礼器碑》为代表,笔画瘦劲刚健,结体端正庄重,风格端庄瘦劲。

草书(章草)是在汉代渐趋成熟的一种字体,东汉许慎在《说文解字·序》中说"汉兴有草书",即是指章草;唐代张怀瓘在《书断》说"章草即隶书之捷",可见"诸侯相争,简檄相传"时,章草为"解散隶体粗写之"的"赴急之书"。为何章草以"章"命名,比较合乎情理的说法是"章"具有"条理、法则、明显"的意思,即章草是对隶书有条理、有法则、潦草而又明快的书写。有文献说在东汉晚期,张芝由章草逐渐推进到今草,但目前尚未有明证。

至于行书,《宣和书谱》说:"自隶法扫地而真几于拘,草几于放,介乎两者间行书有焉。于是兼真则谓之真行,兼草则谓之行书。爰自东汉之末,有颍川刘德昇者,实为此体,而其法盖贵简易相间流行,故谓之行书。"可知,行书定型于东汉,几乎和草书、楷书同时产生,而需要说明的是行书并非刘德昇所造,刘德昇实为当时以行书闻名的书法家。楷书在标准汉隶形成之前,就已有楷书因素出现在汉人书迹中,在西汉末年,楷书开始被应用。不过草书、行书、楷书成熟于魏晋,在两汉的四百多年间仍然是篆书渐退而隶书逐盛。因此,两汉的书法遗迹还有被后世金石家所重视的瓦当文字和印玺文字,刻印者莫不以此为宗法而求入门,借鉴而求创新。

两汉以来,特别是汉末,社会对于书法的重视又超过了秦代。据《后汉书·宗室四王三侯列传》记载:"(刘睦)……善《史书》,当世以为楷则。及寝病,帝驿马令作草书尺牍十首。"卫恒《四体书势》记载:"灵帝好书,时多能者,而师宜官为最,大则一字径丈,小则方寸千言,甚矜其能。或时不持钱诣酒家饮,因书其壁,顾观者以酬酒值,计钱足而灭之。"又记曹操喜爱梁鹄书法,"悬著帐中,及以钉壁玩之"。这些情况,表明人们进一步认识到书法不仅有实用价值,而且富于审美价值,表明人们开始更加主动地欣赏、追求和研究书法的美,预示着书法艺术的发展将进入一个更高的阶段。

四、魏晋书法

魏晋时期,从220年魏文帝曹丕称帝,至420年,是中国历史上继春秋战国后的又一个分裂割据时代。在此阶段,时局动荡,环境险恶,人们遭受巨大的灾难。同时,政治的分裂打破了两汉时期儒学一统天下的局面,为老庄思想的兴盛、玄学清谈的盛行、佛家在中国的广泛传播、道教的发展提供了机遇,并且少数民族入主中原。少数民族文化与汉族文化在冲突中

相互融合，中华文化再一次进入活跃、汇通和拓展的阶段，学术和文艺都取得了辉煌的成就，中国书法艺术进入一个极为重要的发展时期。

潘天寿在《中国绘画史》中说魏晋绘画"承汉末之遗势而顺进之"，这话亦可以说明魏晋书法同样如此。在这一时期，孕育在隶书之中的真书(今又称楷书)，以及与隶书同时萌芽的行书和草书，逐渐定型并流行，汉字书体完成了承上启下的演变。在宫殿门榜和公私碑志等重要场合，为表现其庄重，仍然使用隶书乃至篆书，篆书中以《天发神谶碑》(又称《吴天玺记功勋》)和吴国苏建《禅国山碑》最为有名。著名的隶书，魏有《上尊号奏》《受禅表》《孔羡碑》《曹真碑》《范式碑》《王基碑》《三体石经》等；晋有《明威将军郛休碑》《任城太守孙夫人碑》等。魏晋两朝的禁碑令，以及典籍整理、佛家经文抄写的需求，使得大量书法家转而写帖，如魏甘露元年的《譬喻经》墨迹、西晋元康的《诸佛要集经》墨迹等，就是这一影响下的产物，就其书体而言，已是楷意多而隶意少。将《譬喻经》与传世的钟繇楷书诸帖相较，会发现它们在用笔和结字上存在许多共通之处。钟繇是魏晋时期的楷书大家，著名的作品有《尚书宣示表》《荐季直表》《贺捷表》等。在安徽省亳州市曹操宗族墓出土的大量砖文上，发现了行书、今草乃至狂草，说明篆、隶、真、行、草在魏晋时期诸体皆备，俱臻完善。

魏晋时期书家辈出，他们在开创风格和树立典范上有无可取代的意义，深刻地影响了中国书法的发展。该时期的著名书家，魏有钟繇、卫瓘、索靖，其中钟繇为楷书大家，卫瓘和索靖都以草书著名，卫瓘有《淳化阁帖》中的《顿首州民帖》传世，索靖有《月仪帖》等作品流传；吴有皇象，传其所作的《急就章》，被视为章草的典范；西晋有陆机的《平复帖》，为传世最早的文人墨迹，被视为章草到今草的过渡形态；东晋王氏一门中有王羲之、王献之、王珣，其他士族大家如郗、谢、庾、卫等，都多有能书者。当然，在这些书家中，钟繇和王羲之，则是两位承前启后、卓越超群的大书法革新家，"钟、王"的影响广泛而深远。

五、南北朝书法

晋室自317年东迁，至420年灭亡，历时一百零四年，其后为宋、齐、梁、陈四朝所代，四朝历时一百六十九年，史称南朝。西晋灭亡后，中国北方由拓跋氏统一五胡十六国，建立了北魏。北魏之后，又分裂为东魏和西魏，后历北齐、北周，史称北朝。南北朝即南朝和北朝的合称，在晋室东迁后，南北对峙局面就已形成。

南北朝时期，在动乱的环境中，人们产生了"人生忽如寄，寿无金石固"的忧愁，精神空虚、无所依托，因此东汉初年传入我国的佛教在此环境下再次兴盛。在南朝，大量雕梁画栋的寺庙被修建，绘画与书法承继东晋风气，但"南朝禁碑，至齐未驰"，书法作品多以尺牍、书札等墨迹为主，碑版甚少；在北朝，"纯然以宗教之信仰，全注意于石窟造像之建设"，故而造像记、摩崖刻石、抄经大量盛行，加之北魏孝文帝时，一切师法中原古制，袭晋之以孝治天下，继承厚葬风俗，因此墓志、刻石颂德蔚然成风。

南朝书法以继承东晋为主，受"二王"(王羲之，王献之)书风的影响，风格温婉妩媚、风流妍妙，文人书法的品评标准逐渐以"二王"为核心，文人书法的学习方向也以"二王"为主流。刘宋、南齐时期，主要学习王献之的书法风格；南梁、南陈时期，王羲之的书风学习者甚多，代表书家有羊欣、王僧虔、智永等。这些书家，虽然开创性比东晋书家稍逊，但他们的存

在和努力,深化了东晋以来的书法观念,使东晋书法成为一种传统。在这一时期,形成了以帝王和贵族文人为主的书法圈,由于统治者对书法的喜爱,以及贵族集团所具有的社会影响力,习书在当时成了大众化的风气,非常有利于书法的发展。南朝书法不仅在品评和创作上表现出群体化的特点,书法的艺术批评和鉴赏理论,也在魏晋品藻的风气影响下产生了规模效应,不断涌现出理论著作,而这正是书法走向自觉的一个重要标志,更能促进书法技法的成熟以及书法审美标准的建立。现存世的著作有南朝刘宋羊欣的《采古来能书人名》、虞龢的《论书表》,南齐王僧虔的《书赋》,南梁萧衍的《观钟繇笔法十二意》、庾肩吾的《书品》等。在书迹形式上,南朝以尺牍为经典,碑刻很少,现存的墨迹有南朝刘宋王僧虔的《太子舍人帖》、王慈的《尊体帖》《柏酒帖》,以及王志的《一日无申帖》,著名的石刻有《刘怀民墓志》《爨龙颜碑》(与东晋后期《爨宝子碑》合称"二爨")和《瘗鹤铭》。

究其源头,北朝书法与南朝书法同出于钟繇、卫瓘、索靖,因其延续东汉树碑立传的风气,碑刻数量众多、形式多样、特色鲜明,受当时社会环境、地理条件、时代文化等因素的影响,北朝石刻形成了粗犷质朴、天资纵横的风格。自清代"碑学"兴起,书家开始重新审视北朝碑版,将这些作品中呈现出的阳刚豪迈气势视为书法美的一种重要类型,并在书写过程中自觉追求金石趣味。北朝碑版统称为北碑,又因北魏刻石成就最高,故称为魏碑,康有为概括其审美价值为:"一曰魄力雄强,二曰气象浑穆,三曰笔法跳跃,四曰笔画俊厚,五曰意态齐逸,六曰精神飞动,七曰兴趣酣足,八曰骨法洞达,九曰结构天成,十曰血肉丰美。"北魏迁都二十年后,北魏体楷书高度成熟,达到楷书的第一个高峰。北朝对楷书的发展,更是唐代楷书辉煌的前提和基础。北朝刻石,依照其型制、用途,可以分为四大类:造像题记、摩崖刻石、墓志、墓碑和神庙碑。造像题记以《始平公造像记》和《元详造像》为龙门造像记的代表,以《姚伯多兄弟造像记》为药王山造像题记的代表;摩崖刻石以《石门铭》《郑文公碑》、北齐和北周的摩崖刻经为代表;墓志著名的有《张玄墓志》(又名《张黑女墓志铭》)墓碑和神庙碑,尤佳者,为《张猛龙碑》。

六、隋唐五代书法

581年,北周隋王杨坚夺周静帝之位,建立隋朝,定都长安。589年,隋王灭陈,结束了东晋以来南北朝对峙分裂的局面,实现了全国统一。617年,李渊称帝,隋王朝历经三十八年后被唐王朝取代,唐代共经历二百九十年。907年,梁太祖朱温称帝,建立后梁,其后经历后唐、后晋、后汉、后周,史称五代;之后又有前蜀、吴、楚、闽、南唐、荆南、后蜀、南汉、吴越、北汉,史称十国,五代十国分裂混乱的局面持续了五十四年。

经历了战乱后沉重灾难的南北朝人民渴望国家安定,因此隋文帝杨坚很快便统一了南北,建立了隋朝。但由于隋炀帝的奢侈暴虐,李唐王朝又应运而生。在隋唐的三百多年里,国家基本保持安定局面,经济、文化不断发展,成为中国封建时代的又一个鼎盛时期,这在当时的世界上也是仅有的。在国力强盛、经济繁荣的背景下,书法艺术也得到了很好的发展。国家的安定统一,隋唐帝王对书法的喜爱和重视,政府关于书法政策和制度的建立,同时摹和拓两种复制方法的出现,以及佛教对书法的影响,都成为促进书法发展的肥沃土壤,孕育出

了中国书法史上的又一个高峰。这一时期的代表性书风雄强豪迈、大气磅礴，独具开拓、包容的时代精神，书法理论在六朝书论的基础上进行拓展和深入，达到了古代书论史上的高峰，并且东邻的日本书法也深受唐代书风的强烈影响。我们可以把这一时期的书法发展划分为四个阶段：过渡期，唐代书风的孕育期，唐代书风的鼎盛期，唐代书风的衰退期和转型期。

隋至贞观年间为过渡期。这一时期，国家的统一使得南北书风融合进程加快，具有融合性和过渡性的特点。康有为在《广艺舟双楫》中曾说："隋碑内承周、齐峻整之绪，外收梁、陈绵丽之风，故简要清通，汇为一局，淳朴未除，精能不露。譬之骈文之有彦升、休文，诗家之有元晖、兰成：皆荟萃六朝之美，成其风会者也。"他还说："隋碑风神疏朗，体格峻整，大开唐风。"可以说其准确描述了隋代书法。隋朝著名的书家有丁道护、史陵、智果等。唐初书法以"欧、虞、褚、薛"四家为代表，但"欧、虞"两家更多的是承袭前朝遗风。到贞观(627年—649年)年间，唐太宗倡导王羲之书风，提拔褚遂良，以行书入碑等行为，使其出现了不同前朝的风尚，这些为唐代书风的形成奠定了基础。

永徽(650年—655年)至先天(712年—713年)年间为唐代书风的孕育期。从贞观后期开始，随着老一代书家的淡出和新一代书家的崛起，具有唐代特色的书风开始崭露，每一种字体都呈现具有转折性的风格。楷书领域，褚遂良创造了"褚体"，与隋代以来的书风有了明显不同，是一种新鲜的风格。

开元(713年—741年)至贞元(785年—805年)年间为唐代书风的鼎盛期。《宣和书谱》记："唐明皇……英武该通，具载《本纪》。临轩之余，留心翰墨。初见翰苑书体狃于世习，锐意作章草八分，遂摆脱旧学。"开元(713年—741年)、天宝(742年—756年)及其后，篆隶书碑刻的数量骤增，涌现了不少以篆书、隶书名世的书家，韩择木、李潮、蔡有邻、史惟则号称隶书"四大家"，李阳冰、瞿令问、袁滋等则是篆书的代表。这一时期的篆隶颇具法度，摆脱汉末以来隶楷混杂、篆书凋零、篆隶之法几乎中绝的局面，虽有些弊病，但可以说是对篆隶的一种复兴。在篆隶之后兴盛的是草书，代表人物有贺知章、张旭和怀素。

晚唐五代为唐代书风的衰退期和转型期。大历年间，篆隶重新沉寂，行书陷入"院体"的窠臼，草书在狂僧的手里空余躯壳，唯有楷书仍有后劲，但也失去了颜真卿的那种气魄。同时人们对书法的价值进行了重新审视，对书法的意义重新做了定位，一方面给书法戴上儒家伦理道德的帽子；另一方面开始建立一种视书法为雅玩的心态，从而开启了"尚意"书风的一角幕布，开始向新的时代转化。晚唐书坛最重要的书家是柳公权。晚唐五代的书法，由盛唐的立场看，是毫无疑问的衰退，而由历史的演进看，却可以说是一种转型，在各种因素的共同作用下，以适意、独造为基本追求的"尚意"书风，在晚唐五代已经露出了身影。

七、宋辽金书法

960年，五代后周禁军殿前都点检赵匡胤发动"陈桥兵变"，黄袍加身，自立为帝，建立赵宋王朝，建都汴京(今河南开封)。979年，宋太宗赵匡义实现国土统一，结束了分裂割据局面。由于宋王朝内部激烈的党羽之争以及西夏、辽、金的侵扰，1127年，宋钦宗颠覆于金之手，之

后宋王朝南渡，迁都临安(今浙江省杭州市)，史称南宋，并将此前的宋代称为北宋。1234年，南宋与蒙古联军灭金。1279年，南宋亡于蒙古的铁骑之下。

宋代为中国文化的又一个繁荣时期，这一时期，政府对思想、学术、艺术领域的不同流派均采取兼容并包的态度，实施了宽松的文化政策，儒、道、佛思想得以不断融合，并最终形成宋学，士大夫思想也相对解放，使得宋代文化不但超越了前代，且为元、明所不及。宋代进一步完善了科举制度，予文人优越的政策，文人自尊意识强烈，加之禅宗在宋代士大夫中的盛行以及在其思想中的渗透，使得禅宗的哲学思辨也表现在书法的取意上，如苏轼所言"无法之法""不工自工"。因此，行草书以形式丰富、表现性强、适合个人情趣的抒发等特点，在宋代取得最高成就。淳化三年(992年)，宋太宗令王著主持刊刻《淳化阁帖》，从此刻帖在朝野盛行，帖子成为习书者不可或缺的范本，以后元、明、清的大部分书家都是通过刻帖来学习书法的。而辽、金两国因以武力立国，文化上虽没有特别突出的建树，但受中原地区文化的影响，书法也有可观性，尤其是金。

北宋前期，统治者无暇顾及艺事，文人也并不重视书法，因而书法主要为晚唐、五代的余烈，名家也大多是五代遗民，如徐铉来自南唐，王著、句中正、李建中来自后蜀。北宋中后期，欧阳修提倡"学书当自成一家一体，其模仿他人，谓之'书奴'"，主张书法应该形成自己独特的风格。他运用理论武器，不断地进行呼吁，在思想上为书法的发展扫除了障碍。他还推举蔡襄，提拔苏轼，树立本朝的典范。蔡襄勇于创新的精神，加之苏轼、黄庭坚、米芾的"尚意"书风，致使书坛风气大变。蔡、苏、黄、米也造就了北宋书法的高峰，形成北宋书法的兴盛局面。后世将"蔡、苏、黄、米"并称为"宋四家"。此外，北宋水准较高的书家还有宋徽宗赵佶、薛绍彭、蔡京等。

靖康之变给宋王朝以巨大的打击，这一时期的艺文也受到重创。虽宋高宗欲复古振兴书坛，但由于国力不济，南宋书法无法继续北宋的辉煌，总的特征为苏、黄、米三家之余风，没有突破三家的发展。南宋书坛主要由三种力量组成：第一种是宋高宗和吴说，他们主要的努力是师法晋人；第二种是在"宋四家"尤其是苏、黄、米的旧途上讨生活；第三种是稍能自振者，代表人物是陆游、范成大、朱熹和张孝祥，号称"南宋四家"。

辽代书法，流传的作品较少，一般认为，其主要受晚唐书风影响，后来也间接受北宋诸家的影响，但无突出人物。金代接纳了蔡珪父子、吴激等人，他们带来了中原书法的风气和传统，到金章宗时，形成了一个小高潮。金章宗本人力学宋徽宗"瘦金书"；党怀英以小篆著名，又善隶楷；赵沨也擅长楷书，体兼颜、苏。党、赵之后，有王庭筠和赵秉文，他们主要受到北宋苏、米的影响，又兼向唐人如颜鲁公等取法参用，虽然没有很大的开创，但在金代的文化氛围内，已经极其难得了。

八、元代书法

自1271年元世祖忽必烈改国号为大元，至元顺帝惠宗1368年为朱元璋所灭，元朝共统治中国九十八年，传十帝。作为第一个统治整个中国的少数民族，元朝在统治时实行民族等级、民族歧视政策，但也重视吸收儒家思想，推行汉法，接纳汉人入仕，以更好地维护其统治，

使中国传统文化也得以传承。元代统一南北，客观上也使各民族文化得到广泛交流，书法也受到重视。

元灭南宋后，将内府图书礼器运至大都(其中不乏王羲之、孙过庭、怀素等名家的巨作)，并特许京官借阅。元世祖在至元二十三年(1286年)命程钜夫下江南访求"遗逸"，其举荐赵孟頫，由此元代书坛有了一位高举复古旗帜的领袖，使得元代书法走出了南宋一百多年的萧条之景，得以复苏。以复古出新为道路的书家群体，是元代书法最具影响力的书家群体。其中以赵孟頫为首，还包括鲜于枢、邓文原等。

元代是多民族空前大交融的时代，元朝统治者虽然以武力征服汉人，但又被汉人优秀的文化艺术所同化、征服，不少元代皇帝如英宗、文宗、顺帝等皆有书名。这一时期还涌现出大量少数民族书家，如元代前期有功臣耶律楚材、赵世延等；中期有李术鲁翀、贯云石、康里巎巎等；后期有余阙、泰不华等。

文宗图帖睦以虞集为侍书学士、柯九思为鉴书博士建立"奎章阁学士院"，在此召集近臣商讨事宜，也作为珍藏、鉴赏历代书画之地，这一机构的设立也积极推动了元代书法的发展。又因元时民族歧视严重，汉族士人地位较低，元代后期战火不断，因此许多文士隐于市井，他们的书法率意、清逸，成为元代赵派书风以外的另一个重要体系，代表书家有吾衍、杨维桢等。

元代，书画家们开始在绘画作品上题写时间、地点、诗文、作画感受等，为文人画赋予了新的形式，书法用笔也在绘画中得到重视，从此融书法入画的思想给文人画的发展提供了新的契机。

九、明代"尚态"书法

1368年明太祖朱元璋称帝，建立了大明；1387年平定辽东，统一了全国。自明朝建立至李自成攻克北京，朱由检自缢煤山，明朝共历时二百七十六年。明朝虽然结束了九十余年的异族统治，但朱元璋为稳固统治，进一步加强中央集权，在思想上加强控制，政治上实行高压政策，"寰中士大夫不为君用，是自外其教者，诛其身而没其家，不为之过"。文字狱的兴起，扼制了文化艺术的正常发展。此外，将程朱理学定为官学，科举考试以此为纲，致使明朝思想纷争激烈，晚明时期个性解放思潮兴盛。明朝时期经济繁荣，商业进一步发展，市民阶层也孕育而生，社会的变革也逐渐影响到艺术领域。

明代书法发展可以分为三个时期。

明代前期书法是元代书风的延续，这一时期的著名书家多由元入明，受赵孟頫、康里巎巎书风影响深刻，如刘基、宋濂、宋克、宋广、宋璲等。明代前期除此之外，还有一类宫廷书家，为迎合帝王喜好、满足应制的目的，以书"台阁体"闻名，如沈度、沈粲、解缙等。

明代中期，最突出的现象是江苏苏州出现地域性的书家团体，因苏州为古吴国都城，有吴门之谓，故称"吴门书派"。明初，朱元璋为维护统治，加强了对苏州地区文人和经济的钳制。成化时期，政治和经济上的钳制逐渐放松，文人书画创作氛围逐渐变得自由，加之苏州经济富庶，历史文化悠久，因此文人雅士多聚于此，书法家群体的地域集中特点也显得尤为突出。吴门书派是明代书法史上最大的书法流派，成为明代中期书法的主流，核心人物为"吴门四家"，

即祝允明、文徵明、王宠、陈淳。

明代晚期，王阳明提出心学，禅宗思想流行，加上以三袁为代表的"公安派"主张变古创新、独抒性灵，形成了个性解放潮流。这些思想渗透至书坛后，一大批具有创新精神和充满强烈个性色彩的书法作品出现，代表人物有徐渭、董其昌、张瑞图、黄道周、王铎等。这一时期，将书法作品悬挂在墙上的欣赏形式成为时尚，因此长轴大幅作为主要的创作形式大量出现，书法风格追求激越奇崛。除上述诸家，晚明书坛还有邢侗、米万钟、陈洪绶、赵宦光等。

十、清代书法

1644 年，明崇祯皇帝自缢于煤山，李自成的大军一举攻克北京，明王朝灭亡。同年(1644年)，吴三桂与满清联军挫败李自成，多尔衮随即占领北京，建立了大清王朝。至1911年清朝灭亡，共历时二百六十八年。清朝建立后，为维护自身异族统治，采取了一系列的汉化变革措施，以尽快融会吸收汉族传统文化，并主动对汉传统文化进行整理。然而清朝核心的满族贵族对汉族始终抱有歧视态度，因此清王朝蛮横的专制统治以及残酷的文字狱甚于历代封建王朝。陷入异族统治下的知识分子，开始倡导经世致用，朴学逐渐兴起。在朴学学风中成长的金石、考据学，让人们重新发现了秦汉、北朝书法的艺术价值，从而形成清代书法发展的新格局。从这个意义上说，清代是我国书法史上的转型和总结时期。

清代书法大致可以划分为前、中、后三期。

清代前期(顺治至康熙)，帖学书法继承晚明书法大势向前发展，同时碑学也正在萌发。清代前期书坛表现为晚明浪漫书风的余绪、崇董书风和隶书热潮三线共同向前发展的特点。延续晚明浪漫书风的代表性书家有王铎、傅山、朱耷等，他们以充满个性、激情的书法影响着清初书坛。明末华亭派董其昌书风延续到康熙时期时，由于康熙帝的喜爱和推崇，成为风气，许多书家或取法董其昌，或与其审美意趣保持一致，代表人物有沈荃、查士标、何焯等。清初，由于古文字学、金石考据学的再度兴起，大量的碑版出土，造就了一批写碑铭名世的书家，这一时期主要以隶书创作为主，代表人物有郑簠、朱彝尊等。

清代中期(雍正至嘉庆)，一方面，帖学受崇董的影响减弱，文人逐步深入古代传统，代表人物有刘墉、梁同书、王文治、翁方纲、钱沣等，其中刘墉、梁同书、王文治、翁方纲被后人称为"清四家"；另一方面，金农、郑燮等书家在书法实践中致力于隶书和篆书的创作，并以汉碑之法融入行书，使得当时许多书家的行书出现以碑破帖的特征，代表人物除金农、郑燮外，还包括高凤翰、王士慎、高翔、丁敬、蒋仁、黄易等。此外，一批古文字学家也致力于篆隶书的创作，如钱大昕、段玉裁、桂馥、阮元等。邓石如、伊秉绶的出现和阮元《南北书派论》《北碑南帖论》碑学理论的问世，成为清代碑学正式形成的标志，书坛开始扬碑抑帖。人们将邓石如、阮元之前出现的以碑破帖的一派称为"前碑派"，其主要实践于篆书、隶书；再将尊碑一派称为"碑派"，实践中形成北碑大潮；之后，包世臣的《艺舟双楫》继阮元"二论"，进一步发展和完善碑学理论。这一时期，由于科举考试的实用需要，馆阁体在承宋院体、明台阁体的传统中出现，以"乌、光、方"为特点，而这种书体千人一面，因此书法艺术性较弱。

清代晚期(道光至宣统)，碑学兴盛而帖学衰微，碑派成为书坛主流。这一时期，康有为继阮元"二论"、包世臣《艺舟双楫》之后，在《广艺舟双楫》中对碑学提出更为完善但更为偏激的理论，将清代碑学推向高潮。这一时期，在书法创作中也出现了一大批碑派书家，这些书家可大致分为两类：一类擅长金石文字学并以写篆隶为主，代表人物有吴熙载、胡澍、赵之谦、吴昌硕等；另一类以魏碑法写楷书、行书，或者融魏碑、唐楷于一体，代表人物有何绍基、张裕钊、康有为、赵之谦等。帖学是中国书法艺术的一大体系，晚明帖学的衰微也并不意味着它的消亡，也不会使其价值降低，这一时期的帖派书家有林则徐、曾国藩、翁同龢等。

第三节　拓展知识与思考练习

【课外拓展知识】
了解每个朝代的书风与代表书家及其书作。

【思考练习】
学习书法艺术对当今中国文化传承的重要性。

第二章

书法工具及书写基本要求

【本章学习导航】
- 通过对书写工具的介绍，熟悉各种书写工具的基本特性；
- 了解毛笔书写的基本要求；
- 进行基本训练，熟悉毛笔与宣纸的性能与使用方法。

"工欲善其事，必先利其器。"学习书法，必须熟悉和了解相关书写工具的性能与使用情况，同时保持良好的书写姿势与书写状态。具体书写时，要借用书写者的大臂和小臂力量，正确运用肘部、手腕、手指的姿势与关节活动的灵活性，从而使身、肩、肘、腕、指连贯一致。

第一节 书法需要使用的各种工具

书法常用的书写工具与材料主要有笔、墨、纸、砚，俗称"文房四宝"，如图2-1所示。除此之外，中国传统书房内，还包括墨碟、笔洗、笔挂、笔搁、笔筒、笔帘、镇纸、毛毡、印章、印泥、印盒、刻刀、印床、毛边纸等辅助工具。

图2-1

一、笔

1. 毛笔的发展

毛笔是中国古代一直沿用的书写工具，也是表现书法艺术的主要工具。笔毫最初采用兔毛，后亦用羊、鼬、狼、鸡、鼠等动物毛，头圆而尖；笔杆则以竹或其他材料制成。

毛笔的起源可追溯到新石器时代，在新石器时代一些彩陶上发现有用毛笔描绘的花纹，殷商的甲骨文上也有残留的朱书或墨书。它们的笔画圆润爽利，都是用毛笔书写的。在湖南长沙左家公山和河南信阳长台关两处战国楚墓里分别出土的竹管毛笔，是目前发现的最早的毛笔实物。从湖南长沙出土的毛笔的制作工艺和文物分布地区看，毛笔在战国时已被广泛使用，只是没有统一的名称。东汉许慎编著的《说文解字》中就有"楚谓之聿，吴谓之不律，燕谓之弗""秦谓之笔，从聿从竹"的记载。

传说最初是蒙恬造的兔毛毛笔。制笔方法是将笔杆一头镂空成毛腔，将笔头毛塞在腔内，毛笔外还加保护性的大竹套，竹套中部两侧镂空，方便取笔。蒙氏造笔后才统称为笔。侯笔即侯店毛笔，古称"象笔"，特点：笔长杆硬，刚柔相济，含墨饱满而不滴，行笔流畅而不滞。

汉代时期，毛笔进入了一个新的发展阶段，特别是出现了专论毛笔制作的著述。东汉蔡邕的《笔赋》，是中国制笔史上的第一部专著，对毛笔的选料、制作、功能等做了评述，结束了汉代以前制笔方式无文字评述的历史。

魏晋以后，毛笔的形状有了改变。魏晋以后的毛笔笔杆较短，由于那时还没有现在的高腿桌椅，写字时须跪坐在席子上，且书写者面前摆的是矮几案，所以要悬肘书写，因而对笔头的要求是"锋齐腰强"，也就是柳公权所说的"圆如锥"。据说，欧阳询对毛笔也很讲究，使用的笔是以狸毛为芯，覆以秋兔的毛做成的。

宋代有了高桌，人们坐在椅子上写字，对笔锋硬度的要求与以前不同，但制笔原料大体与唐代相似。

元代湖州笔工，采用山羊毛制作羊毫笔，或用羊毛与兔毛、狼毛配制兼毫笔。

明代制笔以尖、齐、圆、健为四要，要求笔头浑圆饱满、弹性适度。这种笔垂下时，自然收拢成锋，用起来挥洒自如。它虽然比宣笔柔软，但也正因为这样才代替了宣笔，成为最著名的品种。

明清两代，湖州都是制笔业的中心。至于笔杆的材料，除竹管外，还有象牙、犀角、玉石、紫檀木或花梨等，这主要是为了表示贵重，与书写本身并没有什么关系。

2. 毛笔的构成及种类

毛笔由笔杆和笔头两部分组成，笔杆多用竹管制成，笔头则基本为毛，多由动物的鬃毛制作而成。笔毛部分又包括笔根、笔肚、笔锋三部分。

毛笔主要分为三种。

(1) 软毫笔。笔性柔软，如羊毫笔。羊毫笔由山羊毛制作而成，比较白净，柔软性强，吸墨性好，比狼毫笔更耐用，如图2-2所示。

(2) 硬毫笔。笔性刚健，如狼毫笔、兔毫笔。狼毫笔由黄鼠狼尾巴上的毛制作而成，一般

呈黄褐色或灰黑色。东北产的黄鼠狼尾最佳，被称为"北狼毫""关东辽尾"，如图2-3所示。

(3) 兼毫笔。用硬毫、软毫集中在一起，软硬兼施，刚柔并济，故称兼毫笔。兼毫笔一般硬毫聚中，毛略长，形成笔锋；软毫则包围在外部，呈合聚之状。硬毫为黄褐色或灰黑色，软毫为白色，如图2-4所示。

图2-2

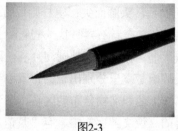
图2-3

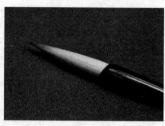
图2-4

3. 毛笔的鉴别和使用

一支好的毛笔要具备尖、齐、圆、健四个特点：笔毫聚合时笔锋要尖挺，笔头压扁时边缘要排列整齐，笔毫含墨时笔肚要饱满圆润，用笔提按时笔毛要有弹性。

用新笔时，首先要开笔。用温水将新笔泡开，注意浸泡时间不宜过长，笔锋全开即可，然后再用清水清洗。开笔后，切忌再戴上笔套。其次要润笔。蘸墨写字前要将毛笔放在清水里浸湿，不能久浸。若笔不经过浸湿，容易使毫毛变得干脆易断。再次是入墨。为求墨水均匀渗进笔毫，入墨前须将笔上的水吸干。入墨要着墨三分，不得深浸至毫弱无力。最后是洗笔。每次书写后都要立即洗笔，将毛笔清洗干净有利于保护笔毫，清洗后将笔毫的水吸干，悬挂于笔架上即可。

使用毛笔时要顺着笔毫舔墨，若横向或斜向，则易弄乱笔毫，损坏毛笔。舔墨时，笔头不要太直，宜卧、宜轻，要使笔头四面均匀含墨，笔锋要舔正、舔圆、舔尖，否则影响书写效果。书写时毛笔宜大不宜小，可以使用大笔写小字，但切忌小笔写大字。

二、墨

1. 墨的历史与发展

在新石器时代，我们的祖先就已经知道利用黑色作为美术装饰了，已发现的新石器时代的黑陶就可以证明。墨可分为天然墨和人工墨。据《述古书法纂》记载："邢夷始制墨，字从黑土，煤烟所成，土之类也。"也就是说，人工墨的历史起始于周宣王。

秦汉魏晋南北朝时期，墨分为石墨、油烟墨和松烟墨。其中，松烟墨是用松木烧出的烟灰作原料，此时的墨质松软，多做成丸状。魏晋南北朝时期墨的质量普遍提高，三国时韦诞制墨更是享有"仲将之墨，一点如漆"的称号。

隋唐五代的墨有了一定的发展和完善，墨的制作工艺也趋向成熟。此时制墨用松烟搭配珍珠、玉屑、龙脑等材料，还要以生漆捣十万杵。唐代制墨业开始南移。

宋元时期的制墨业继续发展，制墨中心已经南移，尤其北宋时期的制墨业非常兴盛。北宋时期，制墨业遍及南北，尤其以东京开封府、京东路、京西路、河东路、河北路为盛。北宋时

期的著名墨工达数百人，据《墨史》《墨志》记载，有李廷珪、张遇、柴珣、盛框道、常和、关珪等人，此时的南方已成为制墨业的中心。

由于明代文化的繁荣，书籍纸张供应充足，文人墨客纷纷提笔录事，以文会友，大大促进了制墨行业的发展。据明代麻三衡《墨志》记载，周至明代墨家多达二百五十七人。其中，在五代十国、北宋、南宋的三百七十二年中，仅见墨家六十五人，而明代二百六十七年中，则有墨家一百二十七人，足以说明明代墨家之多，制墨业之盛。

2. 墨的制作与种类

古代制墨全部采用手工制作，主要工序有炼烟、和料、制作、晾干、描金等。据《述古书法纂》记载："邢夷始制墨，字从黑土，煤烟所成，土之类也。"北魏贾思勰的《齐民要术》最早记述了墨的制作方法。明代宋应星的《天工开物》一书中也有对制墨过程的详细记述。

墨按用材可分为：松烟墨(用松枝烧烟制成)、油烟墨(用桐油、麻油、猪油等烧烟制成)、洋烟墨(用煤或石油烧烟制成)、青墨/茶墨(用油烟或松烟添加其他色泽原料制成，墨色含黛黑或茶褐色，用于特殊效果的书法、绘画)、再和墨(用退胶的古墨、陈墨捣碎后再掺入新的色素和连接料重新加工制成，墨色陈醇古雅)、药墨(以油烟和阿胶为主要原料，加入金箔、麝香、牛黄、犀角、羚角、珍珠粉、琥珀、青黛、熊胆、牛胆、蛇胆、猪胆、青鱼胆等制成墨锭，可用于书画，亦可内服或外敷，具有清热、止血、解毒等作用)、蜡墨(用蜡为黏结材料，可直接在纸上书写涂画，色泽乌黑，不褪色，耐水性能良好，是拓刻碑专用之物，携带方便)等。

墨块根据需要，可以做成不同的样式，并且其上面亦可绘制图案或刻字署名，以示制作者的喜好与赠送对象，供使用者选择或收藏，如图 2-5 所示。

图 2-5

3. 选墨与用墨

书法选墨很讲究，一般都是选用加工后的墨锭，选墨时要看墨的颜色即墨色：墨色泛青紫的最好，黑色的次之，泛红黄或有白色的最劣。

书法用墨一般是新鲜现磨的墨，磨墨要适当放些清水，用力均匀，慢慢地研磨。但是随着

现在生活节奏的加快，人们为了快捷、方便，多用已经做好的墨汁。常用的墨汁有"中华墨汁""曹素功""一得阁"等。

三、纸

1. 纸的产生与宣纸的发展

我国西汉时期就出现了纸，史料记载是东汉蔡伦改进了造纸术。

宣纸是中国传统的古典书画用纸，原产于安徽省宣城泾县，以府治宣城为名，故称"宣纸"。东晋时，大麻被用于造纸。用大麻造出来的纸质地坚韧洁白，这应该是宣纸的雏形。传说蔡伦的徒弟孔丹想制造一种白纸用来给师傅蔡伦画像，但一直都未能成功。后来他偶然发现檀树皮被水浸蚀后腐烂发白，受到启发的孔丹便用这种树皮制纸，这就是后来的宣纸。隋唐时期，宣纸产生，此时是造纸术发展的鼎盛时期。唐代时，宣纸已被广泛运用于书画方面，唐书画评论家张彦远所著之《历代名画记》云："好事家宜置宣纸百幅，用法蜡之，以备摹写。"宣纸具有韧而能润、光而不滑、洁白稠密、纹理纯净、搓折无损、润墨性强等特点，并有独特的渗透、润滑性能。写字则骨神兼备，作画则神采飞扬，是最能体现中国艺术风格的书画纸。所谓"墨分五色"，即一笔落成，深浅浓淡，纹理可见，墨韵清晰，层次分明，这是书画家利用宣纸的润墨性，控制了水墨比例，运笔疾徐有致而达到的一种艺术效果。再加上耐老化、不变色、少虫蛀、寿命长的特点，宣纸有"纸中之王、千年寿纸"的誉称。

2. 宣纸的分类与鉴别

(1) 宣纸的分类。宣纸制作工序复杂，制作过程很讲究，如图2-6所示。不同的工序与制作方法所制作出来的纸张性能不尽相同，故有不同的分类方法。一般来讲，按加工方法不同，分为原纸和加工纸；按纸张洇墨程度不同，分为生宣、半熟宣和熟宣；按原料构成不同，分为绵料、净皮、特净；按规格尺寸不同，分为三尺、四尺、五尺、六尺、八尺、丈二、丈六等多种；按厚薄不同，分为扎花、绵连、单宣、重单、夹宣、二层、多层等；按纸纹不同，分为单丝路、双丝路、罗纹、龟纹、特制等。

图2-6

(2) 宣纸的鉴别方法。宣纸因材料与做工不同有优劣之分，鉴别方法主要是通过试用去感知水墨的表现效果，当然对于经验丰富者，也可通过察看与触摸的方法来判断。判断生宣与熟宣最简单的方法是用水来检验，当水滴在宣纸上，落在纸面上的水滴逐渐向四周扩散的是生宣，没有立即扩散或不再扩散的是熟宣。生宣吸水性和沁水性都很强，熟宣是加工时用明矾等涂过的，纸质比生宣硬，吸水能力弱。

3. 宣纸的选择与使用

由于生宣和熟宣的特性不同，所以大多数书法书体和写意画常用生宣，小楷或工笔画常用熟宣。

书写时宣纸必须放平，保持纸面洁净。因宣纸规格不同，故使用时要进行裁剪。待墨干时收纸，要将宣纸存放于干凉处。

四、砚

1. 砚的选材与制作

砚亦称为"研"，是汉族传统手工艺品之一。砚与笔、墨、纸合称为中国传统的文房四宝，是中国书法的必备用具。

砚的选材以丰富多样的石材为主，除端石、歙石、洮河石、澄泥石、松花石、红丝石、砣矾石、菊花石外，还有玉器、玉杂石器、瓦块、漆沙、铁器、瓷器等，共几十种，如图2-7和图2-8所示。

图 2-7

图 2-8

砚的制作工艺一般分为选料、设计、造坯、雕刻、磨光、配盒等工序。

2. 砚的分类

砚有很多种，一般根据地域与品质进行分类，最出名的应当是人们常说的四大名砚：端砚、歙砚、洮砚、澄泥砚。

端砚产于广东省肇庆市东南烂柯山西麓端溪水一带。肇庆古称端州，故而此处石料制成的砚台称为端砚。端石是在唐代武德年间(618年—626年)发现的，具有石质优良、细腻嫩爽、滋

润、发墨不伤毫和呵气可研墨的特点。端石中的佳品长年浸于水中，温润如玉。端砚有"群砚之首"的称誉，为砚中之上品。

歙砚产于江西省婺源县龙尾山西麓武溪，人称的"龙尾砚"(即"罗纹砚")就是古歙砚，以砚石在古歙州府治(歙县)加工和集散而得名。据宋洪迈《歙砚谱》记载："唐朝开元年间，叶姓猎人逐兽至长城里，见迭石如城，莹洁可爱，携归成砚，自此歙砚名闻天下。"歙砚石质坚密细腻，色黑深沉，纹理自然，以青黑多金星者为上品。

洮砚，亦称洮河石砚，产于甘肃省甘南自治州临潭一带的洮河沿岸。洮砚现在在市场上十分稀少。

澄泥砚由泥烧制而成，起源于唐代，至宋代兴盛起来。澄泥砚质地坚硬耐磨，易发墨，不损毫、不耗墨，可与石砚媲美。

3. 砚的保养与使用

古人说："砚无床，不称王。"好的砚台要配好匣，砚匣要与砚的形体和谐统一。不可使用劣质墨，磨墨的时候用力要均匀。使用新墨时因有胶性和棱角，不可重磨。研磨时要划大圆，要缓慢且不要集中在一个区域。砚台使用两三次就应该清洗，或者遗留的墨比较厚的时候就要清洗，以免墨干燥龟裂而损害砚面。常用的砚可以在砚池中注入清水，每日一换以滋养砚石；砚如果长时间不用，最好用布、报纸或砚盒包好，置于干燥处。

第二节　书写基本要求与方法

初学书法，务必用科学有效的方法，树立正确的书写理念。只有如此，方能打好扎实的基础，经过不断进步，最终走上正确的学书道路。

一、书写姿势要求

初学书法，养成一个良好的书写姿势非常重要。常言说：身正则笔正，心正则笔正。科学合理的书写姿势能让身体有一个充分舒展的书写状态，不但有利于身体健康，而且能在书写时做到全神贯注、气血贯通、力达笔端，也才能做到笔正字正、重心平稳。

在书写时要做到两正、两平。两正：身正，笔正；两平：两肩齐平。书写时头自然放松，做到手到眼到，腿分开与肩同宽，身子略微前倾。

二、书写执笔方法讲解

执笔是书法学习的首要环节，执笔方法是否恰当，对书写效果有不小的影响，因此初学者需要认真对待。关于执笔方法，据历代文献资料记载，有双勾法、单勾法、回腕法、撮管法、凤眼法、龙睛法等。苏轼有云："执笔无定法，要使虚而宽。"中国文化重在顺应自然之态，不宜刻意而为。因此根据如今的书写方式，现做以下讲解。

1. 指法

我们常用的握笔指法有五指法和三指法。

五指法亦为"拨镫法",或称"五指执笔法""五字执笔法",即五根指头各司其职,用擫、押、钩、格、抵控制毛笔的运行过程,如图 2-9 所示。此法被大多数人所接受。

具体做法为:笔管竖立在大拇指与食指之间,并用大拇指和食指将笔管捏紧;中指放在食指下面,辅助食指使笔保持正直不倾斜;无名指和小指自然放在中指下面抵住笔管,向外起辅助作用。

三指法(也是现在我们通常使用钢笔、铅笔等笔的指法),就是用大拇指和食指捏住毛笔,中指在笔管内侧抵住,无名指和小指自然摆放,如图 2-10 所示。

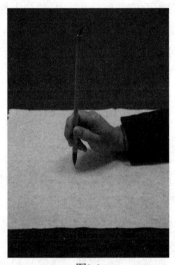

图2-9

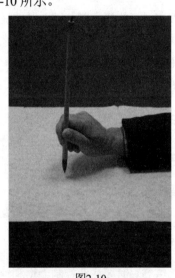

图2-10

2. 腕、肘的结合方法

书法执笔除了运用手指,还会运用手腕和手肘,三者要充分结合,由此及彼。

运用腕力书写的方法,叫腕力法(腕力法一般适用于写大字,一般是悬腕,也有枕腕、提腕)。

运用肘力书写的方法,叫肘力法(肘力法一般适用于写较大的字,在书写时一般不用指力。肘力法包括悬肘法)。

常见的书写方式有枕腕、悬腕与悬肘。

枕腕:两臂自然平伸,握笔手腕枕于桌面,手掌略有立起状,故也可称为立腕。也有人将另外一只手的手背垫在执笔的手下,或用书等物垫在执笔的手下,如图 2-11 所示。初学书法者常使用枕腕法,其运笔稳定度相对增加。

悬腕:让执笔的手腕离开桌面,前臂随握笔处斜上立起,只有肘部搁置在桌面之上,如图 2-12 所示。

悬肘:一般是站立时的执笔方法,为了便于身手协调,运笔流畅,书写者将执笔的胳膊全部离开桌面,整个手臂悬空书写,如图 2-13 所示。这种姿势难度较大,需要一定的控笔能力。

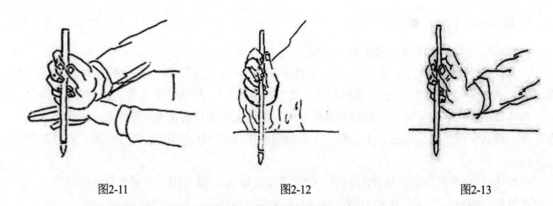

图2-11　　　　　　　　　图2-12　　　　　　　　　图2-13

一般来说，执笔高度与腕、肘的运用应依据书写的对象而定。写小字，尤其是小楷，宜用枕腕，执笔位置较低；写中等大小的字，宜用枕腕、悬腕，执笔位置略往上提，但尽量不要超过毛笔中部的高度；写大字或中字草书，宜用悬腕、悬肘，使大臂、小臂与肘、腕关节充分连贯，伸展自如，握笔位置可在中上段。

三、毛笔书写方法与试写

1. 毛笔湿水方法及注意事项

毛笔在开笔时，要用温水泡开，注意泡水时间不宜过长，笔锋全开即可。在润笔时，要将毛笔放在清水里浸湿，若笔不经过浸湿，容易使毫毛变得干脆易断。

2. 毛笔书写时的控制

用毛笔书写时要注意控制力道和速度。初学时要慢，要仔细观察字帖，在起笔和收笔的部分要注意笔画的粗细，控制书写的力度。

3. 毛笔提按的用法

中国书法是线条的表现艺术，通过用笔的提按变换使行笔发生粗细变化，从而展示丰富的线条。提按是指运笔时起落的动作。其中，按是将笔向下顿，可以使笔画变粗；提是将笔向上提，可以使笔画变细，如图2-14所示。

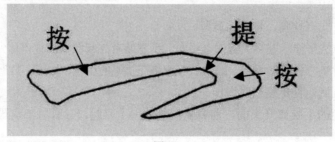

图2-14

第三节　拓展知识与思考练习

【课外拓展知识】

了解文房四宝的发展历史与时代影响。

【思考练习】

书写姿势的正确性与重要性。

【作业练习】

进行试写，熟悉毛笔、纸、墨的性能。

第三章
毛笔书法基本用笔与线条训练

【本章学习导航】
- 熟知笔法概念与笔锋运用；
- 掌握使用毛笔的稳定性与控制力；
- 了解书法线条的概念与书写要求；
- 熟练掌握线条的多种变化形态。

中国传统书法技艺主要通过运用笔墨技巧来表现丰富的线条变化，从而形成了书法艺术的基本理念与追求。强化笔法训练是学习书法最重要的环节，要通过不同的笔锋体验，逐渐掌握书写笔法的技巧要求，再进行合理、规范、有效的书写训练，最终具备一定的线条表现力。

第一节　基本用笔方法

毛笔的用笔方法，又称为笔法，是指书写汉字点画时的各种笔锋运用。古人对笔法多有评述，王羲之说："夫字贵平正安稳，先须用笔。"唐代张怀瓘也道："夫书，第一用笔。"可见，书法首先要讲究用笔，这是中国毛笔书法练习的最基本要求，也是中国传统书法技法要求中的三要素之一。

一、常用笔锋

1. 顺锋

顺锋是指书写汉字笔画时，按照笔画常用的书写顺序进行书写，即从左向右、从上到下。顺锋笔画要做到利落顺畅，起行浑然一体，神态自然大方，如图3-1所示。

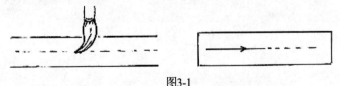

图3-1

2. 逆锋

逆锋是指书写汉字笔画时，不按照笔画本来的行走方向行笔，而是逆向而行，如图 3-2 所示。这种笔法通常出现在运笔的起笔阶段，体现欲下先上、欲右先左的运笔要求。逆锋写出的笔画内含筋骨，又方整峻健。逆锋用笔与不同的笔法相结合，可以写出姿态万千的线条。

图3-2

3. 中锋

中锋，又称主锋、正锋，是指在用笔过程中，笔毫的主毫部分始终在笔画的中线上运动，如图 3-3 所示。古书上常有"凡书要笔笔中锋"的说法，东汉蔡邕在《九势》中也曾说"令笔芯常在点画中行"。这些都说明中锋用笔的重要性。中锋用笔时，笔毫铺开，锋在中心，副毫俯于两边，墨汁可以均匀地注入纸面。因此中锋写出的线条沉着饱满，圆润浑厚，遒劲有力，极富有立体感，故而清代笪重光在《书筏》中说："能运中锋，虽败笔亦圆；不会中锋，即佳颖亦劣。"

图3-3

4. 侧锋

侧锋是运笔的另一种方式，是指运笔时，毛笔的笔尖主锋不在笔画的中心运行，而偏向一旁或一侧，如图 3-4 所示。由于侧锋写出的笔画用力过于分散，因而侧锋笔画扁平浮薄，枯瘠无力，墨迹浅乏。关于侧锋，历代书家认识不同，有人认为侧锋的运用丰富了汉字线条的表现力；有人则认为侧锋是书写中的"败笔"。通常在书写中，一般要求做到中锋为主，侧锋为辅。

图3-4

5. 露锋

露锋是指笔画书写的起笔与收笔阶段的一种用笔方式，书写者直下起笔或直接出锋收笔，

故意让笔锋尽显在笔画的外端，呈现出"锋芒外露"之感，如图 3-5 所示。

图3-5

6. 藏锋

藏锋是指在书写的起笔与收笔阶段利用"逆锋"的笔画，再通过折转，把笔锋的痕迹隐藏于墨线之中，不显山，不露水，如图 3-6 所示。通常在书写作品时，露锋与藏锋相辅相成，正如南宋姜夔在《续书谱》里所说："不欲多露锋芒，露则意不持重；不欲深藏圭角，藏则体不精神。"

图3-6

7. 回锋

回锋用笔是指在笔画即将结束时，要经过提顿折转，回笔转向提锋收笔，如图 3-7 所示。回锋用笔要做到含蓄稳妥，略含内力。

图3-7

二、笔锋的主要动作运用

1. 提笔

提笔是指在行笔过程中，笔锋离开纸面或笔锋提起而不离开纸面的运行方法，是为了使笔画线条呈现出轻巧瘦劲的效果，或是为了按笔蓄势以防止笔画滞堕。提笔可以在不同的环节中运用，一般有起笔与收笔处的顿提、行笔时的走提、转折处的驻提和收笔时的尾提等表现。提笔运行时要做到力饱气足，将笔尖送到，使锋势完备，意态周全。

2. 按笔

按笔是指在行笔过程中，笔锋从接触纸面到铺毫入纸的运笔方法，线条厚重而粗壮。按笔一般和提笔相伴出现，有提才有按，有按才有提，二者互为因果，交错运行，共同作用于线条的表现过程，使线条表现出粗与细、轻与重的丰富变化。

3. 转笔

转笔是指通过手指对笔锋的转动，使笔锋做横面旋转运动。常出现在起笔、收笔或行笔折转处，书写时起笔裹锋不重按，用指腕的力将笔锋调顺，心静手稳；中锋行笔起伏不大，速度也较均匀；收笔时转绕回锋。注意要圆转取势，使线条显得圆实厚重，内刚外柔，富有弹性。

4. 折笔

折笔是指在书写过程中，笔锋断然折转改变行笔方向的用笔方法。通常出现在起笔、收笔或行笔折转处，书写时要顿笔折锋，折转处显得方整刚劲、棱角峻拔、骨力外拓。一般折笔应该与提笔、顿笔结合使用，以求方中有圆之意。

5. 顿笔

顿笔是指在行笔过程中，笔锋迅速下压，大幅铺毫而将力劲倾于纸上。常出现在笔画转折或行笔中的厚短处，节奏较为急促。一般要求顿笔厚重大方，做到行笔干净利落，沉着痛快。

6. 挫笔

挫笔是指在顿笔后，以笔尖为轴挪动毛笔笔锋的中后部来改变毛笔的运行方向，使笔锋在改变运笔方向后仍行驶于笔画中间，从而有利于顿笔铺毫后进行中锋行笔，以保证笔画书写的厚重与力度。

三、用笔过程

用毛笔书写汉字时，任何一个笔画的书写都会体现出起笔、行笔与收笔这三个用笔过程。蔡邕在《九势》中有这样的说法："藏头护尾，力在字中，下笔用力，肌肤之丽。"刘熙载也说："逆入、涩行、紧收，是行笔要法。"说明书写者应该注意笔画书写过程中的用笔方法，做到逆锋起笔、中锋行笔、回锋收笔。如图3-8所示：1为起笔阶段，2为行笔过程，3为收笔阶段。

图3-8

1. 起笔

起笔是指书写笔画时的落笔过程。王羲之曰："(用笔)第一须存藏锋，灭迹隐端。"因此起笔要以逆锋起始，即欲下先上、欲右先左，用笔要轻提轻按，折转回锋后再顺锋书写，形成藏

锋效应，从而做到起始笔画沉实、饱满、厚重、圆润。当然，在书写作品时，也可以辅以露锋起笔，做到藏露结合，以逆为主，逆顺互融，尤其是在行草书作品中更甚。

2. 行笔

行笔是指笔锋起笔后，铺毫在纸上运行的过程。刘熙载曾说："行笔欲充实。"所以在行笔过程中，要以中锋为主，侧锋为辅，做到中锋和侧锋的有机结合，同时加以提按与使转。须做到用笔果断，使笔画线条充分体现出质感与力度。

3. 收笔

收笔亦称"杀笔"，是指笔画书写结束时，笔毫提收并离开纸面的过程。通常收笔的方法有两种：一种是藏锋收笔，即在行笔过程末端，笔锋先提并使转回锋提起，将笔锋藏于点画之内，从而形成一种藏势；另一种是露锋收笔，即在行笔即将结束时，将笔毫收拢，笔锋逐渐提起并离开纸面，从而形成笔锋外露的姿态。

第二节　用笔之稳定性练习

对毛笔初学者来说，大多数人在拿起毛笔时，会感觉手腕和手指有力但却用不上，书写时出现笔锋颤抖而无法控制的现象。因此进行稳定性练习是初学者必经的基本功练习阶段。

一、平直均匀线条练习

平直均匀线条练习是最基本的控制毛笔稳定性的方法，要求书写者在正确控制笔法姿势的前提下，保持呼吸均匀，平心静气地去书写。在练习时，毛笔躯体与桌面呈垂直状态，控制中锋行笔，书写时应做到用力平稳，力透纸背。写出的线条既要平整，又要体现出力量感，如图 3-9 所示。书写速度忌快，用力忌滑，线条忌毛。

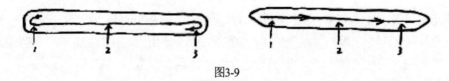

图3-9

1. 横线练习

(1) 毛笔按下三分之一练习。要求书写者把毛笔笔尖部分的三分之一按下去，保持按幅的稳定，用稳定的节奏进行书写，体现出线条的厚重与宽博，如图 3-10(a)所示。

(2) 毛笔按下四分之一练习。要求书写者把毛笔笔尖部分的四分之一按下去，保持按幅的稳定，用较稳重的节奏进行书写，体现出线条的厚重与质感，如图 3-10(b)所示。

(3) 运用笔尖书写练习。要求书写者把笔锋微微按下去，保持笔尖按幅的稳定，体现出线条的瘦劲与挺拔，如图 3-10(c)所示。这是横线稳定性练习中最难的部分。

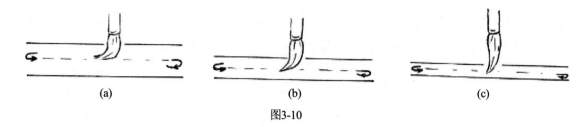

图3-10

以上练习建议每天十分钟，坚持一周左右。

2. 竖线练习

竖线练习与横线练习大致相同，不同的是，竖线向下写时，肘部会产生移动，所以保持稳定性的难度增大，如图 3-11 所示。建议训练保持每天十分钟，坚持一周左右；同时建议横线和竖线一起练习。

图 3-11

> **训练要求**
>
> - 中锋用笔；
> - 用力均匀，做到力透纸背；
> - 速度稳定；
> - 开始时书写应慢，熟练时逐渐放快；
> - 线条流畅、平整。

二、弯曲均匀线条练习

1. 横向曲线练习

要求竖向逆锋入笔，绕转回锋，保持按幅的稳定与笔锋的圆转，用稳重的节奏进行书写，体现出线条的厚重与宽博，如图 3-12 所示。

2. 纵向曲线练习

纵向曲线练习与横向曲线练习大致相同，只是由竖向逆锋入笔改为横向逆锋入笔，如图 3-13 所示。

图3-12

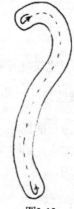

图3-13

与直线练习不同的是，曲线书写时笔锋要有使转运用，需要书写者用心体会转笔时的控制，所以保持稳定性的难度更大。建议训练保持每天十分钟，坚持一周左右。

训练要求

- 中锋用笔；
- 用力均匀，做到力透纸背；
- 速度稳定；
- 开始时书写应慢，熟练时逐渐放快；
- 线条流畅、平整；
- 转折处要力藏锋中，保持圆转流畅。

第三节　线条提按变化练习

孙过庭在《书谱》中说："数画并施，其形各异；众点齐列，为体互乖。"因此，在行笔过程中，熟练地控制线条的提按关系，使其产生无穷的表现魅力，是一个书写者必须具备的书写技能。

一、横线提按练习

1. 渐行渐按练习

此练习从毛笔接触纸面开始，向右行笔，在行笔的过程中，一边行笔，一边向下按笔铺毫，故称为渐行渐按。练习时最后铺毫可达到笔毫的三分之一处，如图 3-14 所示。

图3-14

2. 渐行渐提练习

此练习与渐行渐按练习相反，起笔时毛笔笔毫直接重按至三分之一处，然后向右行笔，在行笔的过程中，一边行笔，一边向上逐渐提笔，故称为渐行渐提，如图3-15所示。

图3-15

3. 先按后提练习

此练习是指笔锋先入纸，按下行笔一段后，再逐渐提起，如图3-16所示。需要注意线条的流畅性，同时保持力度。

图3-16

4. 先提后按练习

此练习是指笔锋在按笔的情况下，将笔锋逐渐提起，然后再缓慢按下，如图3-17所示。同样需要注意线条的流畅性，同时保持力度。

图3-17

5. 提按自由结合练习

此练习可以根据练习者的需要自由训练，行笔中提按反复出现，要注意用笔的控制，如图3-18所示。书写者必须做到意在笔先，笔随心动，并且需要注意线条的流畅性，同时保持力度。

图3-18

二、竖线提按练习

竖线提按练习方法与横线提按练习方法基本相同，不再具体说明。

三、曲线提按练习

1. 先按后渐行渐提练习

此练习是指逆锋起笔，笔锋先入纸，按下行笔一段后，再逐渐提起，如图 3-19 所示。需要注意线条的流畅性，同时保持力度。

图3-19

2. 先提后渐行渐按练习

此练习是指在按笔的情况下，将笔锋逐渐提起，然后再缓慢按下，如图 3-20 所示。同样需要注意线条的流畅性，同时保持力度。

图3-20

3. 提按自由结合练习

此练习是指根据练习者的需要自由进行提按结合，行笔中提按反复出现，但要注意用笔的控制，如图 3-21 所示。书写者必须做到意在笔先，笔随心动，并且需要注意线条的流畅性，同时保持力度。

图3-21

训练要求

- 中锋用笔；
- 用力均匀，做到力透纸背；
- 提按幅度得当；
- 提按过渡自然。

第四节　线条使转与折笔练习

在汉字笔画中，除了直线表现之外，还经常会出现曲线与折线，或者直线中融合曲线、折线的笔法。因此需要掌握笔锋的使转与折笔运用，从而展现出方笔与圆笔的线条变化。

一、线条使转变化练习

除了笔锋提按练习之外，使转练习也是线条练习的一个重要方面，要求学习者一定要用心体会，并且坚持练习。

1. 笔锋的自身使转

笔锋的自身使转是指在书写过程中，当笔锋需要折转时，用笔动作要做到笔锋跟随线条的折转轨迹使转，要力在线中，流畅劲健，如图 3-22 所示。书写时需要大臂、小臂、腕部相结合，连动运用。

图3-22

2. 手指的捻动与手腕的使转

手指的捻动与手腕的使转多用在草书的书写中。具体来说，在书写过程中，当笔锋自身的转动不能满足书写者线条表达的需要时，就需要加进手指的捻动与手腕的使转，从而展现出更加丰富的线条使转变化。

二、线条折笔变化练习

1. 方折练习

方折又称外拓笔、折锋，是指在起笔、行笔、收笔的过程中，通过使用提、按、顿、挫等用笔动作，完成书写的一种用笔方法。方折的笔画棱角突出、刚劲明快、坚实挺拔，线条表现为方笔状态。书写时要先提后顿再折锋，折转处要方整刚劲，棱角峻拔，骨力外拓，如图 3-23 所示。

图3-23

2. 圆折结合练习

圆折相对方折而言，又称内擫笔，指在起笔、行笔、收笔过程中需要折转的地方，使用先提顿后折转的方法，而在笔锋需要转弯之处进行裹锋，从而使书写达到柔和圆润、灵动活泼的笔画效果，如图3-24所示。

图3-24

第五节　拓展知识与思考练习

【课外拓展知识】

收集古代关于笔法与线条表现的相关论断。

【思考练习】

"藏头护尾"琐谈。

【作业练习】

不同笔法与线条练习。

第四章

毛笔楷书基本笔画书写技法训练

【本章学习导航】
- 了解"永字八法"的笔法特征；
- 分别掌握楷书点画、横画、竖画、撇画、捺画、折画、钩画、提画的用笔特征及书写方法。

楷书又称"正书""真书"，因其书体端庄大方且可为汉字书写法式典范而得名，是汉字从酝酿、成型、演变、定型到规范过程的最后阶段。楷书形成于汉代，后代楷书名家数不胜数，代表书家有钟繇、王羲之、王献之、褚遂良、虞世南、欧阳询、颜真卿、柳公权、赵孟頫等人，其中钟繇被称为"正书之祖"。自从楷书这一书体形成，人们越来越喜欢这种书写风格，楷书逐渐成为正式场合最具代表性的书写表达方式。楷书有大楷、中楷、小楷的说法，初学者一般应从中楷和大楷入手，而学习毛笔楷书，一定要从楷书基本笔画的写法学起。

第一节 永字八法的学习

"永字八法"，是中国书法用笔法则。历代书法家在长期的书法实践中总结的"永字八法"，是以"永"字八笔顺序为例，阐述正楷笔势的方法。

一、永字八法

"永字八法"中所指的八种笔画分别为侧、勒、努、趯、策、掠、啄、磔，又常称为点、横、竖、钩、提、长撇、短撇、捺。这八种笔画都是基本笔画，代表着八种笔法，更重要的是点明了八种笔画的书写要点及其所呈现出的不同形态，如图4-1所示。

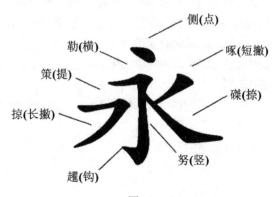

图4-1

二、笔画特征介绍

(1) 点为侧，侧锋峻落，铺毫行笔，势足收锋。之所以称其侧，主要是因为写点时要把毛笔的笔锋侧过来，能顾盼左右，沉着有力。前人称点如高峰坠石，就是这个道理。

(2) 横为勒，逆锋落纸，缓去急回，不可顺锋平过。"勒"在词义上解释为马缰的末端衔在马口，这里是说横要有勒马牵缰的感觉，不可一味疾奔，要控制用笔节奏。起笔应缓，横画中间要疾，但疾后又要勒住。

(3) 竖为努(笔画的竖，又称弩)，不宜过直，太挺直则木僵无力，而须直中见曲势。"弩"本意是指机栝发箭的弓，用它代表竖的笔画，意思是指写竖时不可太直，直则失势，要直中见曲，形状似弩，并且一气贯注，笔力饱满。

(4) 钩为趯，驻锋提笔，使力集于笔尖。意为写钩时，驻锋快速提笔，然后绞锋环扭，顺势出锋，力聚尖端。如人要跳跃，须先蹲蓄力，然后猛然一跃而起。其力集中在笔的中锋，锋如锥，锐利有力，出笔要疾。

(5) 提为策，起笔同直画，得力在画末。这里有策马扬鞭的意思，又与横画类似，都与策马有关系。但这里的策，也有快的意思，不能像勒一样控制好节奏，而是要快。

(6) 长撇为掠，起笔同直画，出锋稍肥，力要送到。写掠画应如以手拂物之状，虽然行笔渐渐加速，出锋轻捷爽利，取其潇洒利落之姿，但力要送到末端，否则就会飘浮无力。

(7) 短撇为啄，落笔左出，快而峻利。"啄"指鸟用嘴取食，意思是说写短撇要像鸟啄食一样，行笔快速，笔锋峻利。落笔左出，锐而斜下，以轻捷健劲为胜。

(8) 捺笔为磔，逆锋轻落，折锋铺毫缓行，收锋重在含蓄。写捺笔要起笔、行笔、收笔交代清楚，一波三折，像用刀划肉一般，涩而有力且含蓄，笔画劲挺饱满。

第二节　点画的学习

点是一种起止连续，没有运行距离或运行距离很短的笔画。在历代书法名帖中，点的种类很多，也出现了诸多不同的叫法，比如撇点、竖点、横点、挑点、圆点、方点、左右斜点等。本书所介绍的只是楷书中最常用，也是各种点中最重要、最基本的几种，即斜点、撇点、提点(挑点)、斜竖点。点的笔画短促，它不像横、竖、撇、捺等其他笔画那样纵横交错而构成字符的主体框架，多是对别的笔画的构建起一种补充、陪衬、装饰的作用。不过点的形态变化多，运用灵活，容易与别的笔画配合，组成各式各样的构件以丰富字的构形，同时易于调整字形结构中的聚散和开合、平正与险峻。

楷书中点的运用贵在体态生动。笔顺相接的各点之间，不管左右上下，不管远近，也不管是否有其他笔画隔离，必定形成相迎送、相依随、相承接或相映带的呼应关系。这是我们在学习中不可忽略的一点。

一、斜点的写法训练

斜点又叫侧点,包括左斜点、右斜点,分别向左、向右倾斜。左斜点不常用,现以右斜点为例进行讲解。

逆锋向左斜上起笔,做到干净、轻快,折转回来自左上方向右下方顺锋运笔,在运行的同时逐渐将笔下按,做到渐行渐按,待达到一定长度后,沿顺时针方向略微折转(折与转的表现效果不同,或方或圆,根据需要,结合使用),然后回锋提笔收缩,笔锋不外露,如图4-2所示。

图4-2

训练要求

- 逆锋起笔笔触不宜太大,可顺势带过;
- 回锋收笔处做到自然过渡(以下笔画同理)。

二、撇点的写法训练

撇点因形似撇而得名。

逆锋向上起笔,折转回来自左上方向右下方切下顿笔,保持笔锋按下的状态,侧锋写撇。在笔的运行过程中,注意笔锋的折转,使侧锋逐渐回到中锋,最后把笔锋送出。撇点略有弧度,如图4-3所示。

图4-3

训练要求

- 顿下写撇,起处笔锋呈侧锋状态;

- 出撇时注意侧锋向中锋的使转过渡与运用(注意使转动作)。

三、挑点的写法训练

挑点又称提点，自下而上斜向挑起，多与其他点呼应使用。

逆锋向上起笔，折转回来切下顿笔，保持笔锋按下的状态，侧锋右斜上提。在笔的运行过程中，注意笔锋逐渐回到中锋，最后把笔锋送出。上提的过程要做到行笔果断、流畅，如图4-4所示。

图4-4

训练要求

- 顿笔之后注意笔锋调整(逐渐回到中锋);
- 提笔时注意蓄力与发力的关系，同时注意笔锋的运用。

四、斜竖点的写法训练

斜竖点形似竖画，略有倾斜、弯曲的动势。

向左斜上逆锋之势入笔，随即折回向右斜下按顿，保持按顿的笔态向左斜下写竖，行笔中笔锋略有折转，保持中锋用笔，把力量送到底，然后将笔向左斜上稍微提起一点点，再折回下按，顺势运行一小段距离即提笔作收，如图4-5所示。

图4-5

 练习

- 对各种点画进行临摹，体会楷书点画的丰富性；
- 在字帖中查找各种点画的字，仔细观察并摹写。

第三节　横画的学习

横法也称为"勒法"，如以缰绳勒马，有愈收愈紧之意。横不可过平，同时重心要稳，运笔要涩，要有附着感，中锋行笔，边行边提(按)。

一、长平横的写法训练

逆锋起笔，折锋向下顿笔，提笔向右行，边行边提，运笔至中间后边行边按。落笔时，提笔转锋向右下作顿，回锋收笔，如图4-6所示。长平横与短平横相比，长度较长、较平。

图4-6

二、短平横的写法训练

笔法与长平横相同，不过短平横与长平横相比，长度较短，斜度较大，如图4-7所示。

图4-7

三、斜横的写法训练

笔法与长平横相同，不同之处在于斜横左低右高明显，一般与斜钩、竖弯钩搭配，要特别注意对倾斜度的掌握，如图4-8所示。斜横一般有长斜横与短斜横之分。

图4-8

四、尖横的写法训练

尖横分为左尖横和右尖横。

左尖横一般用于字的左面，起笔不重按。左尖横与左边笔画相接贯气。收笔与长、短平横相同，较起笔重。

右尖横用于字的右面，起笔重按，收笔较轻，成右尖形。右尖横与右边笔画相接贯气，并与右边相呼应，收笔较轻，与左尖横相反。

左尖横与右尖横，如图4-9所示。

图4-9

练习

- 对课堂学习的各种横画进行临摹；
- 查找字帖中含有长平横、短平横、斜横、尖横的字，仔细观察其特点并摹写。

第四节 竖画的学习

竖画均自上而下运笔，形状大体上分为两种：下圆竖与下尖竖。下圆竖收笔为藏锋，下尖竖收笔为露锋，分别取名为垂露竖与悬针竖。除此之外，还有弧竖和斜短竖。

一、垂露竖的写法训练

横入笔锋,逆锋起笔,切顿后折转笔锋,侧锋提笔转中锋向下行笔,末端顿住回锋向上收笔,如图 4-10 所示。

图4-10

二、悬针竖的写法训练

悬针竖的写法大致与垂露竖一致,不同的是收尾时改藏锋为露锋,呈针尖状,如图 4-11 所示。

图4-11

三、弧竖的写法训练

弧竖分为左弧竖与右弧竖。弧竖的写法大致与垂露竖相近。左弧竖书写时微向右偃,如图 4-12 所示;右弧竖书写时微向左偃,如图 4-13 所示。

图4-12

图4-13

四、斜短竖的写法训练

斜短竖起笔、收笔与前面介绍的几种竖的写法有很大不同，斜短竖起笔为尖头，行笔角度略微倾斜，收笔不作顿，如图4-14所示。

图4-14

练习

- 对垂露竖、悬针竖进行摹写；
- 临摹字帖中有不同竖画的字。

第五节　撇画的学习

撇画分为短平撇、短斜撇、长斜撇、兰叶撇、长竖撇、回锋撇等，基本用笔方式相似，但在形态表现上有一定区别。

一、短平撇的写法训练

短平撇一般在字的上部，与横相连或相应，取势宜平，与下部配合。逆锋起笔，折锋向右下顿笔，转锋向右下行笔，注意取势要平，笔势要爽利干脆，后部不下垂，如图4-15所示。

图4-15

二、短斜撇的写法训练

短斜撇一般出现在字的一侧位置，取斜向势。逆锋向上起笔，折回向右斜下顿笔，转锋向左斜下写撇，笔锋送出，如图4-16所示。

图4-16

三、长斜撇的写法训练

逆锋向右上起笔，转笔向右下稍作顿笔，继续提笔向右轻快而行，然后撇出，收笔作尖锋，如图 4-17 所示。写撇时应特别注意行笔要快而有力，否则易形成病笔。

图4-17

四、兰叶撇的写法训练

兰叶撇因写法类似于国画中兰叶的画法而得名。兰叶撇一般是与上画相接的长撇，宜上尖以接上，因此起笔为露锋，渐按渐向左下行笔，渐提渐行，出锋收笔，如图 4-18 所示。

图4-18

五、长竖撇的写法训练

笔法大致与长斜撇相同，区别是长竖撇取势与竖画接近，如图 4-19 所示。

图4-19

六、回锋撇的写法训练

逆锋起笔，转锋向左下顿笔，提笔向左下渐行渐提，需要注意的是收笔时要稍驻，向左上收锋出笔，如图 4-20 所示。

图4-20

练习

- 对课堂学习的各种撇画进行临摹；
- 查找字帖中有不同撇画的字，观察其书写特征并摹写。

第六节　捺画的学习

捺画在字中稍取横势，相对厚重、舒展。根据其在汉字中所处位置的不同及其横向形态的差别，捺画分为斜捺、平捺、反捺三种。

一、斜捺的写法训练

斜捺大致有两种写法：一种是逆锋起笔，转锋向右下行笔，渐行渐按，收笔时略顿，提笔向右上平出锋；另一种是顺锋起笔，顺势行笔，收笔与前者一致，如图 4-21 所示。

图4-21

训练要求

- 起笔藏锋处注意提按折转的细节变化；
- 捺脚处需要先顿笔调锋，然后再提笔出锋，切忌捺脚刻意上翘。

二、平捺的写法训练

平捺又称横捺,逆锋向左下落笔,折锋顿笔向下,提笔向右下行,略有弧度,略顿,平移至末端稍驻,提锋出笔,如图 4-22 所示。

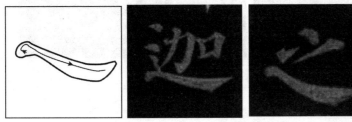

图4-22

三、反捺的写法训练

反捺又称斜长点,类似于右斜点的写法,是捺的变形。逆锋(或顺锋)落笔,向右下渐行渐按,行至末端稍顿,最后向左上回锋收笔,如图 4-23 所示。

图4-23

练习

- 对课堂学习的各种捺画进行摹写;
- 查找字帖中有不同捺画的字,观察其书写特征并摹写。

第七节　折画的学习

折画虽为基本笔画,其实却是由前面所述的五个最基本的笔画组合而成,但它又并非简单的合并,姿态上需要有一定的变化与融合。折画形态较多,主要是横折、竖折和撇折,其他形态都是由此变化而来的。折画写法复杂,但它关系到字的轮廓美观程度,因此要写得刚健,有气势,笔法结合自然而无雕琢之态。

一、横折的写法训练

1. 横折竖

横折竖是横画与竖画的组合。先写横画,行笔至折底后,提笔后顿笔,然后转笔下行。行

笔至折底处，提笔后顿笔，回锋收笔，如图4-24所示。

图4-24

> 训练要求

- 横画处注意提按变化与倾斜度；
- 折处要提、折、顿合理结合，用笔有弹性。

2. 横折撇

横折撇是横画与撇画的组合，其中撇画又有短撇和长撇两种。横画部分的写法同横折竖，只是一般横画要短小一些。经折转后，顺势撇出，笔锋完全送出，如图4-25所示。

图4-25

> 训练要求

- 注意折转处提、顿、折的结合运用；
- 折转后注意中锋、侧锋的变化与结合。

二、竖折的写法训练

竖折是竖画与横画的组合。先逆锋起笔写竖画，行笔至折处，左斜上提笔，右斜下顿笔，再折笔向右写横画，渐行渐提回锋收笔，如图4-26所示。

图4-26

训练要求

- 折转处提、顿、折笔要连贯自然，提、顿用笔体现弹力；
- 切忌竖与横书写僵硬，要略有弯曲，显示用笔的弹性与活力。

三、撇折的写法训练

1. 撇折挑

撇折挑又称撇折提，是撇画与提画的组合。先逆锋起笔写撇画，在撇画即将结束处左斜上提，再向右斜下切下顿笔，最后横向斜上提笔，如图4-27所示。

图4-27

训练要求

- 折转处提、顿、折笔要连贯自然；
- 顿笔要按到位，稳重有力，提笔要果断出锋。

2. 撇折点

撇折点在"女"字处用，是撇画与长斜点的组合。书写时先写撇画，笔锋送至末端并提起，折转方向后顺势下笔写长斜点，渐行渐按行笔至末端再回锋收笔，如图4-28所示。

图4-28

📖 训练要求

- 撇画与长斜点的衔接处要做到笔势相连,不能有脱节感;
- 字偏旁中折处的夹角略呈钝角。

第八节 钩画的学习

钩画主要是横、竖、折等笔画的衍生笔画,因其附带钩笔而得名。一般作钩时,先蹲锋蓄势,再快速提笔,然后绞锋环扭,顺势出锋,力聚尖端。例如,人要跳跃,须先蹲蓄力,然后猛然一跃而起。但笔锋不平出,为的是与策(挑)画起笔相呼应。钩画对字的精神和力感起着重要的作用,因此要写得饱满雄健、锐利有力。

一、横钩的写法训练

先写横画,行笔至横画末端后,提笔接着顿笔,然后转笔向左钩出,如图4-29所示。

图4-29

📖 训练要求

起钩处要有一定的笔锋调整,按稳蓄势后要果断出钩(以下钩画处理相同,不再赘述)。

二、竖钩的写法训练

竖钩有左竖钩和右竖钩两种,分别如图 4-30 和图 4-31 所示。起始如同写竖画,笔锋至终端向外挫再往左下(或右下)顿笔,扭笔回锋,稍驻蓄势,提笔向左上(或右上)轻快出锋。

图4-30

图4-31

三、戈钩(斜钩)的写法训练

戈钩(斜钩)可视为竖钩的变形，弯曲处要自然有力。逆锋起笔，提笔接着顿笔，然后向右下弧形弯曲行笔，行笔至钩底处，回转调整笔锋，向右上挑出，如图 4-32 所示。

图4-32

四、弯钩的写法训练

弯钩又称弧弯钩，顺锋起笔，向下作弧形弯曲行笔，行笔至钩底稍作顿笔，然后向左上挑出，如图 4-33 所示。

图4-33

五、竖弯钩的写法训练

先写竖画，行笔至弯处，转笔向右行笔，至钩底处，稍作顿笔，然后折笔向上挑出，如图 4-34 所示。

图4-34

六、心钩的写法训练

露锋向左上落笔,顺势向右下行笔,渐行渐按,末端稍驻,向左上方挑出,如图4-35所示。

图4-35

七、背抛钩的写法训练

背抛钩以背手抛物比喻其姿态,又称横折弯钩。先作横画,微右昂起时用偃笔作竖画,至弯处折笔,背左向右作钩,如图4-36所示。

图4-36

八、横折钩的写法训练

横折钩前面部分的书写方法同横折竖,至竖的末端提转回锋,蓄力钩出,如图4-37所示。

图4-37

练习

- 对课堂学习的各种钩画进行临摹；
- 查找字帖中有不同钩画的字，仔细观察其特点并摹写。

第九节　提画的学习

提画，类似于挑点的写法，是横画的变化，常见于提手旁、斜王旁、斜土旁。提画前段的写法如同横画，左斜上逆锋起笔，折回切下顿笔，略侧锋横向起笔，保持中锋行笔，渐行渐提笔，最后笔锋送出，如图4-38所示。

图4-38

训练要求

提画写法类似于挑点，但相比幅度更大，而且笔势略缓。

第十节　拓展知识与思考练习

【课外拓展知识】
查找历代关于笔法的论述进行学习。

【思考练习】
楷书四大家笔法风格的区别。

【作业练习】
结合字帖中的相关范字，对各种笔画的用笔方法进行反复训练。

第五章

毛笔楷书结构训练

【本章学习导航】
- 掌握汉字结构的构成类型及特征；
- 掌握毛笔楷书结构书写的基本法则。

结构又名结体，或称字的间架结构，是指汉字笔画之间的排列关系或空间结构。每个汉字的笔画组成都不尽相同，其结构安排也必然有差异，因此书写时必须具体分析所写汉字的结构特征，因字立形，合理地处理笔画之间的高低、长短、欹正、轻重、疏密关系，真正做到书写规范、美观。

第一节　楷书结构的原则与方法

一、整齐平正

唐代孙过庭说："初学分布，但求平正。"历代书法家所写的篆书、隶书、楷书的结构都讲究整齐平正，但这里所讲的"平正"并不是强求每个字横画必平、竖画必直，而是要求每个字稳在支点上，不失重心。明代书画家项穆说："书有三戒：初学分布，戒不均与欹；继知规矩，戒不活与滞；终能纯熟，戒狂怪与俗。"因此，学习楷书既要研究平正，又须研究变化。

二、上下平稳

东晋书法家王羲之说："字之形势不宜上阔下狭，如此则重轻不相称也。……分间布白，远近宜均，上下得所，自然平稳。"假使一个字上面过重、下面过轻，或上面过小、下面过大，那一定不美，比如"众"字应使上部较小，下部较大；"变"字应使上部较大，下部较小，如此才能使字不失重心。又如"迦"字应使"辶"较大，才能承受"加"的部分，如图5-1所示。在写每个字之前，都要预想一下字形，考虑怎样才能使它平稳。

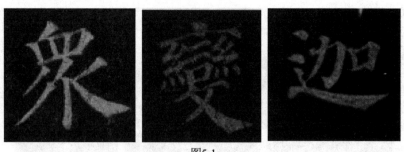

图5-1

三、左右均称

左右均称是指字的左右疏密均衡,轻重相当。均称的原则分为绝对均称(如"非""门")、相对均称(如"辅""既")、不规则均称(如"圣"),如图5-2所示。左右两个或两个以上间架配合而成的字,书写时要做到均称,一般采用化密为疏和化疏为密的方法。

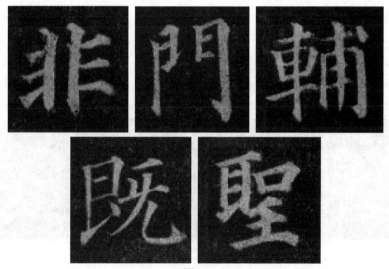

图5-2

四、轻重平衡

汉字结构有很多左小右大(如以"氵"为部首的字、提手旁的字、单人旁的字、左耳刀旁的字等)、左大又小(如"欲""瓶"等)的字,也有很多偏斜不正的字(如"之""乙""崩""弋"等),因它们的结构左右宽窄不同、轻重不等,在书写的过程中应采用轻重平衡的原则,使其左右达到平衡的状态,比如在位置安排上,较大、较重的部分应靠近中心,较小、较轻的部分应远离中心;在疏密安排上,笔画较多、较密的部分应靠近中心,笔画较少、较疏的部分应远离中心,如图5-3所示。

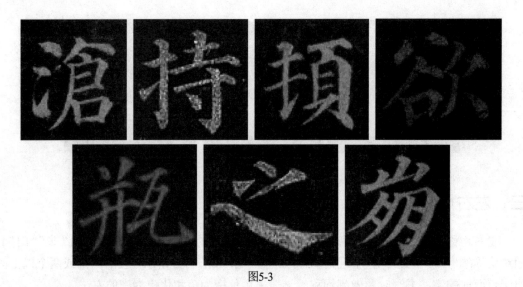

图5-3

五、分布均匀

分布均匀是指每个字中所有笔画的分间布白、字与字之间的空白距离、行与行之间的远近距离均匀。为了达到分布均匀,在书写过程中应使每个字的所有笔画之间的空白间距尽量疏密均匀,同时还要注意笔画的粗细肥瘦适宜,如图 5-4 所示。

图5-4

六、对比调和

对比调和与分布均匀关系密切。对比调和是指每个字内部的各种笔画之间的长短、肥瘦、疏密关系应做到对比调和美观,笔画长短要协调,点画分布要肥瘦适宜,空白间距要疏密相当,如图 5-5 所示。

图5-5

七、连续各异

　　楷书中有许多汉字结构是由基本笔画或单字连续重叠而成，如图 5-6 所示。但同一笔画在同一个字中书写时不能笔笔相同，而应追求变化，比如"三"字在书写时，三横用笔的切顿幅度与形态的长短肥瘦应有不同；"崩"字下面的两个"月"字在笔画形状与字体形态上也需要体现出变化。

图5-6

八、反复变化

　　这一原则与前面提到的"连续各异"有异曲同工之处，指的是在汉字结构中有许多是由同一间架、部首重复重叠而成，如图 5-7 所示。这些字中的相同间架、部首和连续笔画一样，追求灵活与变化。例如，"多"字中的两个"夕"字在大小安排上应上小下大，使下能载上又不失重心，同时也实现了书写的灵活性；"临"字中，三个"口"字一上两下，在长短宽窄安排上应上宽下窄，上扁下长，使之协调又灵活。

图5-7

九、内外相称

　　内外相称主要是针对汉字结构中由内、外两部分间架笔画构成的字，如图 5-8 所示"团""四""圆"一类的全包围结构的字。这一类字在书写外围部分时应先考虑内部结构的繁复，从而定下边框的高低宽窄；而书写内部结构时则应对照外围的边框大小来确定宽窄高低，使之内外相称。同时应注意，笔画书写时要追求灵活变化，如外围中横画的书写应左边稍低于右边。

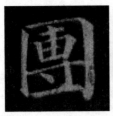 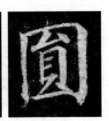

图5-8

十、形象自然

形象自然可以用象形字的概念来帮助理解，是指汉字多以自然界中的自然物体为原型，因此书写时要尽力模仿自然界中物体的形象。形象自然与呆板生硬相对，因此书写时还要追求笔画的灵活多变，而不可完全追求横必平、竖必直。

十一、气象生动

气象生动涉及楷书的形象和精神两个方面，楷书的形象一般通过字的间架结构来表现，而楷书的精神则一般通过用笔来表现，书写时应同时注意这两点。

十二、格调统一

文字书法以结构体裁为格，以用笔锋势为调。为避免作品出现杂乱、不美观的现象，在书写过程中要特别注意格调的统一，也就是说在书写楷书的过程中要做到统筹全局、前后照应、首尾相合。

第二节 汉字结构的特征

一、独体结构汉字的特征

独体结构汉字是指由笔画组合而成，不带偏旁部首，如果笔画拆开就会没有意义的字。独体结构汉字在汉字总数中占的比例很低，组成的笔画也相对较少，再加上独体字是构成合体字的基础，因此，初学楷书时，应从独体字的练习入手。

独体字形态一般由其主笔决定，有以下特点。
- 匀称结构：间距均匀，疏密得体；
- 平衡结构：重心居中，平稳对称。

因此，在独体结构汉字的练习中，我们要把握好基本特点进行针对性地练习。

二、左右结构汉字的特征

左右结构汉字由左右两部分组成，分为两种情况：偏旁部首在左或者偏旁部首在右。此类

结构汉字的主要特点是：左敛右展，左损右补，左让右争。其书写特点主要是依据主伸宾缩、动态平衡的原则，即字的主要部分、主要笔画要求舒展，次要部分、次要笔画要求收敛。其类型分为三种——左右相等、左窄右宽、左宽右窄，它们（及后面的结构类型）的具体练习方法与要求后面的章节会——提到。

三、左中右结构汉字的特征

左中右结构汉字是由三个部分从左向右横向排列而成。左中右结构汉字与左右结构汉字一样都属于横向型结构，因此左右结构汉字的书写要领同样适用于左中右结构汉字。左中右结构汉字有两种情况。

- 并列式，如"辩""树"等；
- 镶嵌式，如"随""难"等。

四、上下结构汉字的特征

上下结构汉字是由上下两部分相叠而成的字，书写时需要注意以下三个方面。

- 重心平稳；
- 上下协调，左右对称；
- 上收下放，上下一体。

上下结构汉字有六种结构表现形式。

- 天覆式，如"宫""宝""字"等；
- 地载式，如"皇""丞""盖"等；
- 上面开阔式，如"春""圣""秦"等；
- 下面舒展式，如"花""爱""泉"等；
- 上下重叠式，如"炎""昌""多"等；
- 品字结构，如"品""森""淼"等。

五、上中下结构汉字的特征

上中下结构汉字是由上中下三部分从上而下排列组合而成的，与上下结构汉字一样都属于纵势结构，因此上下结构汉字的特征同样适用于上中下结构汉字。上中下结构汉字分为两种类型。

- 上中下相等，如"鼻""意""章"等；
- 上中下不等，如"高""量""暑"等。

六、全包围结构汉字的特征

包围结构汉字是内外组合的汉字结构形式，它的中心部分被两面以上的外框包围。全包围

结构汉字是其中的一种形式，它的中心部位被四面的外框全部包围。全包围汉字的外框是关键，一般呈梯形，两竖相向，左竖稍轻稍短，右竖稍重稍长。

七、半包围结构汉字的特征

半包围结构汉字是包围结构汉字的另一种形式，主要有六种。

- 同字框，如"同""用""罔"等；
- 门字框，如"间""闻""阔"等；
- 风字框，如"风""凤""凰"等；
- 下包上，如"凶""函""幽"等；
- 左包右，如"匹""匣""匡"等；
- 右包左，如"句""匈""旬"等。

八、繁杂结构汉字的特征

繁杂结构汉字是由三个以上相对独立的构字单位组成的字，其特征为重心平稳，排列缜密，意归精整(指书写时要从整体着眼，整体与部分的关系要处理得当)。

第三节　汉字结构的学习及训练

一、独体结构汉字的学习及训练

虽然独体结构汉字的笔画比其他结构汉字笔画少，但往往是初习者最难把握的类型之一。初习者常常因对字形把握不够、控笔能力不佳等，导致写出来的独体汉字出现东倒西歪、重心不稳等现象。因此初习者在练习独体结构汉字的过程中应格外注意稳定重心，具体要求为：既要做到整体上均衡，又要做到局部上匀称。方法上，找准"重心"很重要，字的重心一般在上点、撇捺交叉、撇捺交叉、中竖与字底之钩。如图5-9所示，"之"字的重心在上点。初习者要多看优秀作品，多思考、多练习、多总结，一定能练好。

图5-9

练习

- 对课堂示范汉字进行临摹，体会独体结构汉字的特点；
- 查找字帖中独体结构的汉字，仔细观察并摹写。

二、左右结构汉字的学习及训练

左右结构汉字大致可分为三种情况：左右相等、左窄右宽、左宽右窄，如图 5-10 所示。

图5-10

在左右相等的情况下，书写时要注意左右均分，宽窄适中，穿插避让，互相照应。

在左窄右宽的情况下，书写时应左边避让右边，如果将一个字分为三等份，那么应使左边占三分之一，右边占三分之二，此外还应注意左小右大、左低右高、左缩右伸。

左宽右窄与左窄右宽的情况相反，应格外注意的一点是，若字的右边有竖画，那么竖画应略长于左边。

三、左中右结构汉字的学习及训练

左中右结构汉字概括起来有两种：并列式与镶嵌式。

为了方便理解，对并列式左中右结构汉字，我们同样用分割的方式：将一个左中右结构汉字分为五等份，左右笔画多、中间笔画少的，左右各占五分之二，中间占五分之一；左边笔画少、中右笔画多的，左占五分之一，中右各占五分之二；左中笔画多、右边笔画少的，左中各占五分之二，右占五分之一，如图 5-11 所示。

图5-11

镶嵌式是指同偏旁中嵌入一构字单位或者一字中间嵌入一构字单位，不管是哪种情况，嵌入的构字单位都应窄小、藏聚、偏上，如图 5-12 所示。

图5-12

练习

- 对课堂示范汉字进行临摹，体会左右结构、左中右结构汉字的特点；
- 查找字帖中左右结构、左中右结构的汉字，仔细观察并摹写。

四、上下结构汉字的学习及训练

上下结构汉字主要有六种结构形式：天覆式、地载式、上面开阔式、下面舒展式、上下重叠式和品字结构。

天覆式是指上面包覆下面的结构形式，须做到上宽下窄，同时保证上下中心相对，不偏不倚，不失重心，如图5-13所示。

图5-13

地载式，下横须长、阔，使之承载上面，但不应过重，如图5-14所示。

图5-14

上面开阔式，上面应开阔舒展，居主要位置，下面紧束，如图5-15所示。

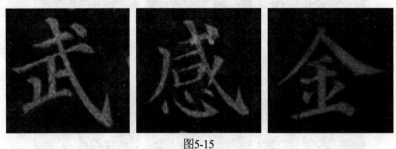

图5-15

下面舒展式，与上面开阔式相对，下面居主要位置，但应注意防止过重，如图5-16所示。

图5-16

上下重叠式，应上缩下展，稳定重心，中横、中竖共用，不偏不倚，如图 5-17 所示。

图5-17

品字结构，上部居中间位置，略大，左下略小而紧，右下略小而放，如图 5-18 所示。

图5-18

五、上中下结构汉字的学习及训练

上中下结构汉字分为上中下相等与上中下不等两种类型，这里所说的相等与不等是指所占比例大致相等或不等。

上中下相等是指上中下各占三分之一，但不是每部分都一样，应上下略大而展，中间略小而紧，如图 5-19 所示。

图5-19

上中下不等要根据具体情况适当安排比例。笔画多的部分应高而展，笔画少的部分应紧而矮，如图 5-20 所示。

图5-20

练习

- 对课堂示范汉字进行临摹,体会上下结构、上中下结构汉字的特点;
- 查找字帖中上下结构、上中下结构的汉字,仔细观察并摹写。

六、全包围结构汉字的学习及训练

写全包围结构汉字,要结合其特征进行练习,关键是写好外框。外框的形状、大小依内部结构的繁简、松紧而定,而内部的大小又要参考外框的大小,两者紧密联系,不可分离,如图 5-21 所示。

图5-21

七、半包围结构汉字的学习及训练

半包围结构汉字大致有六种形式:同字框、门字框、风字框、下包上、左包右和右包左,如图 5-22 所示。

(1) 同字框中左竖(撇)稍矮、稍细,右竖略高、略粗。

(2) 门字框的写法与同字框类似。

(3) 风字框结构汉字,字头要写出棱角,弧度要匀称精美,注意左右平衡。

(4) 写下包上结构汉字,要注意笔顺,先里后外,注意字心靠下略收,字框占字心高度的二分之一为佳。字框的两竖与同字框相类似,下横左低右高。

(5) 写左包右结构汉字,字框的上横较短、较粗,一般偏离左竖;下横平直略长,靠近左竖。

(6) 写好右包左结构汉字的关键是写好横折钩,而横折钩中钩的斜度依字心笔画多少而定,笔画多者为竖钩,笔画少者为斜钩。字心应偏离字框。

图5-22

八、繁杂结构汉字的学习及训练

繁杂结构汉字的笔画结构相对复杂，较难把握，书写时要注意稳定重心、排列缜密、穿插得当，如图 5-23 所示。

图5-23

第四节　拓展知识与思考练习

【课外拓展知识】

查阅历代书论中关于汉字结构的讲述。

【思考练习】

不同结构的汉字在书写安排上的不同之处。

【作业练习】

结合所选字帖中的范字练习，不断体会不同结构字体的书写方法与要求。

第六章

毛笔楷书临摹训练

【本章学习导航】
- 掌握临与摹的方法与过程；
- 掌握临摹过程中应注意的事项；
- 掌握实临到意临的过渡要求。

"临"是指临帖，俗称"对着写"；"摹"是指摹帖，俗称"蒙着写"。临摹是临帖和摹帖的合称，是学习书法的必经之路。学习书法，就是学习掌握用笔方法和结体规律。在这方面，前人积累了不少经验。临摹碑帖就是直接学习前人的这些经验，把自己的手变成复印机，从形似到神似，完整再现帖中字。临摹到一定程度，就可以破除旧风，创立新意，这时候写的字，既有流派的归宿，又有自己的风格，这才算是完成了临摹碑帖的初步任务。

第一节 选 帖

临帖首先要选帖，这一步很重要，它直接关系到学书的走向及深度甚至成败，不可随意处之。选帖因人而异，一般情况下选帖应该从以下几个方面考虑。

一、取法乎上

古人云："取法乎上，得法乎中；取法乎中，得法乎下。" 这是我们选帖的前提。学习楷书，只有向历代最优秀的楷体书家学习，方能让学书者奠定较扎实的笔法基础，少走弯路。在中国书法发展过程中，晋唐楷书书法品格最高，因此学习楷书当从晋唐入手。

二、参照自己的性格特征

俗话说："字如其人。"每一个人的性情不同，适合学习的书体风格也不尽相同，比如颜体宽博厚重，充满庙堂之气；褚体灵动秀逸，尽显清雅之风。

三、根据自身的审美情趣

每个人的喜好不同，对不同法帖的接受程度亦不同，因此应选择符合自己审美需求的法帖。同时，书写者对字帖的感觉也很重要，若法帖与书写者有默契相通之处，则书写者容易入帖，能较快地掌握法帖。

四、遵循由易到难、由浅入深的规律

毛笔楷书用笔过程复杂多变，而且历代不同有名书家风格相差极大，因此初学者选帖时宜从法度严谨、规律性强的法帖入手，基本功打牢之后再逐渐选其他字体和风格的字帖。

根据上述方法选好适合自己学习的字帖之后，就是认真地临帖了。

第二节 毛笔楷书临摹过程

临摹碑帖，是学书法者练习基本功最有效的途径。从学书实践来看，初学者起码要做到四点，即读好帖、摹好帖、临好帖、背好帖，简称"读、摹、临、背"四个过程。

一、读帖

读帖就是如平时读书一样，对所临法帖中字的笔画和结构进行反复观察、分析和研究，对字帖形成一个大概的认识和印象，这对下一步临写大有好处。楷书书写过程复杂、笔法严谨，临写之前，一定要做到胸有成竹，这样才会事半功倍。

读帖时，不要只看表象，还要善于思考，多动脑筋，多去感悟，只有悟到本质，才能写得好。读帖时要仔细观察每一个字的每一个笔画的用笔过程与笔法特征，仔细观察每一个字的笔画之间长短、宽窄、远近、敧正、角度、收放等关系，再认真品味、思考如何运笔才可达到要求。

此外，读帖既要观察准确，还要善于总结。每一个书家的法帖风格不同，一定要找出书家与法帖的主要书写特征。就像模仿歌手唱歌一样，只有抓住其风格特征，才能做到惟妙惟肖。然后，再动手把看到的和想到的用笔墨在宣纸上表现出来。

在临写过程中，还要深刻体会用笔技巧、用墨规律、结构法则等，然后再对比字帖找差距，力求神似与形似，这样反复几次后，必然会有所长进。

二、摹帖(描摹)

描摹一般有双钩描红、单钩描红、满摹、写仿影等方法。描摹分为描与摹两种，其中描主要指描红，摹主要指仿影。摹法能更直观、更准确地感受字的笔法、间架结构、精神面貌，对初学者来说是一种最有效的学习方法。由描摹到临，是一个由易到难、循序渐进的过程，但现在很多学书者为了追求高效，都把摹帖这一过程省略了。

1. 双钩描红

先把纸蒙在字帖上面,再用细线将字的轮廓勾画出来,通过勾画了解原字的用笔和结体,然后再根据用笔特点填充,这种方法叫作双钩描红或双钩廓填。好的双钩描红最接近于原作。现今流传的所谓王羲之墨迹,就是唐代书家采用这种方法流传下来的。

2. 单钩描红

先把纸蒙在字帖上面,沿笔画的中间画一条单线,然后再沿单线运笔写出字体,这种方法叫作单钩描红。用这种方法可以比较准确地掌握字体的结构。

3. 满摹

满摹是指在覆盖于字帖上面的透明纸上直接运笔一次描成,以锻炼用笔和掌握字体的结构。有一种印作红色的字帖,用笔蘸墨描成黑色,也就是将刷印出来的红字用笔墨填满,称为描红模,这种方法适用于初学毛笔字的小学生。

4. 写仿影

写仿影是指将透明的纸蒙在范本上,按照透现出来的字迹去摹写。一次摹不像,就将纸蒙在字帖上多摹几次,直到对点画有所领悟。这种方法容易得到范本上笔画结构的形体,所以前人有"摹书易得其位置"的说法。

训练要求

- 无论描还是摹,仿影纸一定要相对于字帖固定,以便准确无误地把握笔画形状与字体结构;
- 双钩描红的填写,一定要严格按照原帖笔法准确书写,注意笔锋的提按幅度,同时要做到一笔完成,不能有"描"的痕迹。

三、临帖

临帖是学习书法最关键的一步,一般可分为对临、背临与意临三个过程。

1. 对临

对临是指把书写纸张放在范帖的旁边,依照范帖的运笔、结构和笔意临写。所以,临帖较摹帖前进了一步。临帖虽不能像摹帖那样很快地得其形体位置,但易得其笔法、章法和精神,同时,还可锻炼观察力,对下一步临写其他书体有很大帮助。

古人十分重视临写。王羲之曾在《笔势论十二章并序》中说:"始书之时,不可尽其形势。一遍正手脚,二遍少得形势,三遍微微似本,四遍加其遒润,五遍兼加抽拔。如其生涩,不可便休,两行三行,创临惟须滑健,不得计其遍数也。"这里阐明了一个道理,临帖要循序渐进,并且每一次或每一个阶段的临写都要有所侧重,才能获得显著效果。

临帖时不要看一笔写一笔，那样容易结构支离、不贯气，要看一个字写一个字，写后加以对照，有不像的地方就再写一次，如果还不像，就再写，直到写像为止。这样比一个字只写一次印象更深刻，收效也更大。一个字写正确之后，就可以看两三个字甚至一行字之后再写。经过这种练习，初学者对字帖的印象会更加深刻，进而能够自主地用笔，独立地完成每个笔画、每个字的书写。

训练要求

- 临帖要准确，必须在读帖的基础上认真书写，保证笔法与结体的准确性；
- 临帖要做到单字临写与全幅作品临写相互结合，既要做到每个字临写准确，又要做到作品的章法布局准确；
- 临帖后要及时与原帖对照，查找问题，检验笔法与汉字结构的准确性；
- 临帖切忌贪多求快，尽量做到少而精。

2. 背临

背临是临帖的高级阶段，指眼不再观看字帖，而是根据前面多次临写的记忆进行书写，这需要初学者背熟所要练习的范帖。在背临过程中，可以背中临、练中背、通背通记，也可以分页背、分页记。具体要记其内容，记其势态，记字的大小比例，记字与字、行与行间的揖让关系等，这样就可以胸有成竹地写出此画便想到彼画，写完上边的字便想到下边的字。

训练要求

- 背临必须在完全掌握对临的情况下进行，切忌好高骛远；
- 背临后一定要及时检验效果，查找问题，再批复进行。

3. 意临

意临是指完全掌握原帖字的间架结构和运笔特点后，遇到字帖上没有的字，也可以触类旁通地写出与原帖精神风貌一样的字。意临是介于临摹与创作之间的一种手段，也是临摹的最后阶段，要求书写者有一定的书写功底，并且能比较熟练地运用各种书法技法。能做到意临并不是目的，它是为以后继续深入学习打基础的。只有博采众长，形成自己的风格，才能真正出帖。

训练要求

- 意临要有根据，切忌凭空臆造；
- 意临要注意作品的完整性；
- 意临要在实践中不断应用，逐渐形成属于自己的作品创作能力。

四、临帖要求

临帖是一件枯燥的事，必须专心致志，将注意力集中在字帖上。范帖一旦选好，就要反复临写，不断感悟，直至达到书写自如为止。在初选字帖没有练熟的情况下，不要轻易换帖，否则不利于提高自己的书写水平。

在临帖时，一是帖中较高难度的笔画一时难以模仿，要反复练习，不可急躁。临帖最有效的方法是瞄准重点，逐一突破。重点就是写好字的关键点，比如入笔处、笔画的搭接处、转折处和收笔处。另外要仔细体会行笔的节奏，体现在字迹上就是笔画的粗细、润枯等。二是要坚持不懈，反复临习，持之以恒。必要时可写上几十遍，甚至上百遍，这样不仅可以突破难写的字，而且可以通过一个字的突破感悟到更多。

第三节　临摹法帖介绍及临写示范

楷书出现以来，逐渐成为历代汉字书写的最主要表现方式，并出现了很多楷书名家与楷书精品，其中最受人们推崇的就是中国书法"楷书四大家"，即颜真卿、欧阳询、柳公权、赵孟頫四人。楷书四大家的书帖一直被作为孩童时期毛笔书法入门的必选蒙帖。

一、颜体

颜体，主要指中唐时期书家颜真卿的楷书书法作品及其书体风格，尤其是其晚年的书法风貌。

颜真卿(709—784)，字清臣，京兆万年(今陕西省西安市)人，楷书四大家之一。颜真卿曾做过平原太守，所以世人又称他为"颜平原"，后累官至吏部尚书、太子太师。因被封为"鲁郡公"，故而又被称为"颜鲁公"。颜真卿的书法直接或间接地师承了王羲之、张旭、褚遂良等前代名家的遗风，同时又研习了北碑的厚重书风，如此博采众长、推陈出新，逐渐形成了坚劲、厚重、雄强且具有庙堂之气的"颜体"书风。

1. 前期作品(50岁以前)

这是颜真卿认真学习并规范实践的阶段，主要代表作品有《大唐西京千福寺多宝塔感应碑文》《东方朔画赞》等。因为唐朝书法法度严谨，所以颜真卿前期的作品重在法度，处处严谨，不敢越雷池一步。书写时用笔瘦劲、挺拔，轻撇重捺，结体平正、端庄，整幅作品字体清雅、秀美，因此他前期的作品非常适合初学楷书者临习。

2. 中期作品(50~60岁)

此时的作品已经有了颜体成熟时期的风貌，主要代表作品有《赠太保郭敬之庙碑》《鲜于氏离堆记》等。此时颜真卿的书风已经流露出刚健雄厚、大气磅礴的气势。

3. 后期作品(60岁以后)

这是颜体风格真正成熟的阶段，该阶段的书风是颜体的代表书风，主要代表作品有《颜勤礼碑》《麻姑仙坛记》《颜惟贞家庙碑》《大唐中兴颂》《自书告身帖》等。颜真卿此时的作品，字形接近正方稍有竖长，体态开阔，凝重深沉，雄强其外，秀穆其中；用笔多为藏锋，横竖起笔多呈蚕头状，同时以圆笔为主，兼用方笔，在发力上更加强化腕力；用墨苍润厚重，质朴豪迈；点画之间讲究呼应，但重在笔断意连、气势连贯。

训练要求

- 颜体的笔画庄重劲健，相向强烈，藏锋使圆，锋晰堪辨；运笔上提按紧追，多用中锋取势，一波三折，线条厚重圆润；
- 颜体结构匀称，字口丰满，疏密得当，善于避让，舒展开阔，雍容华贵，遒劲豪宕，厚重典雅，充满庙堂之气。

二、欧体

欧体，即初唐楷书大家欧阳询创作的一种楷书字体及书法风格。

欧阳询(557—641)，字信本，潭州临湘(今湖南省长沙市)人，初唐时朝著名书法家，中国楷书四大家之一，又与同代的虞世南、褚遂良、薛稷三位并称初唐四大家。因其曾担任太子率更令，故而又被称为"欧阳率更"。

欧阳询早期学习王羲之书法，后又观摩、研习索靖笔法，继而又广泛地研究北朝的碑刻书体，并在长期的书法实践中总结出练书习字八法，同时不断吸取前人的长处，融会贯通，最终形成了"刚健峻拔、方润齐正、法度严谨"的欧体风貌。欧体楷书主要代表作品有《九成宫醴泉铭》《皇甫诞碑》《化度寺故僧邕禅师舍利塔铭》《虞恭公温彦博碑》等。

三、柳体

柳公权(778—865)，字诚悬，汉族，京兆华原(今陕西省铜川市耀州区)人。唐代著名书法家、诗人，兵部尚书柳公绰之弟，中国楷书四大家之一，又与颜真卿齐名，人称"颜柳"。柳公权为人正直，主张"心正则笔正"。其书法骨力强劲、结体开张、清峻疏朗，既有欧体的方，又有颜体的圆，故而方圆兼备，开张有致。柳体楷书主要代表作品有《金刚经刻石》《玄秘塔碑》《神策军碑》《冯宿碑》等。

四、赵体

赵孟頫(1254—1322)，字子昂，号松雪道人，又号水晶宫道人、鸥波，中年曾署孟俯，浙江吴兴(今浙江省湖州市)人，南宋末至元初著名书法家，中国楷书四大家之一。赵孟頫的书法以露锋为主，用笔圆润清秀，结构端正严谨。赵体楷书主要代表作品有《道德经》《胆巴碑》《汲黯传》《玄妙观重修三门记》等。

五、楷书名家作品及临摹示范

1. 颜真卿《大唐西京千福寺多宝塔感应碑文》部分

2. 颜真卿《颜勤礼碑》部分

3. 颜真卿《自书告身帖》部分

4. 欧阳询《九成宫醴泉铭》部分

5. 柳公权《玄秘塔碑》部分

6. 赵孟頫《胆巴碑》部分

文并书刻石大都寺五年真定路龙兴寺僧迭凡八奏师本住其寺乞刻石寺中复 勅臣孟頫为文并书臣

7. 临写示范一(柳体)

8. 临写示范二(颜体)

9. 临写示范三(欧体)

陳大道無名上德不德玄功潛運幾深莫測鑒井而飲耕田而食麋謝天功安知帝

10. 临写示范四(赵体)

于礼不可朦纪龙兴寺建於随世寺有金铜大悲菩萨像五代時契丹入鎮州縱火

第四节 拓展知识与思考练习

【课外拓展知识】

查找历代名家关于临帖的经验总结。

【思考练习】

临帖对于书法学习的重要性。

【作业练习】

参照所选字帖,逐字练习与分段练习相结合,并及时查找问题。

第七章

钢笔书法学习与技法训练

【本章学习导航】
- 了解钢笔书法相关书写工具的特性；
- 掌握学习钢笔书法的方法和要求；
- 分别掌握钢笔楷书点画、横画、竖画、撇画、捺画、折画、钩画、提画的用笔特征及书写方法；
- 掌握汉字结构的构成类型及特征；
- 掌握钢笔楷书结构书写的基本法则。

钢笔作为近代产生的一种新型书写工具，以其书写便捷、易于携带等特点，深受人们喜爱。钢笔主要体现在实用功能上，在生活中已完全代替了毛笔。在实用性功能之外，钢笔也在广大书法爱好者不断继承传统书法的基础上逐渐形成了独特的书法艺术，值得我们认真学习。

第一节 工具介绍及基本书写要求

"工欲善其事，必先利其器。"若要掌握钢笔的书写技巧，首先应对钢笔及其相关书写工具的性能和书写要求有一定的了解与认知。

一、工具介绍

1. 钢笔

1) 钢笔的发展过程及特性

钢笔又称自来水笔，是近代以来人们普遍使用的书写工具。1809 年英国人富来狄克·奥休发明了钢笔，19 世纪 80 年代，钢笔被美国人沃特曼制造出来，并在 80 年代开始进行大量生产。清朝末期，钢笔流入中国，1930 年上海引进了钢笔制造技术并投入生产。钢笔主要由笔杆、笔帽、笔尖、吸管、笔囊、握杆组成。

钢笔主要是指以金属当作笔身的笔类书写工具，中空的笔管内盛装墨水(多为黑或蓝色)，通过重力和毛细管的作用，经由鸭嘴式的笔头书写，写时轻重有别。

2) 选笔及使用事项

选笔时，除了品牌、外形、重量、粗细可以依据自己的兴趣选择外，还需要从笔尖的书写性能上来选择。辨别笔尖的书写性能一般有察看和试写两种方法。察看需要拿起没有用过的钢笔，把笔尖对着光亮处仔细观察。首先，看笔尖中间的缝隙是否均匀，宽窄是否合适；其次，看缝隙把钢笔笔尖分成的两半是否完全一致，包括宽窄、厚度、形状等；最后，看笔尖的颗粒是否圆滑，流线自然。试写有很多种方法，最简便的是在试写纸上连续快慢不同地写出"8"字，并认真体会钢笔在纸张上划过的效果。

平时用笔，切忌在生硬的材料上直接书写，书写的纸张下面应该加垫一些厚点的纸张，避免因摩擦过大对笔尖造成损伤。过一段时间要清洗一次，一般以一月为宜。若长时间不用，一定要将笔拆分开清洗干净，晾干后组装好，存放在干燥的地方。国产钢笔主要有英雄、永生等品牌，国外品牌有派克、百利金等。

2. 墨水

墨水以颜色来分，有纯蓝墨水、蓝黑墨水、红墨水、碳素墨水等几种。纯蓝墨水与蓝黑墨水比较容易褪色，因此不宜用来书写需要长期保存的文字材料；红墨水鲜艳醒目，常用于批注文字材料或书写有警示作用的文字；碳素墨水光泽黑亮，与纸张对比黑白分明，同时不易褪色，适宜长期保存，是目前最常用的书写墨水。

无论选择哪种墨水，一定要合理使用。用时要先把钢笔清洗干净，吸取墨水时要保持清洁，切忌墨水混用。用后墨水瓶要及时盖好、盖紧，既防止灰尘进入，又避免墨水蒸发、沉淀、变质。

3. 纸张

钢笔书写所用的纸张不像毛笔书写纸张的要求那么高，但不同的纸张对书写者形成的感受不同，书写出来的效果也不同。较好的纸张要具备不化水、质地细腻、光洁度好、白净而平整的性能。一般常用的纸张有胶版纸、道林纸、新闻纸、光纸等。

二、书写姿势与书写要求

1. 书写姿势

1) 坐姿

同毛笔书写的端坐姿势一样，钢笔书写需要做到头正、身直、臂开、足安，体态自然，身心和畅。

2) 握笔方法

钢笔书写时，握笔一定要遵从手指的自然长短，将手指合理地放置在钢笔上面，同时保持自然放松的状态。一般常用的是"三指法"，大拇指按、食指压、中指顶，无名指与小拇指紧靠并依次附着在下面，简称"按、压、顶、抵、靠"，每一个手指都需要保持自然弯曲前伸，切忌僵硬、刻意。大拇指与食指的指肚按压在笔杆上面，相互用力，保持钢笔的左右稳定。

握笔书写时，要正向拿笔，笔尖正对朝前，笔杆与纸面要保持 45°～60°的夹角。笔杆上端斜靠侧压在虎口旁边食指的根部，笔头下端露出 2.5～3cm 长短的笔尖部位。

2. 钢笔书写汉字的要求

两千多年来，中国汉字的书写一直使用毛笔，并形成了完善、高超的书写技艺。钢笔成为现代书写工具以来，用钢笔进行汉字书写已经成为人们生活中主要的书写手段之一，从实用性的角度完全取代了毛笔的书写功能。虽然以实用为主，但只要运用得当，钢笔书写一样能够达到一定的书法艺术水准(即钢笔书法)。

基于实用功能来说，钢笔书写需要做到以下几个方面。

(1) 书写正确。在当代，随着电脑的普及应用，很多人不再使用钢笔写字，书写完全被电脑打字代替，由此逐渐失去了对汉字书写的掌握能力。所以当真正书写时，误写、错写的情况经常发生，这不得不引起我们的关注与反思。

(2) 笔顺准确。汉字书写的笔画顺序是根据汉字的构成特征及人们的书写习惯形成的，只有按照正确的汉字书写顺序，才能达到既把汉字书写正确，又把汉字书写规范的目的。

(3) 纸面整洁。书写汉字最终要让人观看，如果字迹模糊、脏乱，既会让人认错或认不清，影响了传递信息的作用，也会让人产生厌烦、不舒服的内心感受。

(4) 书写美观。俗话说："字是人的门面。"字写得好坏，会对阅读人的情绪产生一定的影响，甚至对写字的人留下或好或坏的印象。所以做到汉字书写美观，是进行钢笔字书写的重要目的。

第二节　钢笔楷书笔画的学习及训练

毛笔书法在中国发展的两年多年时间里，已形成了非常完备的用笔技巧与方法，成熟于魏晋时期的楷书写法更是法度严谨、精益求精。虽说今天钢笔已基本完全代替毛笔作为学习、生活中主要的汉字书写工具，但无论哪种方式，毕竟都是书写汉字，二者对汉字书写的笔法原则应该是一致的，因此钢笔楷书的笔画书写不能是凭空臆造、随笔而成，而必须按照毛笔书法成熟的笔法特征来进行。当然，由于书写工具的性能不同，钢笔笔尖的表现功能也不可能达到毛笔笔锋的丰富程度，因此在书写时对笔法做一些适当的调整、改变或减省也是必要的。

一、点画的学习及训练

点是字的眉目，就如同人的眼睛一样重要，是一个字的精神体现。点在不同的字中有不同的形态及写法。书写时要注意下笔有力、轻起重按。点要写得圆满精致，或像高山上滚下来的石头，势猛力足；或像苹果的内核，浑厚圆润。书写时要仔细观察，认真临摹。

1. 斜点的写法训练

斜点又称为侧点。根据其在现代汉字中出现的位置，常见的有左斜点和右斜点。右斜点书

写时，三指向左前方伸出，轻起笔，向右下方边行边按，自轻而重，向右下方顿收。左斜点方向则相反。不宜直或平，须呈侧势。

在形态的书写表现上，斜点又有圆点与方点的写法。

1) 圆点

书写时钢笔从左上向右下轻入笔，随后斜向右下渐行渐用力，中间要有转笔，略呈弧形，重按顿笔，最后笔锋稍提轻收出锋，如图 7-1 所示。

图7-1

2) 方点

书写时依然从左上斜向右下轻入笔，渐行渐按中折笔向下或右下方向，折角135°左右，重按顿笔，最后笔锋稍提轻收出锋，如图 7-2 所示。

图7-2

以上两种写法在汉字中没有严格的区别，可根据作品书写需要使用，也可把二者的写法结合使用，折中有转，转中有折，方圆兼备。

2. 撇点的写法训练

书写时向右下切入顿笔，然后折转向左下方撇出，折转夹角为 90°左右，如图 7-3 所示。撇点形态不宜过长，略呈弧势。撇的过程中，可结合钢笔正面向侧面的转向，同时力量逐渐减小。用笔要快速准确，初习者可放慢速度体会其中的变化。

图7-3

3. 斜竖点的写法训练

斜竖点多出现在宝盖头中,类似于竖的写法,起笔自左斜上方向右斜下侧落笔,入笔稍轻,落下便果断顿笔,然后折笔向左下写竖,折角为130°左右,如图7-4所示。行笔过程中略有转笔,呈弯曲态,注意笔力要送到底。

图7-4

斜竖点根据需要也可以写成类似于尖竖点的形状,起笔尖锋轻入,然后渐行渐加大力量,同样要保持在行笔过程中的转笔弧度,如图7-5所示。

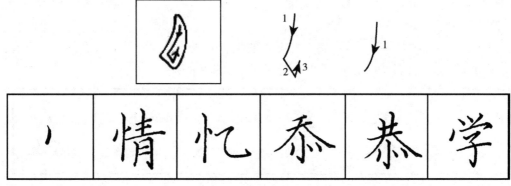

图7-5

4. 挑点的写法训练

书写时从左斜上向右下方顿笔，然后折笔向右上，折角大小由挑点在汉字中出现的位置决定，一般主要出现在三点水中，折角为30°左右，然后迅速用力向右斜上挑出，如图7-6所示。落笔时由按到提、由重到轻，最后笔锋送出。提的过程中，也可适当结合钢笔正面向侧面的转向。

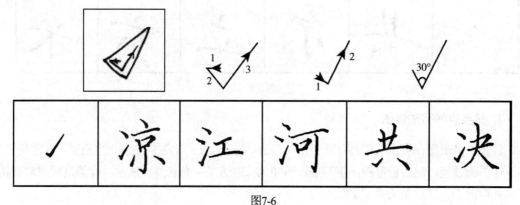

图7-6

5. 组合点的写法训练

组合点是指前面所讲的各种基本点在汉字中的组合形式。在汉字的笔画构成中，每一种点很少独立存在，多以组合的形式出现，相互之间要彼此呼应。

1) 左右点

左右点主要由左斜点与右斜点组合而成，往往分布于某一笔画的左右两边，书写时要笔断意连，如图7-7所示。

图7-7

2) 相向点

相向点又称"羊头点"，是右斜点与撇点的组合方式。书写时，先写右斜点，再写撇点，撇点相对较长，注意穿插，两点不要相交，如图7-8所示。

图7-8

3) 相背点

相背点是指撇点和右斜点的组合形式，书写时，两点的距离不宜太远或太近，如图 7-9 所示。

图7-9

4) 上下点

上下点由上下两个右斜点组合而成，书写时，两点在姿态上要略有变化，才显得生动有趣，如图 7-10 所示。

图7-10

5) 并二点

并二点的组合形式有两种：一种由右斜点和提点上下衔接而成；另一种由撇点和右斜点上下组合而成，如图 7-11 所示。书写时，要根据不同要求进行变化，注意两点之间的呼应关系。

图7-11

6) 合三点

合三点由左、中两个右斜点与右边一撇点横向组合而成，书写时，左边的右斜点与撇点的重心同等，中间的右斜点重心位置略高，使三点上方呈弧线形，如图 7-12 所示。

图7-12

7) 三点水

三点水由两个右斜点和一个提点上下组合而成，书写时，三点的重心并不完全在一条竖直线上，一般要使中间的右斜点起笔靠外，三点之间略成竖三角呼应关系，如图 7-13 所示。

图7-13

8) 四点底

四点底由一个左斜点(或尖竖点)和三个右斜点组成。书写时，中间两个斜竖点要相对显得短小一点，左斜点与右斜点舒展幅度要大，同时四点要向下扇形发散，托起上部，如图 7-14 所示。

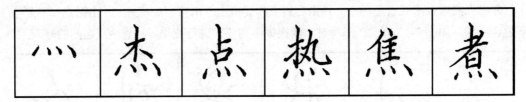

图7-14

练习

- 对各种点画进行练习，体会楷书点画的不同写法；
- 查找字帖中有各种点画的字，仔细观察并摹写。

二、横画的学习及训练

在汉字的各种基本笔画中，横画应用最多。横在一个字中往往起到横梁作用，常作为主笔。所以，横在起笔、行笔、收笔时，每一个动作都要交代清楚，不能含糊。人们常说的"横平竖直"，不是指要水平书写横，而是要使横看上去平稳。

1. 长横的写法训练

书写时，首先起笔从左斜上向右斜下切入轻顿，顿笔方向与横向行笔方向的夹角一般为

130°左右；然后保持笔力向右横向行笔，边行边减少用笔力量，过中点后再逐渐加力；最后向右斜下收笔重顿，如图7-15所示。横的行笔整体较轻，笔画姿态呈左低右高。书写过程为：顿→行→顿。

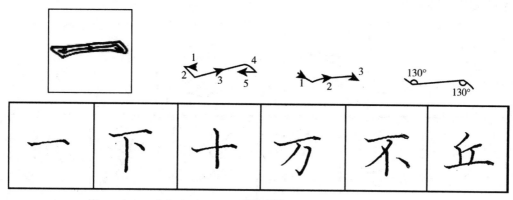

图7-15

> 训练要求
>
> - 书写时注意横的走势是左低右高；
> - 在字中长横一般写得瘦长；
> - 长横不要写得太直，向下要略有弯曲，富有张力。

2. 短横的写法训练

短横与长横的用笔过程相似，起笔轻顿，保持笔力由左向右行笔，大约写到长横的一半时停笔即收，如图7-16所示。与长横不同的是，短横要写得短粗有力，而且右边没有顿笔，同时略有向上弯曲之势。书写过程为：顿→行→停。

图7-16

> 训练要求
>
> - 书写时注意横的走势是左低右高；
> - 在字中短横一般写得粗壮有力；
> - 一般短横书写时要略向上弯曲。

3. 斜横的写法训练

斜横又分为长斜横与短斜横，用笔方法与上述长、短横的写法一样，不同的是行笔走势倾斜幅度更大，如图 7-17 所示。

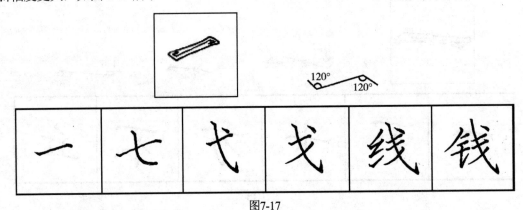

图7-17

4. 尖头横的写法训练

尖头横的入笔较轻，然后向右横向直行，渐行渐用力，如图 7-18 所示。

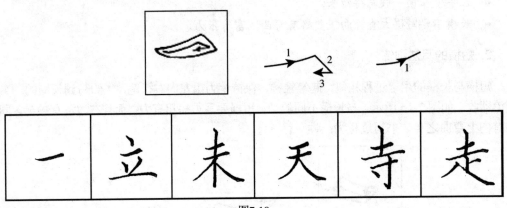

图7-18

> 练习
> - 对各种横画进行临摹；
> - 查找字帖中有各种横画的字，仔细观察并摹写。

三、竖画的学习及训练

竖在一个字中起着关键的支撑作用，"竖不垂直，则字不正"。竖在字中也常作为主笔，因此对待竖的写法一定要慎重。

📖 训练要求

- 竖要写得竖直，勿左右倾斜，书写时可参照田字格中的竖线；
- 线条要坚实有力，气势雄强。

1. 垂露竖的写法训练

垂露竖以类似于下垂露珠形成的轨迹而得名。起笔从左斜上向右斜下切下顿笔，以 135°左右夹角折笔垂直向下行笔，最后重按后收笔，如图 7-19 所示。要求垂直挺拔，中间略细。

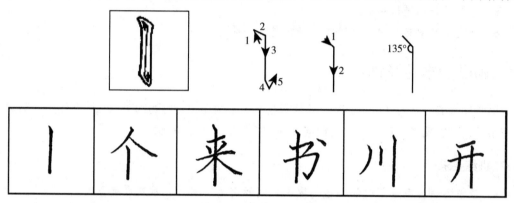

图7-19

2. 悬针竖的写法训练

悬针竖类似于悬挂起的针，又如一把利剑，锋芒夺人。书写时，笔画前段写法同垂露竖，当行笔垂直向下至三分之二处时，笔尖快速下行，出锋送出收笔，如图 7-20 所示。

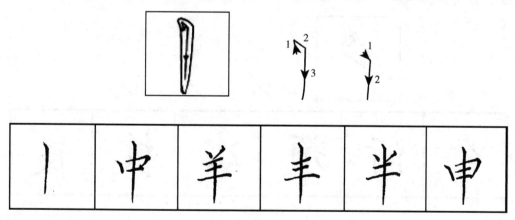

图7-20

3. 弧竖的写法训练

书写时，起笔切入，向右下方顿笔，接着向下呈右弧状行笔，末端处向下稍微顿笔，如图 7-21 所示。虽是弧竖，但应注意重心，不可偏离。

图7-21

练习

- 对各种竖画进行临摹；
- 查找字帖中有不同竖画的字，仔细观察并摹写。

四、撇画的学习及训练

撇画如人的左膀右臂，其形态左右开张起到了平衡作用，也起到中流砥柱的作用。撇画的形态多样，种类繁多，在汉字中要根据不同的位置选择不同的撇画。

训练要求

- 注意各种撇画起笔时的顿笔与撇画之间的夹角不同，要做到准确合理；
- 长撇的体态要做到瘦劲、舒展。

1. 短斜撇的写法训练

书写时，从左斜上向右斜下方向顿笔，保持笔力折转顺势疾速撇出，最后出锋收笔。顿笔与撇画的夹角呈90°左右，如图7-22所示。

图7-22

2. 短平撇的写法训练

书写时，从上至下起笔切入，向右下方顿笔，然后迅速向左下方撇出，顿笔与撇画形成的夹角为锐角，60°左右，如图7-23所示。

图7-23

3. 长斜撇的写法训练

长斜撇的用笔过程同短斜撇，但撇画完全放开，要舒展流畅，瘦劲挺拔，如图 7-24 所示。

图7-24

4. 兰叶撇的写法训练

从右斜上向左斜下方向尖锋入笔，用笔由轻到重，再由重到轻，起笔、收笔都出锋，如图 7-25 所示。

图7-25

5. 长竖撇的写法训练

长竖撇的形状可以分两段来看，前段为竖，后段为撇，但书写时要注意连贯自然，竖撇一体。书写时，起笔同竖的写法相同，与水平线成 45°方向向右下方顿笔，然后向下方行笔写竖，行至二分之一左右时左转，迅速向左下方撇出，如图 7-26 所示。

练习

- 对各种撇画进行临摹；
- 查找字帖中有各种撇画的字，仔细观察并摹写。

图7-26

五、捺画的学习及训练

捺画如人的左膀右臂,其形态左右开张起到了平衡作用,和撇画相应,刚柔并见,增加楷书舒展、飞动、流美之势,书写要劲健丰腴,壮实有力,进退抑扬,曲尽其姿。捺画主要分为斜捺、平捺和反捺。

1. 斜捺的写法训练

斜捺呈斜势,在汉字中常与斜撇相伴而行。书写时,起笔多为尖锋轻入笔,向右下斜行,边行边用力,行笔至捺脚处重按稍驻笔,然后再提笔出锋,如图 7-27 所示。

图7-27

2. 平捺的写法训练

平捺斜中带平,书写时,起笔逆势落笔,向右稍行,略向上走,再转笔向右稍偏下行笔,由轻到重,至捺脚,重按稍驻笔后向右方劲疾出锋。平捺常用在走之底的字中,如图 7-28 所示。

图7-28

3. 反捺的写法训练

书写时,右下斜方向轻起笔,顺势边行边加大力量,末端稍停后向右斜下顿笔,稍提笔收锋,如图 7-29 所示。

图7-29

练习

- 对各种捺画进行临摹;
- 查找字帖中有各种捺画的字,仔细观察并摹写。

六、折画的学习及训练

折画是前述笔画的重新组合,因此必须掌握好五个最基本的笔画后方能写好折画。此外,还要注意笔画之间的结合要自然合理。

1. 横折的写法训练

1) 横折竖

横折竖是横与竖的组合。书写时,下笔从左到右写横,到折处稍顿笔再折笔向下写竖。注意横要平,竖要直,折要一笔写成,不可间断。折处不能写成"尖角",也不能顿笔过大,形成"两个角",如图7-30所示。

图7-30

2) 横折撇

横折撇是横与撇的组合。书写时,先按横的写法起笔,写横行至中段时提笔向右斜下切顿,然后再折笔向左斜下方向出撇。撇有两种情况:长撇与短撇,如图7-31所示。

图7-31

2. 竖折的写法训练

竖折起笔同竖，下行略向右收，至折处微提笔向左，继而顿笔，向右行，再按照长横的写法书写。书写竖折时，切忌竖与横的姿态僵硬，要略有弯曲，显示用笔的弹性与活力，如图 7-32 所示。

图7-32

3. 撇折的写法训练

1) 撇与提组成

写法是先写一短撇，到折的地方稍做提笔之势，再向右斜下切顿，接着提笔向右上挑出，如图 7-33 所示。

图7-33

2) 撇与横组成

写法是先写一短撇，然后翻笔向右写短横，如图 7-34 所示。

图7-34

3) 撇与反捺组成

写法是由重到轻写撇，再由轻到重向右下写反捺。反捺的角度要根据字的不同而不同，用笔要清楚，如图 7-35 所示。

图7-35

4. 横折弯的写法训练

书写时，先按前面所述横折撇的写法写出前面部分，再连笔向下折转写弯弧，常与平捺结

合，形成走之底部，如图 7-36 所示。

图7-36

🔍 练习

- 对各种折画进行临摹；
- 查找字帖中有各种折画的字，仔细观察并摹写。

七、提画的学习及训练

提画是横画的演变。书写时，先按横的写法起笔切顿，从左上向右下弧形入纸，到达最深处后顺势向右上行笔，行笔的过程是边行笔边抬笔，最后再向右上挑出尖，像射出的箭，刚健疾劲，如图 7-37 所示。

图7-37

🔍 练习

查找字帖中有提画的字，仔细观察并摹写。

八、钩画的学习及训练

钩是附在其他笔画后面的笔画，它的起笔与它所附的笔画相同，收笔要稍驻蓄势，猝然踢出。古人曾比喻"铁画银钩"，不但说明钩的重要性，也强调钩的力量感。不同的钩有不同的态势，如横钩、竖钩、斜钩等。

📖 训练要求

- 注意顿笔方向与笔画主要行笔方向的夹角；
- 注意顿笔与笔画的长短关系；
- 注意书写过程中力量的变化。

1. 横钩的写法训练

书写时，先起笔写横，横到钩处，稍提然后右下顿笔，蓄势按稳后再向左斜下方向果断出锋内钩。注意钩不宜太大，要把力量送到笔尖，如图 7-38 所示。

图7-38

2. 竖钩的写法训练

竖钩有左竖钩和右竖钩两种，无论哪一种，起笔都是按照竖的写法。竖到起钩处，稍停向左上(右上)钩出，出尖收笔，钩的尖角约为45°，出钩的部分要短一些，如图7-39所示。

图7-39

3. 斜钩(戈钩)的写法训练

书写时，起笔切顿如竖，下笔稍重，向右下弧直行笔，到起钩处向上钩出，收笔要出尖。书写斜钩的关键是要保持一定的弧度，太直、太弯都会影响整个字的美感，如图7-40所示。

图7-40

4. 弧弯钩的写法训练

书写时，下笔稍轻，由轻到重向右下弧弯行笔，到起钩处略顿笔向左上钩出，收笔要出尖。书写时下笔处和起钩处上下应在一条垂直线上，如图7-41所示。

图7-41

5. 竖弯钩的写法训练

在竖弯的基础上，收笔时向上方钩出，笔画比竖弯要长一些，如图7-42所示。

图7-42

6. 心钩的写法训练

书写时，下笔稍轻，先向右下(笔画由轻到重)，再圆转向右水平方向行笔，到起钩处向左上钩出，钩要出尖，但不宜过大，如图 7-43 所示。

图7-43

7. 横折钩的写法训练

书写时，下笔写横，顿笔折向下写竖，到起钩处略顿笔向上钩出。注意弯处要圆转，钩要小，要出尖，如图 7-44 所示。

图7-44

8. 竖折折钩的写法训练

书写时，下笔写短竖，顿笔折向右写横，再顿笔折向左下写竖钩。注意竖钩既不能太直，也不能太斜，钩要小，要出尖，如图 7-45 所示。

图7-45

9. 横折弯钩的写法训练

书写时，起笔写横，顿笔折下写竖弯钩。根据弯曲的幅度与弯曲后伸展幅度的不同，又有几种不同情况，如图 7-46 所示。

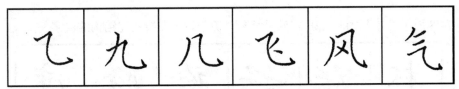

图7-46

 练习

- 对各种钩画进行临摹；
- 查找字帖中有不同钩画的字，仔细观察其特点并摹写。

第三节　钢笔楷书结构的学习及训练

笔画如同人的五官，结构如同人的面部整体。要想写好汉字，钢笔楷书书写与毛笔楷书书写一样，都要讲究字的间架结构。因而，书写者要对不同形态的汉字进行分析，分清上下结构、左右结构、包围结构等汉字不同构成种类的特征，经过科学的训练，因势利导，最终才能写出匀称、美观、整齐的楷书字体，甚至创作出精美的钢笔楷书书法作品。

一、独体结构汉字的学习及训练

独体字是由笔画直接构成的汉字，没有其他的偏旁部首和结构。尽管它在汉字系统中数量很少，但基本涵盖了所有笔画，而笔画也按照各种形式组成了独体字，结构相似的独体字笔画也十分相近。学习独体字有利于汉字笔画的训练，在汉字书写中起着承上启下的作用。独体字的训练要领是重心平稳，疏密适当，笔画均衡匀称的同时要斜度相宜，如图7-47所示。

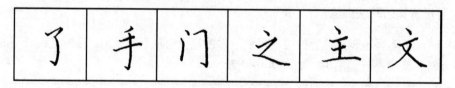

图7-47

练习

- 对课堂示范的汉字进行临摹，体会独体结构字体的特点；
- 查找字帖中独体结构的字，仔细观察并摹写。

二、左右结构汉字的学习及训练

左右结构汉字的训练要领在于左右部件相处和谐，一般应做到左敛右展，左损右补，左让右争。

图7-48所示"林""张""好""哈""降""凉"皆为左窄右宽结构的汉字。

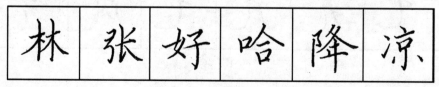

图7-48

图7-49所示"敢""针""乱""舒""部""却"皆为左宽右窄结构的汉字。

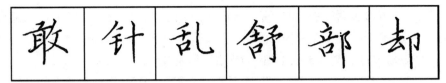

图7-49

三、左中右结构汉字的学习及训练

左中右结构汉字分为左、中、右三部分。练字时要注意尽量把每部分写得窄长一点，达到整体"方"的形态，三部分要避免松散，力求紧凑。笔画多的部分所占比例要大些，笔画少的部分所占比例要稍小些，且要注意各个笔画之间应疏密得当。书写的汉字要重心平稳，有不倒之松的气势。

1. 并列式

图7-50所示"树""例""测""鞭""辨""泓"皆为并列式左中右结构的汉字。

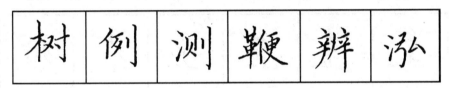

图7-50

2. 镶嵌式

图7-51所示"随""鸿""辩""挞""谜""挺"皆为镶嵌式左中右结构的汉字。

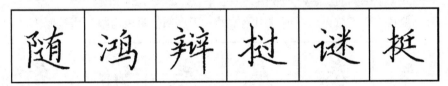

图7-51

> 练习

- 对课堂示范汉字进行临摹，体会左右结构、左中右结构字体的特点；
- 查找字帖中左右结构、左中右结构的字，仔细观察其特点并摹写。

四、上下结构汉字的学习及训练

上下结构汉字是由上下两部分构成的字，书写时，重心平稳，上下协调，左右对称，收放有致。上下结构的汉字主要有六种结构形式。

1. 天覆式

天覆式上下结构主要指宝盖头的汉字，如图 7-52 所示"宫""宝""字"等。宝盖头要左右开展，整个宝盖头能够覆盖下面的构成部位。下面的部分在安排时要居中，保持重心平稳，穿插紧凑，上面宝盖头的"放"与下面部位的"收"形成对比。

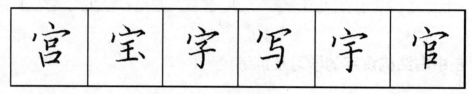

图7-52

2. 地载式

地载式上下结构的汉字，一般多为上收下放。主要指以下两种情况：一是下面有长横的字体，如"皇""盖""直""丞"等字，书写时长横向左右舒展，以广袤之地充分撑起上面字体部位；二是下面有四点底的字体，如"煮""烈"等字，四点底不能局促，要写得左右宽舒，还要做到四点之间相互呼应，如图 7-53 所示。

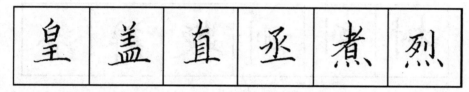

图7-53

3. 上面开阔式

上面开阔式上下结构的汉字，一般多为上放下收，如图 7-54 所示"春""奉""泰""秦"等。书写时，要使上面部位充分舒展，用笔瘦劲；下面部位紧束内收，用笔厚重。

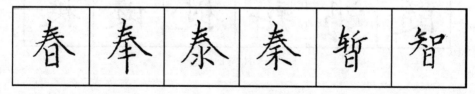

图7-54

4. 下面舒展式

下面舒展式上下结构的汉字，一般多为上收下放，如图 7-55 所示"花""爱""泉""察"等。书写时，上面组成部位结体稍收紧，下面部位则充分向四周舒展。

图7-55

5. 上下重叠式

上下重叠式上下结构是指上下存在相同构成部位的汉字，如图 7-56 所示"炎""昌""多""吕"等，一般在书写时形成上部收缩、下部舒展的形态，保持重心平稳。

图7-56

6. 品字结构

形成品字结构的上下结构是指上下存在三个相同构成部位的汉字，一般是上面一个，下面两个，如图 7-57 所示"品""森""淼""磊"等，在书写时应使上面的字左右宽大且居中，下面两字相互穿插呼应，且做到左略收而下略放。

图7-57

五、上中下结构汉字的学习及训练

上中下结构是指上中下三部分从上而下排列组合而成的汉字，与上下结构一样都属于纵势结构，因此上下结构汉字的书写要领同样适用于上中下结构的汉字，但要注意三部分宽窄适当，穿插相宜，中间略紧，三部分排叠紧凑，每一部分尽量写得扁一点，中心对齐，左右均衡，浑然一体。上中下结构分为两种类型。

1. 上中下相等

上中下相等的上下结构是指上中下存在三个构成部位且三个部位占位相等的汉字，如图 7-58 所示"鼻""意""章""莫"等。在书写时上下部位略放，中间部位略收。

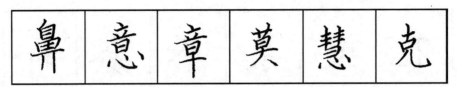

图7-58

2. 上中下不等

上中下不等的上下结构是指上中下存在三个构成部位且三个部位占位有明显区别的汉字，如图7-59所示"高""量""暑""薯"等。在书写时要根据构成情况确定占位大小，一般来说，中间要收，上下要放，笔画多者舒展，笔画少者收缩。

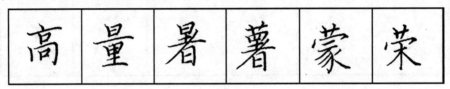

图7-59

练习

- 对课堂示范的汉字进行临摹，体会上下、上中下结构字体的特点；
- 查找字帖中上下结构、上中下结构的字，仔细观察其特点并摹写。

六、包围结构汉字的学习及训练

包围结构是内外组合的结构形式，它的中心部分被两面以上的外框包围。书写时应先写外框，但不封口，外框写完后再写内部笔画，最后封口。外框大小应根据内部笔画的多少来定。内部笔画多者，外框稍大；内部笔画少者，外框稍小。

1. 全包围结构汉字的学习及训练

全包围结构是包围结构的主要形式，它的中心部位被四面的外框全部包围。关键在于写好汉字的外框，外框决定汉字的大小、方正。外框一般取梯形结构，两竖呈相向之势，左轻而稍短，右重而稍长。外框的形状大小因框内字体笔画的多少而定，字心上紧下松，如图7-60所示。

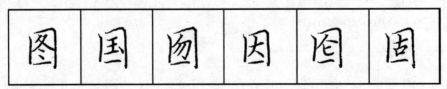

图7-60

2. 半包围结构汉字的学习及训练

半包围结构是包围结构的另一种形式，外围笔画用笔刚劲有力，要注意外框的大小、宽窄和曲直，使它兼有回抱之势和内外相称之美。半包围结构汉字主要有六种形式。

1) 同字框

上框要开放舒展，内部结构要紧凑上收，如图 7-61 所示"同""用""冈"等。

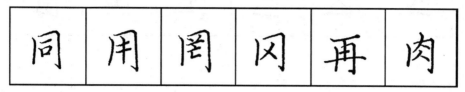

图7-61

2) 门字框

结构特征同"同字框"，如图 7-62 所示"间""闲""阔"等。

图7-62

3) 风字框

结构要求同上，风字框的撇要写成竖撇，横折弯钩向外开张的同时弯曲处要略向内收，如图 7-63 所示"风""夙""凤"等。

图7-63

4) 下包上

下框底部略向内收，上部稍开，以承载内部部位，如图 7-64 所示"凶""函""幽"等。

图7-64

5) 左包右

左部封口，右部敞开，如图 7-65 所示"匹""区""医"等。

图7-65

6) 右包左

右上部半包左下,右上部要适度开张,左下部内收紧凑,如图 7-66 所示"匈""旬""句"等。

图7-66

七、繁杂结构汉字的学习及训练

繁杂结构汉字的笔画较多,构成部位复杂,书写时难以控制结构的收放与形态的美观。要做到用笔瘦劲,内部紧抱,穿插得当,不能有杂乱无章之感。练字要领在于重心平稳、排列缜密、穿插互让、笔触明晰、意归精整,把繁杂汉字错综复杂的结构关系处理得井然有序,结构合理巧妙,如图 7-67 所示。

图7-67

练习

- 对课堂示范汉字进行临摹,体会包围结构和繁杂结构字体的特点;
- 查找字帖中包围结构和繁杂结构的字,仔细观察其特点并摹写。

第四节 拓展知识与思考练习

【课外拓展知识】

收集古代关于笔法与线条表现的相关书论。

【思考练习】

钢笔楷书用笔与毛笔书法的不同。

【作业练习】

(1) 反复进行钢笔楷书基本笔画与结构的训练。

(2) 每一周训练结束,以班级小组为单位进行作业的自我检验。

第八章

钢笔楷书的临摹与创作训练

【本章学习导航】
- 掌握钢笔书法临摹的方法与过程；
- 了解临摹过程中的注意事项；
- 熟悉钢笔书法作品的章法体式；
- 学会进行简单的钢笔书法作品创作。

临摹依然是学习钢笔书法的必经之路。初习者必须通过临摹阶段的强化，进行笔法与结构乃至章法布局的准确性学习，才能循序渐进地掌握好钢笔书写技巧，然后根据临摹的感受与心得体会，进行书法作品的创作。

第一节 钢笔楷书临摹

钢笔楷书书法要想达到一定的水平，同样需要临摹字帖，一样需要经过选帖、读帖、摹习、对临、背临、意临几个阶段，并且要严格按照合理、正确的方法练习，持之以恒。

一、选帖

关于选帖，现在市场上有很多钢笔字帖，大多数练习钢笔书法的人都会参照并且临摹这些书法字帖。虽说这些字帖中不乏规范之作，但从整体上来看，大多数字帖品质较低、水平较差，不能引领当前的钢笔书法书写水平。因此，若想使自己的练习道路更长远，硬笔书法技法更高古，选择历史沉淀下来的传世名帖进行练习才是最正确、最合理的方法。

自从汉代出现楷书，除了艺术审美，楷书所具备的实用性与规范性使其在汉代以后一直深受广大书写者的喜爱，所以中国历代不缺楷书高手。因此，可供初学者选择的字帖数不胜数。尤其是历代小楷作品，其字体的精致程度与笔法的表现性，与今天钢笔楷书的书写要求很接近，非常适合临习者选择。从雅俗共赏的角度来看，临习者可从以下这些影响力较大的字帖中进行选择，如王羲之的《黄庭经》《乐毅论》、王献之的《玉版十三行》、钟绍京的《灵飞经》、宋徽宗的瘦金体、赵孟頫的《汲黯传》《道德经》、文徵明的《草堂十志》《金刚经》等。喜欢朴拙

的临习者可以从钟繇的《宣示表》《荐季直表》《贺捷表》、黄道周的《孝经颂》等字帖中进行选择，喜欢含蓄隽永的临习者可以选择虞世南的《破邪论序》、王宠的《前赤壁赋》《竹林七贤》《滕王阁序》《明王雅宜楷书真迹千字文》等等。古人说"字如其人"，选帖还要因人而异，不可盲目追从。

二、读帖

虽然中国书法有传承，有些字帖的风格比较近似，但若仔细观察，各名家之作相互之间还是有很大的差别，每一个书帖都有其独到与精彩之处。因此，选择好字帖之后，切忌拿笔就写，一定要反复品读。

品读法帖要做到两点：一是要读作者，俗话说"字为心画""人品即书品"，清人刘熙载《书概》中也说："书者，如也。如其学，如其才，如其志。总之曰，如其人而已。"所以，品读法帖一定要查找并翻阅这个字帖书家的生平、品性、学书过程，先从字外去接受书家；第二才是要读帖，要认真品读字帖的整体风貌，更要仔细读清楚字帖上每一个字、每一个笔画的笔法特征、结构关系、字字之间与行列之间的呼应关系，同时要用心、用脑反复揣摩和思考，方得其书写要领。

三、临摹

1. 临摹的概念

临摹是临写和摹写的总称，"临"是指将字帖放在一旁，模仿其笔画；"摹"是指将薄纸蒙于帖上，模仿字的形状书写。临摹在书写中有很大的作用，是书法创作的基础。要真正临好一个字帖，摹写和临写都很重要。初学者一般要先摹写，模仿字帖上的笔画；其次再进行临写，临写分为对临和背临。对临是将范帖放在一旁对照着写；背临是不看范帖，凭记忆书写临写的字。在临写过程中要先读帖了解揣摩其笔画，然后再下笔。临摹是读帖、摹帖、临帖的综合应用，一般的顺序是先读后摹再临。

2. 实临到意临的过程要求

实临要求书写逼近原帖；意临不要求与原帖相像，只需书写者将自己的特色与原帖融合。实临是基础，基础打实了，就可尝试意临。

(1) 实临要扎实。实临要求书写者的书写逼近原帖，尽量削弱自己的特色。在初学阶段一定要打好实临的基础。

(2) 掌握实临到意临的节点。实临是基础，讲究实际，在实临中能锻炼自己的书写技巧，当完全掌握了原帖的章法和格局便可以开始意临。

(3) 注意意临的要求。其实临摹就是意临，因为临写者无论如何都无法做到与原帖一样。意临要求掌握原帖的"精气神"，也就是要完全掌握原帖的章法、留白和风格，要从原帖整体出发，这对书写者的要求很高。

(4) 自我检测。自我检测是自我检验、自我完善、自我提高的过程，切忌自视水平很高而忽略反复对比并查找问题的环节，否则将会导致停滞不前。

四、钢笔楷书临帖示范

1. 节临颜真卿《多宝塔》

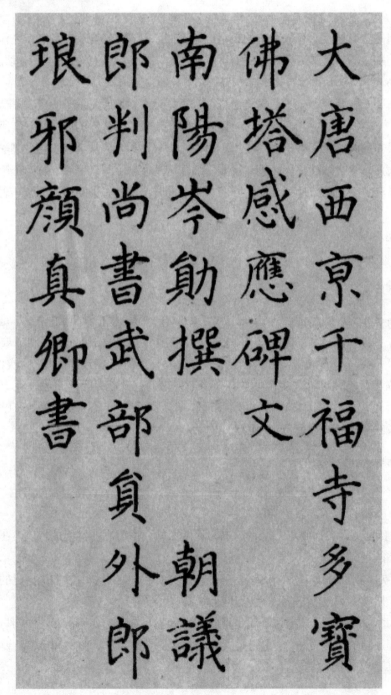

2. 节临《张黑女墓志》

魏故南阳张君墓
誌君讳玄字黑女南
阳白水人也出自皇
帝之苗裔昔在中叶

3. 节临柳公权《玄秘塔》

唐故左街僧录内供奉三教谈论引驾大德安国寺上座赐紫大达法师玄秘塔碑铭并序江南西道都团练观察使朝散大夫兼御史中丞上柱

4. 节临郑道昭《郑文公碑》

魏故中书令秘书监使持节督兖州诸军事安东将军兖州刺史南阳文公郑

5. 节临赵孟頫《道德经》

所陈之使民复结绳而用之甘其食美其服安其居乐其俗邻国相望鸡犬之声相闻民至老死不相往来

6. 节临褚遂良《乐毅论》

樂毅論 夏侯泰初
世人多樂以毅不時拔莒即墨
論之
夫求古賢之意宜以大者遠者
先之必迂迴而難通然後已焉
可也今樂氏之趣

7. 节临文徵明《草堂十志》

其无亭在中当其有幂翠庭神
可谷道可冥幽有人弹素琴白
玉薇兮高山流水之清音听之
憺憺悟忘心
滁烦磴灵仙境仁智归此中有琴
薇似玉峨峨汤汤弹此曲寄声
知音同所欲

8. 节临钟绍京《灵飞经》

虞褚而下颜徐而上可为此书横置一席後有识
者必不以余言为谌也。丙子正月邓懋昌

青上帝君厥讳云拘锦帔青裙遊迴
晏常阳洛景九嵎下降我室授我玉符
致真五帝齐軀三灵翼景太玄扶興
云何意何忧逍遥太极與天同休畢咽
咽止瑶臺青瑣賓映春林可以持贈此书

9. 节临虞世南《破邪论序》

破邪論序

太子中書舍人虞 世南 撰并書

若夫神妙無方 非籌算能測 至理凝良豈

寔乃常道無言 有崖斯絕 安可馮諸天縱

者乎至如五門六度之源 半字一乘之教九

之目三洞四檢之文苟可以經緯闡其圖誥

第二节　章法学习及作品创作

钢笔是一种实用性很强的硬笔形式，大多用于现代书写。随着人们审美水平的不断提高和现代书法的不断推动，各书家在继承传统书法作品章法格式的基础上，早已开始对钢笔书法作品的创作与研究，并对作品的章法布局提出了更高的要求。

一、钢笔楷书作品的章法体式

楷书章法并不复杂。一般传统的章法布局,字距与行距大多基本相等,但也有行距大于字距的;一律自右至左书写,横批也是自右至左书写。现代的中文横写是自左至右,在特殊情况下也可以用这种方法,但书写时仍然以从右至左为佳。

一幅完整的钢笔楷书书法作品由正文、题款与印章三部分组成。

钢笔楷书的章法形式来源于传统书写形式,但因其书写工具具有实用性的特点,又异于传统,且相对于传统书法而言,篇幅较短。钢笔书法的章法设计由于受纸张的限制,相对于毛笔书法要简单一些,尤其是楷书作品,更加规范、统一,没有过多的章法布局安排。一般书写钢笔楷书时,多在纸上打格子,表现为行列对齐,整体统一规正。

1. 常见体式

常见体式一般有两种情况。

第一种是先在纸张上打好方格,按照横成行、竖成列的书写要求去安排。文字每段开始无须空格,书写中也无须使用标点符号,阿拉伯数字要转化成汉字进行书写。书写时从上到下竖向进行,既可以按从左向右的顺序,也可以按从右向左的顺序。从右向左按列进行书写时,最左边一列留作落款位置;从左向右按列书写时,最右边一列留作落款位置。这种体式的主要特点是横有行,竖有列,行列分明,上下左右整整齐齐,宛如规整有序的队列,能给人简洁、大方的感觉。

第二种是按照平时习惯的写字顺序进行书写,保持从左至右、一行写完再写下一行的横向书写顺序,这种写法更符合现在的书写要求。在打格子时,既可如第一种体式那样把纸张打成方格,也可在纸张上只打横线,不打竖线。应用文应按照应用文的书写规则,每段开头空两格位置,形成清晰的段落样式。如果文中出现标点符号,标点符号应占一格。

2. 传统与现代书风结合体式

传统式书写,更注重章法布局上的艺术审美性。一般书写顺序是从上至下、从右至左。在纸张设计上,可如常见体式中的第一种情况,完全打成方格,比如文徵明的许多小楷作品就是如此。但传统的作品一般是不打格子的,作者完全按照书写习惯和审美追求去做行列安排,从而形成不同的章法布局效果。今天的很多作品设计更是创意丰富,也有很多人只在纸张的局部打格子,形成反差与对比,或者在纸张上做一些更特殊的章法设计等。

二、钢笔楷书作品创作的内容安排

对于钢笔楷书作品创作,内容安排需要做到以下两点。

1. 整齐一律

楷书章法的整体感觉是整齐,字与字、行与行之间等距,能给人以稳定、庄重的视觉效果,这种形式最适合严格意义上的楷书。结字宽窄、长短不同的造型会产生局部参差变化,使得整

齐一律而不呆板拘谨的楷书不会出现不和谐或单调之弊。

2. 多样统一

楷书书法应注意多变，因字赋形，不要刻意布置，在多样性、变化性中寻求和谐统一的关系。要给人以静中有动、字中融情的感受。一件书法艺术品首先感染人的是其整体效果，而整体是由无数个局部构成的。因此，在布置章法时，不应该忽略每个字的细节，诸如字的造型、长短、倚正的变化，轻重的节奏感等，都需要慎重地思考，严密地设计，并且要坚持不懈地磨练。只有这样，才能自由进行书法章法的处理，表现出一种似乎没有设计的设计美，达到书法艺术的较高境界。

三、创作示范

1. 创作示范一

2. 创作示范二

歲星入漢年，方朔見明主。調笑當時人，中天謝雲雨。一登太階，麒麟閣，遂將朝市乖。故門諧置酒，凌歊臺歡娛何特達，獨與我心舞。回天閶闔，月問家心中未曾動。白紵山前，君看我才張，悲何似魯仲尼。大爲君前致辭，小儒安足悲。毒草擁僵屍，馬張雲南兵，奪五月旗。至今喪渡瀘師。流血擁僵屍，毒草擁，小草安漢馬，張雲南兵奪旗，至今西二河。惜國女渡瀘不遇，辭白紵我心故。

丁酉初春勝景書於樂山

3. 创作示范三

金轻马治事已良剑蒼谷琼盈逢

黄珠白仰晓身阁傍目深无下窮

亦賣歸所不達投隱集蒿頰

宮家醉入雲辭若此送草欲居日

三誰暮意時楊鬟為悠瓊立西得

二幢日馳及長玄但臺層鳴斯晉風

陽綠現且方獻章歎高嚴鳥鸞族

咸枝薄驕遊晚老可登捿鳳木萬

方懂加兴 李白詩二首 丁酉初春 勝堃書

4. 创作示范四

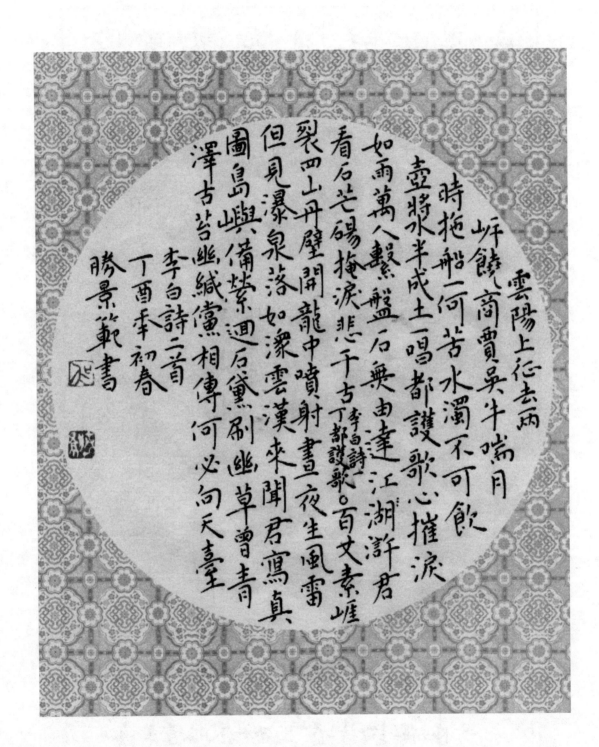

5. 创作示范五

6. 创作示范六

7. 创作示范七

猗與休哉吳興之為郡也蒼峯北峙羣山西迤龍騰獸舞雲蒸霞起造化自古始雙溪夾流縈天目而來者三百里曲折逶蛇演漾連漪東為弁灣匯為湖陂溯漳皓澈百尺無涯貫平城中縈于諸阯東注具區渺渺滿以天為限不然誠未知所以受之觀夫山川映發朗日月清氣焉鐘冲和攸集星列乎斗野勢雄乎楚越神禹之所底定泰伯之所肇奄宅自漢而下徃徃開國洎晉城之攬秀樓賣沿流千雉而雉作邑是故歷代

慎牧必掄大才選有識歳有王謝周雲後有何柳顏蘇風流互映治行同符皆所以宣上德意俾民驩娛況乎土地之所生風氣之所宜八無外求用之有餘其東則塗洎膏腴敗鍾之田宿麥再收秔稲所便玉粒長要膈熙筥及箱轉輸旁郡常無這羊其則次出常之山金盖之林鹿摽其顛蘭若栖其呂鼓鍾相聞飛甍華屋衡山水絕山魚曰史錄

歲次丁酉年秋日節錄趙孟頫吳興賦樂山吳勝景書

第三节 拓展知识与思考练习

【课外拓展知识】

章法布局在现今作品中的应用体现。

【思考练习】

比较硬笔书法与软笔书法在章法上的异同。

【作业练习】

(1) 选择并固定一本经典字帖进行临摹训练。

(2) 尝试独立创作。

第九章

粉笔书法训练

【本章学习导航】
- 分别掌握粉笔楷书点画、横画、竖画、撇画、捺画、折画、钩画、提画的用笔特征及书写方法；
- 掌握粉笔楷书书写的基本法则及注意事项；
- 了解粉笔书法作品的章法情况；
- 掌握板书的设计。

粉笔书法，就是用粉笔在黑板上书写汉字的艺术。学习粉笔书法，首先要熟悉粉笔的性能与书写特点，然后合理地使用粉笔的笔锋变化特征，进行笔法与结构训练，最后进行板书设计训练与粉笔书法作品的创作练习。

第一节 粉笔的认识

粉笔是一种特殊的硬笔，用石膏粉和白垩土制成，一般长 9cm 左右，呈圆柱体形，一头稍粗，一头稍细。粉笔自身既是笔杆，又是笔头，不同于毛笔与其他硬笔。其特点是不太坚硬，性脆易折，又容易磨损，书写时硬中有软，软中带硬。笔迹不太均匀，时粗时细。

教师在课堂上板书传授科学知识时，主要用粉笔字。写好粉笔字对于一个教师来说是一件很重要的事情，它不仅直接影响教学效果，而且在无形中影响学生的书写水平。事实证明，绝大多数学生的书写水平，乃至书写的态度、习惯、风格等，都是从教师的课堂板书那里模仿得来的。教师的板书水平高，学生的书法水平就普遍较高；教师的书法水平较低，学生的书法水平就普遍较低。所以作为教师，特别是广大中小学教师，应该努力提高自己的板书水平。

用粉笔写字，同钢笔、毛笔写字的基本要领是一致的。如在书写对象上，都是以点画构成汉字；在运笔方法上，都讲究提顿、转折、轻重缓疾、笔势呼应；在书写要求上，都要求写得整齐、清晰、美观等。但与钢笔、毛笔相比，它的个性特点也是显而易见的，主要表现在如下几点。

(1) 使用的工具不同。钢笔和毛笔是用胶管或兽毛吸存的墨汁在纸张上书写，而且笔端都

有一定的弹性。粉笔则是用凝固的粉末在黑板上书写，随着书写字数的增多，粉笔逐渐消耗，直至手不能把握，而且粉笔的质地和黑板表面的处理对写字也有一定的影响。

(2) 执笔方法和书写姿势不同。钢笔是三指执笔，笔杆倾斜，后端外侧贴紧食指根部。毛笔为五指执笔，笔杆竖直。粉笔虽为三指执笔，但手指触笔的位置不同，粉笔倾斜角更大，且虚置于掌心，还要在书写的过程中随时转动粉笔，保持笔头的圆形形状。拇指、中指对应用力，食指控制行笔方向，无名指、小指、中指、食指自然弯曲相抵，食指微向前距笔头 1cm 左右。执笔要指实掌虚，手心留的空间要稍大，粉笔尾端不能与手心相触，以免影响行笔的灵活性，手腕自然悬空，依靠腕力和指力书写，这样写出的字刚劲有力。在书写姿势上，钢笔和毛笔多是坐式或站立俯于桌前，在平放于桌面的纸上书写，书写者不用来回移动位置，而是靠移动纸的位置来调整书写的距离；粉笔多是在固定的黑板上书写，手臂上举或平举悬空，无可依托，要随时移动脚步来调整书写的距离和位置，时间一长，手臂会有酸疼感，较为费力。

(3) 用笔不同。钢笔和毛笔可以利用其一定的弹性把笔画写得有粗有细、骨肉兼之。粉笔没有任何弹性，且笔头是同样大小的圆面，全靠转动倾斜的粉笔，使粉笔笔头随时呈圆状，同时调整用力的大小、快慢来写出点画分明、圆润流畅的字体。

第二节　粉笔的使用

粉笔字与钢笔字、毛笔字在基本点画的书写、结体安排上都大同小异。所以，在写好钢笔字、毛笔字的基础上，写好粉笔字的关键在于对粉笔的使用和书写方式的掌握。

一、粉笔的基本特性

通常使用的粉笔是圆柱形。按颜色可分为白色和彩色两种，按用料可分为有尘和无尘两种。但不同类型的粉笔，其硬度和颗粒细度不同。彩色粉笔因经过染色，其质地较软，书写时用力要适度，且不可使手指到笔端的距离过长，否则容易折断，并且影响写字的速度。由于常用的黑板是黑色的，所以常用白色粉笔书写。有尘白色粉笔硬度适中，书写较顺手，但有时由于存放时间的长短或放置地方干湿不同，粉笔会变硬或变软，也会影响书写。无尘粉笔颗粒较细，硬度适中，书写较适宜。

书写前，粉笔的选择较为重要。粉笔硬度大的，难以写出粗细变化的笔画、自然的笔锋，还伴有吱吱的响声，刺耳难听，又费力气，不易产生好的效果；粉笔较软的，容易折断，写出的笔画虚浮，缺乏骨力，而且颜色不亮，给人以模糊之感。使用时，如果粉笔较硬，可将其在潮湿处搁置一段时间，使其潮润一些再使用；如果粉笔太软，可将其置于干燥通风处置放一段时间再使用。

另外，黑板的材质对粉笔的使用也有一定的影响。常用的黑板有木制黑板、铁皮黑板、水泥黑板和磨砂毛玻璃黑板等。它们的表面平整光滑程度不同，使用粉笔时要注意根据黑板的特性进行选择，并把握好用力的大小。一般来说，木制黑板、铁皮黑板、水泥黑板经过油漆后，

表面较光滑，书写时宜选用较软的粉笔；磨砂毛玻璃黑板表面经过特殊加工，光而不滑，涩而不粗，又不反光，适用于各种粉笔的书写，但也有些劣质的毛玻璃黑板表面粗涩，不仅不宜用软性粉笔书写，也不易擦拭。

二、粉笔书写的姿势

写粉笔字一般有立写和平写两种姿势。立写时，面对黑板站立，要站得正且稳，右臂抬起，右臂的大臂和小臂微曲成120°左右。过于弯曲则离黑板太近，不易把握整体布局；过于伸直则用力不能把握轻重。两脚要自然分开，分开的程度要根据字与地面的高低而定。在上方写时，要仰面，上身稍后倾；在下方写时，双膝应向前微曲，上身微前倾。平写的机会很少，一般是在小黑板或纸上书写，写好再挂出去或贴出去。平写时，身体要微弓，力量灌注到右手上。

粉笔字书写的姿势还要注意以下几点。

(1) 注意身体放松，不要紧张或过于用力。因为粉笔字书写较为费力，所以太紧张或过于用力，笔画会显得僵硬，并且写不了多少字就会感到胳膊酸痛。书写时脚要站稳，保持身体平衡，如果下身不稳，会影响笔的着力，字难端庄。

(2) 注意左手与右臂保持平衡，不能把左手放在背后或插在裤兜里。

(3) 注意随时移动脚步，以保持右臂始终对着书写位置。如果原地不动，直到手伸直还够不着所写字的位置时再动，那么写出的横行就难以保证在一条水平线上。同时，手臂过直书写，字迹会无力，难以表现出好的书写效果。

三、粉笔字的行笔技巧

粉笔不像钢笔、毛笔那样由笔杆和笔尖(或笔头)组成，它随着书写过程中的消耗会逐渐成为笔头。所以，粉笔有其本身的行笔技巧。

1. 粉笔的倾斜

粉笔不是用笔头的整个截面来书写，而是利用笔头一侧触及黑板。粉笔与黑板的夹角一般以30°～45°为宜，过直或倾斜过度都不利于书写。过直书写，笔头阻力增大，运笔不灵活，甚至会出现虚线状的断线；过度倾斜，则会使手指触到黑板，写出的字体显得呆板。

2. 用力的轻重和速度的快慢

粉笔的笔头没有任何弹性，它主要靠指力和腕力使笔端触及黑板，让粉笔的"粉"在黑板上留下痕迹，因此，笔画的粗细和韵味主要是由用力的轻重和速度的快慢来体现的。在书写过程中要细心揣摩体会，使用力适度、快慢得当。

3. 协调使用转笔、重笔、轻笔和顺笔

粉笔无笔锋，靠笔头侧棱触及黑板，因此，转笔在书写过程中就显得十分重要。在书写过

程中要不断转动粉笔，使粉笔尖端四周不断和黑板面接触磨损，不断将棱角磨平，又不断产生新的棱角。只有用不断出现的棱角去写，才能保持线条的流畅和粗细的变化。当然，要使笔画粗，就必须用重笔，即书写时速度减慢加力。不过，重笔与轻笔要配合使用，行笔要自然，不可猛重猛轻。有时书写时，根据需要，还要使用顺笔，即起笔较轻，行笔渐行渐重。书写时，这几种用笔方法协调使用，才能写出自然流畅、轻灵活泼、气韵生动的粉笔字。

四、粉笔笔法

用粉笔书写时，应通过调整粉笔在点画中的起笔、行笔、收笔达到表现对象的目的。

1. 提笔

提笔主要指粉笔在收笔或转折处笔尖提起的动作，使笔画产生由粗到细这一转变过程。

2. 按笔

按笔指粉笔起笔时从空中接触黑板时的书写动作，以及粉笔笔尖运行到转折处发生的笔画由细到粗的短暂的转化动作。

3. 转锋

在书写过程中，当粉笔磨损到一定程度时，笔锋会出现过粗或过细的情况，这就需要我们通过手指捻动粉笔来转换笔锋，从而使线条保持清丽、劲健、流动，富于变动，以免呆滞。

4. 切笔

在粉笔沿着与笔画运行方向成 45°的方向落笔时，粉笔接触黑板宜轻而快，使笔画出现方折时如刀切之状。这种笔法一般用于横、竖、撇画的起笔。

5. 逆锋

粉笔从行笔相反方向迅疾落下，使笔画圆润。一般用于长横、平捺。

6. 顺锋

顺锋指粉笔落笔方向与行笔方向一致，起笔尖细落笔快，行笔过程逐渐加力。常用于点、捺、撇画。

7. 拖笔

书写时行笔速度与力量均衡，以此表现更加流畅自然的线条。

8. 滑笔

行笔过程中，随着粉笔的旋转，顺势将粉笔的笔头与黑板的角度加大，然后行笔一挥而就。

第三节　粉笔字的训练要求

粉笔字的训练应遵循钢笔、毛笔练习的一般规律，但同时又要注意粉笔字本身的特点，不能盲目照搬，也不能随心所欲、急于求成。在训练时，应注意以下几个方面。

一、从临帖起步

粉笔字训练也应从临帖开始，不过目前粉笔字字帖并不多见，从大多数人的实践看，选择较好的钢笔字帖作为范本也是完全可行的。

在临帖时，切忌像抄书那样一遍即过，如此不利于比较分析。必须认真读帖，注意领会，得其要领，才有利于掌握规律，提高水平。训练时，应选择能代表各种基本笔画、各种偏旁部首和各类结构类型的字来练习，这样可以举一反三、触类旁通，起到以少胜多、提高效率的作用。

二、从楷书入手

一般来说，初练字的人，往往有相同的毛病，那就是耐不住性子，操之过急，一开始就想写行书甚至草书，看起来龙飞凤舞，其实写得什么也不像，写来写去，只图一时痛快，却不见长进。所以，练习粉笔字要从楷书入手，脚踏实地地从基本笔画的书写技巧练起，有了较为扎实的楷书基础，方可逐渐由慢到快、由熟到巧、由楷到行。

三、重视谋篇布局

写粉笔字与写文章一样，谋篇布局十分重要，即使单个字写得不错，但由于不善于整个版面的合理安排，其效果也不会好。一般来说，粉笔字主要是教学板书使用，而板书除了直观外，重要的是对所讲内容有一个提纲挈领、便于理解的作用。为此，对板书的内容要精心设计，不可随便为之。一般来说，重点内容应置于黑板中心位置，次要内容放在黑板的右端，特别需要强调的内容放在黑板左端。板书内容不可"顶天接地"，即不能写到黑板边沿。还要注意板书横行要平整，字大小要搭配，行距、字距不可过于拥挤，同节内的板书一般不变换字体。总之，板书在给人知识的同时，还应给人以美的享受。当然，办板报也是如此。

四、粉笔字的快写

粉笔字固然有其艺术价值的一面，但更重要的是它的实用性。作为课堂教学的一种重要辅助手段，板书既要清晰地展示主要教学内容，还要有一定的书写速度，这样才不至于占用太多的授课时间，保证教学质量。如果板书只求工整，不求速度，就显得板书与整个课堂教学节奏或进程不和谐，但板书太快又会出现草化，学生难以辨认，影响教学效果。因此，要练习粉笔字快写。

粉笔字的快写有两层意思：一是快而工整，即在工整的基础上尽量提高速度，要做到这一

步，必须加强训练，以达到熟能生巧的境界；二是以行楷为体的快写，因为行楷具备快而好认的特点。

粉笔快写除要求速度和美观外，还应注意两点：一是清晰，笔笔有起有落，牵丝自然，切忌随意连写，轻重不分，那样会显得杂乱无章；二是规范，要按照标准或约定俗成的写法书写，以免影响辨认。

需要特别指出的是，给幼儿园小朋友或给小学一二年级的学生板书时，必须使用规范的楷书字，点画清晰明了，结构和谐自然。

第四节 黑板报的书写

黑板报作为大众信息传播的媒介物和宣传工具，在宣传党的方针政策、表扬先进人物、普及科学文化知识、沟通信息渠道等方面，发挥着不可估量的作用，应用范围很广。

好的黑板报应是内容和形式的和谐统一。就形式而言，黑板报除了美工设计要独特新颖之外，文字书写也显得十分重要，精美的粉笔字能给人以赏心悦目的感觉和美的享受。我们在这里谈谈文字书写的几点要求。

(1) 合理书写标题。标题的书写形式一般有横式、竖式两种，无论哪种形式，都要根据版面设计和内容的需要决定其大小。一般来说，题目的字要比内容的字大，并要注意字距安排匀称适当。题目的字可大小一致，也可大小搭配，但书写要庄重。重要的文章标题，字要工整庄重，大小一致，不可随意。

(2) 文字搭配插图。一个精美的黑板报，必定是图文并茂，相得益彰。所以在设计黑板报版面时要提前考虑好文字内容与插图之间的搭配安排。首先，文字与插图要穿插得当，不能一片是文字，一片是插图，相互脱节；其次，文字与插图之间要留白适当，不能相互挤得太密，要让黑板报的版面疏密有致，清晰美观。

(3) 字体变化统一。黑板报多以楷书、行书、魏体、隶书及美术字并用，一般不用草书。内容文字的大小以长宽5cm为宜。题目字体与内容字体要有区别，这样才显得活泼。

(4) 色彩丰富和谐。在日常生活中，黑板报的主要内容书写多使用白色粉笔，尽量少用彩色，不过为了强调标题的作用，可用彩色粉笔书写标题，文字间的插图也可以用一些彩色的粉笔绘画来烘托。也有人为了使黑板报的画面丰富，文字书写也用彩色粉笔，这也未尝不可。但无论怎么使用，一定记住不能胡乱搭配，颜色的搭配要根据主题内容的需要来设计，各种颜色之间不要冲突，搭配要做到和谐自然。

第五节 粉笔楷书基本笔画的学习及训练

与钢笔楷书技法训练相同，粉笔楷书也要从点、横、竖、撇、捺、挑、折、钩八种基本笔画开始学习。但受限于粉笔这种书写工具的特性，每种笔画在书写上又会有多种形态差异，而且每一位书写者因其师承不同、手感不同，对同一形态的笔画又会写出不同的面貌来，再加上

结构、用笔手法的变化，从而出现多种不同风貌的板书。

一、点画的学习及训练

点是汉字中最小的组成部分，但又如同人的眼睛一样重要，而且在汉字中频繁出现，举足轻重，因此书写时要认真学习、反复训练，掌握不同汉字中出现的不同点的形态及写法。

1. 侧点的写法训练

侧点一般以斜侧形态出现，所以又叫斜点，且有左斜点、右斜点两种。比较常见的为右斜点，粉笔自左向右斜侧落下，先轻后重向下折转行笔，迅速停顿稍提收笔。其中折转不同，又会出现圆与方的形态。

1) 圆点

书写时，粉笔从左上斜向右下轻入笔，随后斜向右下渐行渐用力，中间要有转笔，略呈弧形，重按顿笔，最后笔锋稍提轻收出锋，如图9-1所示"言""之""下""文""主"。

图9-1

2) 方点

书写时依然从左上斜向右下轻入笔，渐行渐按中折笔向下或向右下方向转笔顿下，折角为135°左右，然后驻笔稍提轻收出锋，如图 9-2 所示"文""字""宝""宾""字"。

图9-2

2. 斜竖点的写法训练

斜竖点，类似竖的写法，一般出现在带有宝盖头的字中。因为这种点一般出现在字的最左边，所以也称左点。书写时，起笔自左斜上向右斜下侧落笔，入笔稍轻，先轻后重，向下行笔，如图 9-3 所示"农""写""宙""宣""军"。

图9-3

斜竖点根据需要也可以写成类似于尖竖点形状，书写时，起笔尖锋轻入，然后渐行渐加大力量。同样，要保持行笔过程中的转笔弧度。

3. 挑点的写法训练

挑点又称提点，常出现在有两点水或三点水的字当中。书写时，从左斜上向右下方顿笔，然后折笔向右上，提笔出锋挑起，动作要快而有力，如图9-4所示"冰""河""江""洪""心"。

图9-4

4. 撇点

撇点形如短小的撇。书写时，左向斜侧落笔，向右下切入顿笔，然后折转向左下方撇出，折转夹角为90°左右，如图9-5所示"父""兴""六""平""共"。撇点不宜过长，略呈弧势。撇的过程中，可结合粉笔的平面与尖端，用笔要快速准确。

图9-5

5. 组合点的写法训练

组合点是多个点画的组合，重在点画之间的相互呼应。

1) 左右点

左右点主要由左斜点与右斜点组合而成，往往分布于某一笔画的左右两边，书写时要笔断意连，如图9-6所示"条""小""京""其""东"。

图9-6

2) 相向点

相向点又称"羊头点"，是右斜点与撇点的组合方式。书写时，先写右斜点，再写撇点，撇点相对较长，注意穿插，两点不要相交，如图9-7所示"羊""立""羌""羔""火"。

图9-7

3) 相背点

相背点是指撇点和右斜点的组合形式。书写时，两点的距离不宜太远或太近，如图 9-8 所示"六""其""共""真""具"。

图9-8

4) 上下点

上下点是指上下两个右斜点的组合形式。书写时，两点在姿态上要略有变化，才显得生动有趣，如图 9-9 所示"斗""冬""尽""头""母"。

图9-9

5) 并二点

并二点的组合形式有两种：一种是由右斜点和提点上下衔接而成，如"凉""状"；另一种是由撇点和右斜点上下组合而成，如"飞""衬"，如图 9-10 所示。书写时，要根据不同要求进行变化，注意两点之间的呼应关系。

图9-10

6) 合三点

合三点是由左、中两个右斜点与右边一撇点横向组合而成。书写时，左边的右斜点与撇点的重心在同一水平线上，中间的右斜点重心位置略高，使三点上方呈弧线形，如图 9-11 所示"采""学""觉""应""举"。

图9-11

7) 三点水

三点水是由两个右斜点和一个提点上下组合而成。书写时，三点的重心并不完全在一条竖

直线上，一般要使中间的右斜点起笔靠外，三点之间略成竖三角呼应关系，如图9-12所示"泊""海""治""波""流"。

图9-12

8) 四点底

四点底是由一个左斜点(或尖竖点)和三个右斜点组成。书写时，中间两个斜竖点要相对短小一点，左斜点与右斜点舒展幅度要大，同时四点要向下呈现扇形发散，托起上部，如图9-13所示"杰""点""热""煮""焦"。

图9-13

练习

- 对各种点画进行练习，体会楷书点画的不同写法；
- 在字帖中查找有不同点画的字，仔细观察并摹写。

二、横画的学习及训练

横画的书写过程最能体现起、行、收的运笔变化。书写时，起笔自左斜上向右斜侧(与水平夹角约为45°)顿下，行笔略快，收笔往右下顿，形成中间细、两头略粗的笔画特征。

人们常说的"横平竖直"，不是指横画要水平书写，而是要看上去平稳。所以无论是长横还是短横，都不要写得太平，一般左低右高，上斜约10°，在视觉上呈现平稳的效果。

1. 短横的写法训练

短横起笔从左斜上向右斜下切入轻顿，顿笔方向与横向行笔方向夹角一般为130°左右，然后保持笔力向右横向行笔，最后向右斜下收笔重顿。此外，如果某一字中短横出现较多，就要写得尽量轻一些。所有横都是呈左低右高的微斜式，互相平行，但长度一定不能完全一致。如图9-14所示"具""至""会""二""立"。

图9-14

2. 长横的写法训练

长横常在字中充当主笔，要写得平稳得势。用笔方法如上，只是向右横向书写时要边行笔边减少用笔力量，过中点后再逐渐加力。一般整体要偏瘦长，同时要略有向下弯曲的动势，像挑夫的扁担，显得有张力与弹性，如图9-15所示"下""十""万""不""丘"。

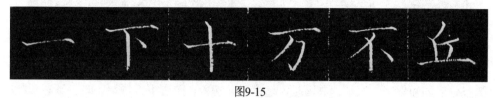

图9-15

3. 尖头横的写法训练

尖头横的入笔较轻，然后向右横向直行，渐行渐用力。当一个字出现多个横画时，大部分横画往往写成尖头横，显得自然轻快，如图9-16所示"天""未""寺""走""示"。

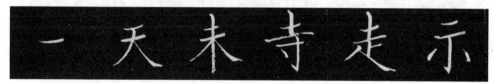

图9-16

练习

- 对课堂学习的各种横画进行临摹；
- 查找字帖中有不同横画的字，仔细观察其特点并摹写。

三、竖画的学习及训练

竖是一个字的支柱，在一个字中起着关键的支撑作用，要写得挺拔劲健，气势浑厚雄强。

1. 垂露竖的写法训练

起笔从左斜上向右斜下切笔按下，扭转粉笔向下滑行，最后顿笔回收，注意回收的动作不能太明显，如图9-17所示"平""书""个""川""来"。

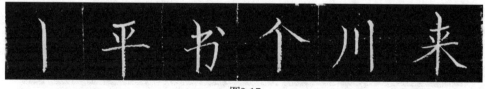

图9-17

2. 悬针竖的写法训练

悬针竖因似针状而得名，也叫下尖竖。悬针竖一般出现在独体字中，位置在字的中间或右侧，因此它只能是一个字的最后一笔。书写时，切锋按下起笔，继而扭转粉笔向下滑行，接着

渐行渐提，收笔速度加快，力送尽头，如图9-18所示"申""丰""中""半""羊"。

图9-18

3. 弧竖的写法训练

弧竖一般同短斜竖的写法，书写时，起笔斜向切入，向右下方顿笔，向下呈右弧状行笔，末端处向下稍微顿笔。虽是弧竖，但应注意重心不可偏离，如图9-19所示"工""顺""旧""南""吏"。

图9-19

练习

- 对课堂学习的各种竖画进行临摹；
- 查找字帖中有不同竖画的字，仔细观察其特点并摹写。

四、撇画的学习及训练

撇的写法是斜向侧下顿笔，行笔逐渐上提，快速而带弧势，收笔顺势出锋。撇画的形态多样，种类繁多，但写法都一样，只是长短、斜度各有不同。

1. 短平撇的写法训练

短平撇的形状短而平，大都用在字的上部。书写时，从上至下起笔切入，向右下方顿笔，扭转笔头向左下滑行，快速提笔收锋。顿笔与撇画形成的夹角为锐角，如图9-20所示"天""妥""禾""手""受"。

图9-20

2. 短斜撇的写法训练

短斜撇与短平撇相似，但倾斜角度不同，一般出现在字的左侧或单人旁中。书写时，从左斜上向右斜下方向顿笔，保持笔力折转顺势疾速撇出，最后出锋收笔。顿笔与撇画的夹角约呈

直角，如图9-21所示"伙""欢""放""须""行"。

图9-21

3. 长斜撇的写法训练

长斜撇舒展流畅，瘦劲挺拔，写法类似短斜撇。书写时，切锋入笔，扭转笔头向下然后向左下滑行，渐行渐提，用力送到尽头。收笔时应加快速度，使撇画尾部看起来舒畅有力，如图9-22所示"左""叁""者""末""金"。

图9-22

4. 长竖撇的写法训练

长竖撇竖直而下，一般是字左边的边线撇，如果用在字的中部，则收笔时向左的弧度会大一些。书写时，切锋入笔，继而扭转笔头向下滑行，然后向左带弧迅速提笔撇出，如同写悬针竖，如图9-23所示"史""夫""更""仗""月"。

图9-23

5. 兰叶撇的写法训练

书写时，切锋入笔，扭转笔头向下滑行，渐行渐提，力送尽头，弧度较小，腰部要直，如图9-24所示"广""友""及""右""皮"。

图9-24

练习

- 对课堂学习的各种撇画进行临摹；
- 查找字帖中有不同撇画的字，仔细观察其特点并摹写。

五、捺画的学习及训练

捺和撇相应，形态左右开张起到了平衡作用，刚柔相济，增加了楷书舒展、飞动、流美之势。书写要劲健丰腴，壮实有力，进退抑扬，曲尽其姿。捺画主要分为斜捺、平捺和反捺。

1. 斜捺的写法训练

斜捺有长有短，也有弧有直，因字而异。书写时，运用粉笔的棱角顺锋落笔，继而顺势沿一定弧度渐行渐按，至捺脚处稍停顿后迅速提笔向右捺出，如图 9-25 所示"未""金""木""尽""火"。

图9-25

2. 平捺的写法训练

平捺又称横捺，一般出现在字的底部，呈平势。其写法与斜捺相同，只是长而平。书写时，行笔的中段从左至右稍呈斜势，捺脚向右平出，要写得流畅得势，捺尾不能上翘，如图 9-26 所示"退""迎""这""进""追"。

图9-26

3. 反捺的写法训练

字中的某些短捺可写成反捺，凡一字多捺者必用反捺，以求变化。其写法与长点相同，因此也叫捺画点化，如图 9-27 所示"良""天""不""求""泛"。

图9-27

练习

- 对课堂学习的各种捺画进行临摹；
- 查找字帖中有不同捺画的字，仔细观察其特点并摹写。

六、折画的学习及训练

折画由点、横、竖、撇、捺中的两种或两种以上笔画组合而成,因此必须掌握好五个最基本的笔画后方能写好折画。折画写得好坏决定一个字轮廓的美丑,因此转折处一定要交代清楚,既不能"断臂脱体",也不可"剖筋露骨"。折画在汉字中出现较多,而且形态各异。书写的关键是要在折处顿笔,并注意构成折画线条的夹角和相互关系。

训练要求

- 横要平,竖要直,折要一笔写成,中间不可间断;
- 折处不能写成"尖角",也不能顿笔过大,形成"两个角"。

1. 横折的写法训练

1) 横折竖

横折竖由横画和竖画组合而成。横长竖短的折叫短折,应将竖画向左下写斜;横短竖长的折叫高折,应将竖画向下写直。书写时,起笔如写横画,有时切入,有时顺起;行至画末继而顿笔,折锋,短折斜下,高折直下,收笔稳重,不拖稍顿,自然大方,如图9-28所示"皿""田""扣""回""马"。

图9-28

2) 横折撇

横折撇是横画与撇画的组合。书写时,先按横的写法起笔,写横行至中段时提笔向右斜下切顿,然后再折笔向左斜下方向出撇。撇有长短两种情况,长撇与短撇。折带短撇如"了""予""令""承""通",折带长撇如"夕""多""又""叉""发",如图9-29所示。

图9-29

2. 撇折的写法训练

1) 撇与提组成

写法是先写一短撇，到折的地方稍作提笔之势，再向右斜下切顿，接着提笔向右上挑出，如图 9-30 所示"去""么""台""红""缝"。

图9-30

2) 撇与横组成

写法是先写一短撇，然后翻笔向右写短横，如图 9-31 所示"东""车""发""库""冻"。

图9-31

3) 撇与反捺组成

写法是由重到轻写撇，再由轻到重向右下写反捺。反捺的角度要根据字的不同而不同，用笔要清楚，还要注意夹角的不同，如图 9-32 所示"女""娘""母""巡""巢"。

图9-32

3. 竖折的写法训练

竖折由竖画和横画组成。书写时，起笔如同写竖，行至竖末折笔向右写横画。竖折也有直折和斜折之分，如图 9-33 所示"凶""医""区""断""继"。

图9-33

4. 横折弯的写法训练

书写时，先按前面所述横折撇的写法写出前面部分，再连笔向下折转写弯弧，常用平捺结合，形成走之底部，如"近""道""过"。此外还有一种写法，就是把弧弯线转过来，并且把笔锋送出去形成撇状，如"及"，如图9-34所示。

图9-34

> 练习
> - 分析不同折画的书写区别；
> - 查找字帖中有不同折画的字，仔细观察其特点并摹写。

七、提画的学习及训练

提画是向右上挑出的一种笔画，所以又叫"挑画"。提画是短撇的反向，下粗上细，书写要果断有力。提画的变化最小，只有长、短、斜、平之分。书写时，切锋入笔，继而折笔向右上轻快地挑出，如图9-35所示"扒""地""玟""刁""找"。

图9-35

> 练习
> - 对课堂学习的各种提画进行临摹；
> - 查找字帖中有提画的字，仔细观察其特点并摹写。

八、钩画的学习及训练

钩画常常依附在其他笔画上，它的起笔与它所依附的笔画相同，运笔出钩前一定要顿挫蓄势，这样钩锋才显得稳健有力。

1. 横钩的写法训练

在横画末端附带一个钩画便是横钩。书写时，先起笔写横，横到钩处，稍提然后右下顿笔，蓄势按稳后再向左斜下方向果断出锋内钩。横与钩的角度约为45°，如图9-36所示"买""坡""砍""空""写"。

图9-36

2. 竖钩的写法训练

竖钩分左竖钩和右竖钩两种。书写时，先写一竖画，至竖末稍顿驻，然后向左上方或右上方快速出钩，如图9-37所示"水""到""时""打""钊"，同时还要注意"钊"字中右竖钩的写法。

图9-37

3. 斜钩的写法训练

书写时，起笔切顿如竖，下笔稍重，向右下弧直行笔，到起钩处稍停笔蓄势再向上快速钩出，收笔要出尖，同时注意钩要有回头呼应，如图9-38所示"戈""氏""民""我""贰"。

图9-38

4. 弯钩的写法训练

书写时，下笔稍轻，由轻到重向右下弧弯行笔，到起钩处略顿笔向左上钩出。书写时要把握重心，使起笔和钩画基本对直，上下弧度较大，中部弧度显小，如图9-39所示"子""承""象""予""冢"。

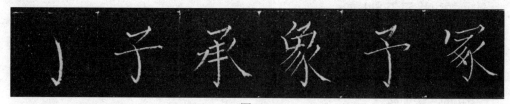

图9-39

5. 竖弯钩的写法训练

竖弯附着一个钩叫竖弯钩，因其形态像一只浮在水面上的鹅，所以又叫"浮鹅钩"。书写

时，先写一竖弯，至末端稍顿后自然地向上钩出，如图 9-40 所示"儿""见""枕""元""范"。如仿欧体楷书书写，则向右上圆转斜出；如仿颜柳体书写，则钩锋向上，切忌钩锋向字心。

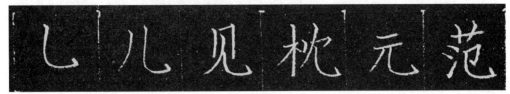

图9-40

6. 心钩的写法训练

心钩又叫卧钩、卧心钩。书写时，顺锋起笔，下笔稍轻，笔画由轻到重圆转向右水平方向行笔，到起钩处向左上钩出，有回头之势，如图 9-41 所示"思""念""志""虑""想"。

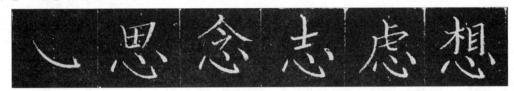

图9-41

7. 横折钩的写法训练

书写时，先写一横折竖，至末端稍顿，然后向左上钩出，如图 9-42 所示"同""司""勾""办""为"。

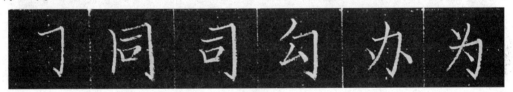

图9-42

8. 背抛钩的写法训练

书写时，将横折与斜弯钩连贯起来一笔写成。写斜弯钩时，上部应写直，下部斜中带弧，转笔要自然，不能出现棱角，如图 9-43 所示"凡""九""气""飞""风"。

图9-43

9. 竖折折钩的写法训练

书写时，下笔写短竖，顿笔折向右写横，再顿笔折向左下写竖钩。注意竖钩既不能太直，也不能太斜，钩要小，要出尖，如图 9-44 所示"与""弓""马""鸟""张"。

图9-44

> 练习
>
> - 对课堂学习的各种钩画进行临摹;
> - 查找字帖中有不同钩画的字,仔细观察其特点并摹写。

第六节 粉笔楷书结构的学习及训练

虽然粉笔字的结构与钢笔字的结构相同,但依然要根据不同汉字的构成特征合理书写,无论是何种结构,都要做到重心平稳、穿插得当、收放自如、美观大方。

一、独体结构汉字的学习及训练

独体字单独成字,无任何偏旁部首。写独体字时一定要注意重心平稳。唐代孙过庭曾说:"初学分布,但求平正。"学习楷书首要要求平正,字体端正平稳,才能给人以端庄、安详之美感,如图9-45所示"人""天""门""口""主""工"。

图9-45

> 练习
>
> - 对课堂示范汉字进行临摹,体会独体结构汉字的特点;
> - 在字帖中查找独体结构的字,仔细观察其特点并摹写。

二、左右结构汉字的学习及训练

左右结构的字是汉字中出现频率最高的,但由于构成情况不同,书写时所遵循的规则要求也不尽相同。

1. 左右相等

这种左右结构的汉字,在笔画构成上大致对称,收放对比均衡,如图9-46所示"殿""触""群""朝""放""称"。

图9-46

2. 左窄右宽

左窄右宽结构的汉字也比较常见,主要存在于单人旁、双人旁、口字旁、绞丝旁、两点水、三点水偏旁的字当中,在书写时应做到左收右放,如图9-47所示"休""行""咚""结""凉""河"。

图9-47

3. 左宽右窄

左宽右窄结构的汉字,左边笔画较多,右边笔画相对较少。书写时,左边舒展,右边紧收,但为了均衡,右边要比左边用笔略重,如图9-48所示"和""剖""都""利""部""却"。

图9-48

4. 左长右短

左长右短是指在左右结构的汉字中,左边部位上下舒展、右边部位上下紧收的情况,二者形成一种对比,如图9-49所示"初""红""扣""和""弘""江"。

图9-49

5. 左短右长

左短右长结构的汉字与左长右短结构的汉字正好相反,左边上下收紧,右边上下舒展,如图9-50所示"磅""鸣""哺""旅""艰""吟"。

图9-50

6. 左高右低

左高右低结构的汉字左边字形靠上,右边字形靠下,但在书写时注意左右的重心要保持在一条水平线上,如图9-51所示"却""即""邮""邻""部""耶"。

图9-51

三、左中右结构汉字的学习及训练

左中右结构汉字属于左右结构汉字的特殊复杂情况,可以大致分为并列式与镶嵌式两种,由于左右部位较多,所以在结构安排上难度较大。

1. 并列式

并列式的汉字横向依次排列,没有环绕与包围情况,依次书写即可,如图9-52所示"树""鞭""泓""斑""侧""准"。

图9-52

2. 镶嵌式

镶嵌式的汉字是指左中右结构的汉字中部分结构被环绕或半包围的情况,书写时的顺序是先写左半部,再写右半部,最后写中间部位,结构安排须注意紧凑和谐,如图9-53所示"健""缝""涟""挝""随""挺"。

图9-53

✏️ 练习

- 对课堂示范汉字进行临摹,体会左右结构和左中右结构汉字的特点;
- 查找字帖中左右结构和左中右结构的字,仔细观察其特点并摹写。

四、上下结构汉字的学习及训练

上下结构汉字也比较常见,但由于构成部位不一样,所以书写时也会有不同的要求。

1. 上下相等式

上下相等式的上下结构汉字,是指上下部位的笔画数量或所占位置大约相同,在书写时要注意匀称,如图9-54所示"表""志""至""美""去""台"。

图9-54

2. 上面开阔式

上面开阔式的上下结构汉字,主要表现为上宽下窄,在书写时要使上部左右舒展,下部左右收缩,如图9-55所示"智""暂""奉""春""泰""秦"。

图9-55

3. 下面舒展式

下面舒展式的上下结构汉字,主要表现为上窄下宽,在书写时要使下半部分相对舒展、开张,如图9-56所示"参""泉""花""爱""察""巍"。

图9-56

4. 天覆式

天覆式的上下结构主要是指宝盖头或秃宝盖头的汉字,上面如天铺开,罩着下部,如图9-57所示"写""字""官""空""宇""宝"。

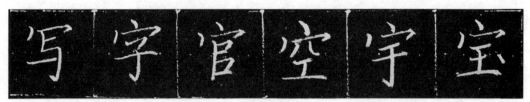

图9-57

5. 地载式

地载式的上下结构主要是指下部最后一笔为横或四点底的汉字，横或四点左右开张，形成地势，托起上部，如图9-58所示"丞""煮""直""热""皇""盖"。

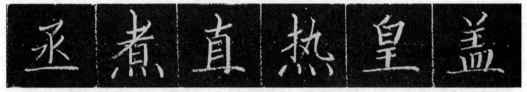

图9-58

6. 上下重叠式

上下重叠式结构是指上下相同的汉字，如楼阁层层叠叠，在书写时一般是上收下放，以下托上，如图9-59所示"吕""多""昌""炎""三""出"。

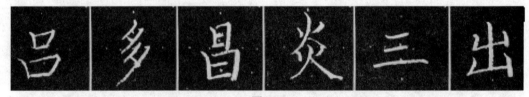

图9-59

7. 品字结构

形成品字结构的上下结构是指上下由三个相同部件组成的汉字，呈上一下二分布。在书写时，上部略显宽大，下部两个部件稍收，相互穿插呼应，如图9-60所示"品""磊""晶""森""淼""鑫"。

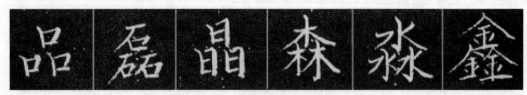

图9-60

五、上中下结构汉字的学习及训练

1. 上中下相等

图 9-61 所示"克""莫""章""意""草""慧"皆为上中下相等结构的汉字。

图9-61

2. 上中下不等

上中下不等结构是指上中下存在三个构成部位,且三个部位占位有明显区别的汉字。常见的有:上窄中下宽,如"率""姜""幕""裹""慕"等字;中短上下长,如"常""管""墨""窦""箸"等字;中长上下短,如"蒸""慈""薰""篡"等字;中宽上下窄,如"察""喜""暴""幂""寒"等字;中窄上下宽,如"烹""草""莫""算""窝"等字。如图 9-62 所示,"蒙""荥""署""亭""量""高"皆为上中下不等结构的汉字。

图9-62

练习

- 对课堂示范的汉字进行临摹,体会上下结构和上中下结构汉字的特点;
- 查找字帖中上下结构和上中下结构的字,仔细观察其特点并摹写。

六、全包围结构汉字的学习及训练

全包围结构的字,如国字框等,其外框轮廓形态要美,大小合适,折角宜方,被包围部分居中安排,内包部分结构笔画要均匀。外框一般取梯形结构,两竖呈相向之势,字心上紧下松,如图 9-63 所示"因""国""园""固""图""围"。

图9-63

七、半包围结构汉字的学习及训练

半包围结构汉字要注意字框的书写,字框对内部要起到"包"的作用,应与被包围部分取得平衡,相互呼应。字框有多种形式。

1. 左下框

左下框的字下部不宜窄,窄则不成形,如走字底,在书写时"走"字要充分舒展,尤其捺笔,要托起上半部,同时上半部要紧收,内外形成对比,如图9-64所示"赵""起""趟""赴""趁""趣"。

图9-64

2. 右上框

右上框的字右上部要舒展,左下部要收缩,同时注意重心平稳,如图9-65所示"匈""旬""匀""句""勾""勿"。

图9-65

3. 左上框

厂字框、老字头、户字头等左上框的字上部不宜宽,宽则失势。
图9-66所示"厉""厂""厅""压""厌""厄"皆为厂字框结构的汉字。

图9-66

图9-67所示"老""者""孝""考""耄""耋"皆为老字头结构的汉字。

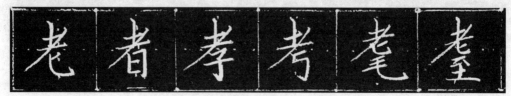

图9-67

4. 三面框

三面框包括风字头、门字框、同字框、画字框、区字框等，其中风字头、门字框、同字框是上框下，而画字框是下框上，区字框是左框右。三面框在书写时，字框要显得宽舒，内包部分则应收敛。

图 9-68 所示"风""凤""夙""凰""疯""讽"皆为风字头结构的汉字。

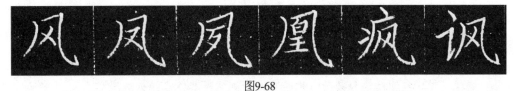

图9-68

图 9-69 所示"问""闪""闲""间""闻""阅"皆为门字框结构的汉字。

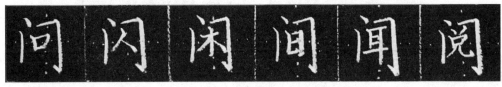

图9-69

图 9-70 所示"冈""同""内""罔""冉""用"皆为同字框结构的汉字。

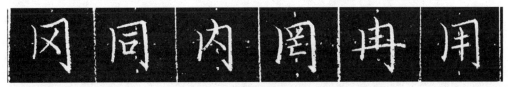

图9-70

图 9-71 所示"画""函""凶""击""凿""幽"皆为画字框结构的汉字。

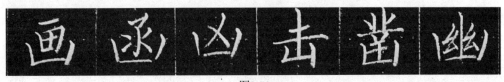

图9-71

图 9-72 所示"区""医""匣""匡""匮""匹"皆为区字框结构的汉字。

图9-72

八、繁杂结构汉字的学习及训练

繁杂结构汉字笔画繁多，构成错综复杂，其内外结构需要处理得收放有致，紧凑有序，合

理巧妙，如图9-73所示"赢""繁""懋""錾""鉴""潴"等字。

图9-73

练习

- 对课堂示范汉字进行临摹，体会包围结构和繁杂结构汉字的特点；
- 查找字帖中包围结构和繁杂结构的字，仔细观察其特点并摹写。

第七节　板书设计及粉笔书法章法学习

无论是作为教学板书，还是作为宣传板书，粉笔楷书在黑板上书写时都需要有章法布局设计，但与毛笔、钢笔作品的章法设计不同，粉笔楷书很少作为书法作品来使用，主要应用于课堂教学或是宣传板报。所以粉笔的章法其实就是黑板版位的安排，就如同规划报纸版面一般，决不可乱画，使板书杂乱无章。

一、板书设计的整体要求

1. 布局合理

现代教学中，要根据多媒体投影与黑板的组合，综合考虑黑板的使用。被多媒体遮挡时，在有效的黑板面积上，同样要讲究留天、留地、留两边。类似于一幅书法作品，必须有一定的留白，这样看着才不拥挤。总之，要使板书布局合理、疏密有度，达到赏心悦目的效果。

2. 主次分明

在版位的安排上，必须有主次关系，应准确地把板书内容的主次经由版位的安排体现出来。这样能使学生明确重点，便于学生理解和掌握。

3. 行列整齐

板书大都是站立面壁而书，多采用横写排列。字与字、行与行之间要整齐，可以选取黑板框做参照，划分片区进行书写。行不宜长，字距应小于行距，字距不宜超过半个字，行距控制在半个到一个字之间。这样排列有序、气韵贯通，使人一目了然。

总之，粉笔书法的章法结构一定要整齐规范、气韵生动，使观者一目了然，要求做到干净整洁、完整流畅，切忌涂抹修改、乱七八糟。

二、板书的设计类型

1. 主题式板书

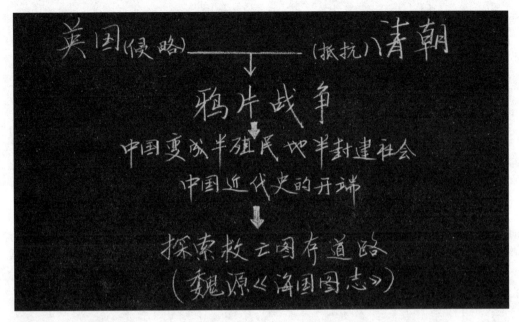

2. 列表式板书

3. 流水式板书

4. 提纲式板书

5. 图文结合式板书

三、粉笔书法作品的章法

粉笔也可以进行一定形式的书法作品创作，下面简单列举说明。

第九章　粉笔书法训练

1. 横式

2. 竖式

3. 竖幅条屏式

第八节　拓展知识与思考练习

【课外拓展知识】

了解并掌握粉笔书法。

【思考练习】

如何使用粉笔的笔锋？

【作业练习】

(1) 反复练习粉笔楷书笔画与结构书写的规范性。

(2) 结合某篇课文，尝试使用不同板书设计进行训练。

第十章

"三笔字"书写强化训练与检测

【本章学习导航】
- 巩固"三笔字"的书写技法,熟练掌握"三笔字"的临写与创作方法;
- 加强汉字书写的规范性;
- 注意汉字书写的要求;
- 根据"三笔字"检测要求提高汉字书写水平。

"三笔字",即毛笔字、钢笔字、粉笔字,是各类师范院校师范类专业学生必修的内容,也是师范生必须达到的一项教师基本技能。"三笔字"书写水平和当前艺术界所说的书法艺术相比,更注重实用性,同时兼有一定的艺术性。大学生尤其是师范类专业的学生,学好"三笔字"对其从事教师职业有着非常重要的作用。熟练掌握"三笔字"书写,既能在教学中树立良好的教师形象,又能带动和影响身边的学生对写好汉字产生兴趣,还能提升课堂教学效果,提高学生课堂学习的注意力与学习劲头。

第一节 "三笔字"书写强化训练

强化"三笔字"依然要从临摹阶段开始,首先可结合前面针对毛笔字、钢笔字、粉笔字进行的不同技法要求训练,然后进行创作阶段的强化。

一、"三笔字"临摹强化训练

前面已经讲述了毛笔、钢笔与粉笔楷书的临摹方法,现在进行深入学习与强化训练。

1. 对临阶段的强化

对照所选字帖,运用单字训练与整篇训练相结合的办法,以原字大小进行研究训练,但也可进行放大或缩小的练习,逐步提高对临的要求。临摹时一定严格要求,对字帖进行反复的观察和研究,逐渐发现其中的规律,慢慢克服自己原来不符合书法要求的书写习惯。同时,要对所选书家的笔法、结体特征及书法神采进行总结,学会思考,从而不断完善与提高。

2. 背临阶段的强化

对临只是照着原帖进行模仿，对于有一定书法基础的书写者来说，做到这一步并不难。但若做到不看帖，就能完全把字帖中每个字的用笔、结构、神采付诸笔下，同时还能把握原帖的章法布局甚至作品的神韵，才是对字帖的真正理解与掌握。

临摹强化的关键就是要做到背临，使练习者真正成为字帖的主宰。

二、"三笔字"创作阶段的强化

1. 掌握楷书作品的创作方法

书法是我国传统艺术的瑰宝，它总是在继承的基础上不断创新。所以书法创作要以临摹优秀的古代碑帖法书为基础，只有掌握古人的法度，熟悉前贤的技巧，继承历代书法的精华，集各家之所长，才能在写出自己新意的同时，又不失掉我国书法艺术的传统性。

在临摹的基础上，书法创作首先应该具有对书法美的认识。一个字、一篇书法怎样才是美的呢？世界上所有的文字都是记录语言的符号，而汉字比较特殊，它不仅具有作为语言记录符号的实用性，而且同时具有欣赏性。因为汉字蕴含着自然的物象、书写者的情感，有篇章的组合、节奏的变化、线条的律动，所以书法的艺术之美包括两个方面：一个是外在的形式美，它主要体现线条、结体和章法之美；另一个是内在的精神美，它主要体现风骨、神采、气韵和意境等艺术范畴之美。因为这本书是兼顾初学者入门的教程，下面我们就从书法艺术的形式美谈谈书法的创作。

2. 楷书创作练习

1) 楷书点画及线条的形态规范

(1) 点不正。点在永字八法中称为"侧"，侧是倾斜不正之意，故点应取倾斜之势，如石侧立，险劲而雄踞。点的形态有很多，常见的有圆点、长点、竖点、横点和挑点等。姜白石说："点者，字之眉目，全藉顾盼精神，有向有背。"因此，在创作中，初学者一定要注意对各种点的形态的掌握，如图10-1所示。

图10-1

(2) 横不平，竖不直。在传统书法的楷书中，不存在横平竖直的现象。横画和竖画本身的形态绝不是僵直的线条，在起笔、收笔和中段运笔过程中都有轻重、粗细的变化，即便把它们视为线条，也不是直的，而是有一定弯曲的弧度。特别是横画的表现，在体势与形体上都要表现出跌宕起伏的动感。因此我们在书法创作中，必须注意线条的变化性，避免写得僵硬呆板，如图10-2所示。

图10-2

2) 楷书的结体

(1) 和谐匀称。我们通常认为汉字是方块字，但是在传统书法中，没有一个字的结构是真正的方形，所以在创作时一定要注意破除方块字"方块"的观念。楷书的构形体貌往往因字而异，有的修长，有的扁平；有的左高右低，有的左扬右抑；有的上宽下窄，有的上小下大。古人论结体有句云："左丰右瘦，应左昂右低。"如"勒"字，左边笔画多，分量重，右边笔画少，分量轻，结体时应左边偏高，右边偏低，这样才感到均衡；"和""如"两字，左长右短，右边应略为偏下，使之稳当些，如图10-3所示。从笔画上讲，古人也有这样的论说："疏者丰之，细者密而匀之。"就是说，疏的偏旁或字，笔画要略粗；反之，密的则要略瘦。这些都是强调均衡。一般来说，对本身变化多的字，应强调均衡，而对本身比较均衡的字，应强调变化。

图10-3

(2) 错落有致。绝大部分汉字都是由两个及两个以上的部件组构而成的合体字，由于每个部件的点画类型、点画数量、结构形态及其所处方位不同，所以它们的构形就显得更加错综复杂。在结体的时候，必须对所有点画进行统筹安排，使它们形成疏密、高下、远近、向背、开合、聚散、伸缩、敛纵、主从等种种不同的反差，使它们彼此和谐、相辅相成但却错落有致、层次分明。如图10-4所示"街"字，"彳"与"圭"齐头，"圭"的第一横在"彳"的两个撇画之间起头，"亍"的两横与"圭"的中间两横，既不相对而作，也不并列平行，形成紧密而和谐的穿插。在竖钩(此处变成了竖画)的处理上颇有讲究，不但极力左移，在左右方向上形成中宫收紧之势，而且略微向下拉长，在上下方向上形成了错落之感。全字左高右低，布白均衡，寓错落于整齐之中。

图10-4

3) 章法布局

章法是书法艺术形式美的重要组成部分，楷书的章法布局相对简单，它的表现形式通常有两种。

(1) 纵有行，横有列。这种格式一般适用于楷书、隶书和小篆。这种布局纵横排列整齐，给人一种匀称协调的艺术感受。一般来说，中楷、大楷可以打方格，小楷的格子稍扁，篆书的格子要长些，如图10-5所示。

图10-5

这种格式虽然整齐，但每个字局限在相同的方框内，章法上受到一定的限制，所以在书写每个字时应注重大小、长短、宽窄、倚正、疏密的变化，并在笔势上注意首尾的连接、上下的照应，这样才能避免刻板的弊病。

(2) 纵有行，横无列。这种形式行距相等，但每行字的数量不等。一般在小楷和行书中运用。由于有行无列，所以特别强调字与字之间的行气贯通，同时又要兼顾到左右行之间和整幅字的疏密及墨韵的变化，如图10-6所示。

图10-6

3. 书法评鉴

对书法的评鉴，也就是对书法的审美。书法艺术之美除了表现在上文所讲的点画、结体和章法等形式美之外，还表现在书法的精神美，即书法所体现出的神采、气韵和意境。南朝王僧虔《笔意赞》中说："书之妙道，神采为上，形质次之。兼之者方可绍于古人。以斯言之，岂易多得？"这段话的意思是说："书艺的神妙，首要的是看其精神风采，其次才是形体姿态。两方面都很好，才能和古人相比肩。按照这种说法，真正高超的书法作品怎么可能多得呢？"之后，"神采为上，形质次之"就成了书法评鉴的常用标准。

第二节 "三笔字"书写规范性要求

"三笔字"书写练习的最主要目的是其实用性，要把训练所得到的笔法、结构与章法应用到日常生活的书写当中，使我们从依靠字帖的学习者真正成为一个自由的书写者。因此，一个高水平的书写者，不但要把字写好，还要做到规范、合理。

一、书写顺序

1. 笔画顺序

笔画顺序简称笔顺，也就是进行汉字书写时的笔画先后顺序。在现代汉语通用汉字中，除极个别的只有一笔的字(称之为单笔字，如"乙""一"等字)，绝大多数汉字都是由两笔或两笔以上组成(可称之为多笔字)，而且由于汉字的构成复杂，其书写时的笔画顺序也不尽相同，因此，初学者一定要弄清楚每一个汉字的书写顺序及其规律，绝不能随心所欲，否则不但书写别扭，影响汉字的书写效率，而且会被观者讥笑。师范专业的学生，更需要注意汉字的书写规律及要求，才不至于误人子弟，贻笑大方。

除了特殊情况，汉字书写常用的笔画顺序是：从上到下、从左到右、从外到内；先横后竖(遇到横、竖交叉时)、先撇后捺、先里头后封口。

2. 整篇顺序

传统上是按从上到下、从右到左的顺序在纸、绢或石等材料上逐列书写，这与现在的书写顺序完全不同。所以在生活中，我们一般不必拘泥于传统的书写顺序，可以按照现在从左到右的顺序逐行书写。

但是，毛笔作品一般还是要按照传统的书写习惯从上至下、从右至左进行书写，并且竖成行、横成列。文字每段开始无须空格，书写中也无须使用标点符号，阿拉伯数字要转化成汉字进行书写。

钢笔与粉笔作品可按现代方式书写，一般是从左至右进行。主要特点是横有行，竖有列，行列分明，上下左右整整齐齐，宛如军队的队列。应用文应按照其书写规则，每段开头空两格位置，形成清晰的段落样式。如果文中出现标点符号，标点符号应占一格。

二、钢笔与粉笔字的实用书写要求

从日常应用的情况来看，钢笔与粉笔书写还要注意以下几点。

(1) 日常书写文章或书信时，汉字应由左向右写，同时注意每段开头应空两格。

(2) 根据情况合理使用标点符号。古代书写没有句读，全凭古人对汉字语言的精通程度与文化理解能力进行现场解读，而今天书写者为了让别人读懂、读准，必须合理使用标点符号。

(3) 使用标准简化字。现在我们使用的简化字，是为了适应今天的生活节奏，提高语言表达的文字书写速度。但如果书写书法作品，最好还是遵循传统书写要求使用繁体字，同时使用繁体字书写也更能彰显汉字的文化根源与构成意义。但若是平时出于实用目的的书写，就没必要用繁体字了。

(4) 字行要分布合理，字距要小于行距。平时进行钢笔、粉笔字实用性书写时，除了追求汉字笔画、结构的书写美观之外，对于整篇、整段文字，还需要追求整体的美观与清晰。因此就要做到字与字之间相对紧凑，行与行之间相对疏朗，给人齐整、清晰、美观的阅读效果。

(5) 充分利用书写工具的特性。钢笔笔尖中间有一条缝隙，通过书写者的用力大小变化可使缝隙宽度发生变化，也使得写出的线条发生轻重、宽窄的变化。同时钢笔笔尖正面书写的线条较宽，侧面写出的线条较窄，所以用钢笔写字时要以正面书写为主，侧面书写为辅，这样笔画的表现力会更加丰富多变。粉笔的形状呈圆柱体，而且随着书写会很快地磨损导致平秃，不像钢笔尤其是毛笔那样有明显的笔锋运用，所以如果想写出线条的笔法变化，就必须灵活运用粉笔的磨损变化。刚开始时，四周都是圆的，可一旦开始书写，粉笔就会立即磨损，这样就会出现棱角，类似于钢笔的笔尖或毛笔的笔锋，因此就需要转动粉笔，使用最尖端的地方进行书写，此处磨损掉后，再转动粉笔寻找另一个刚形成的棱角作为笔锋进行书写。当然，如果在书写的过程中，能够把棱角处和旁边没有棱角处合理结合并灵活使用，效果会更好。

第三节 "三笔字"检测标准及注意事项

"三笔字"检测是为了检验汉字的书写能力，也是为了督促学生认真对待汉字书写。在检测标准制定上，应该以规范书写为基本目标，同时兼顾科学、合理、有效，并根据大多数学生在书写过程中出现的问题加以指导与训练。下面分别介绍"三笔字"。

一、毛笔字测试要求

1. 测试要求

(1) 点画准确，用笔精练。

(2) 线条劲健，行笔流畅。

(3) 疏密有致，节奏感强。

(4) 字结构正确，字距、行距恰当。

(5) 布局合理，款识规范，章法自然。

(6) 形神兼备，风格一致。

(7) 书写内容完整、正确，无错别字。

2. 常见问题

1) 常见病笔

我们在临摹碑帖时，某些点画总是不尽如人意。这些不尽如人意、有毛病的点画称为"病笔"。为了能识别并克服这些病笔，就需要找出原因，改变用墨、用笔或书写技巧上的不良习惯。

① 鼠尾。常出现在撇画上，似老鼠的尾巴。主要原因是用笔无力，轻浮在纸上飘滑而去，有提无按，不得撇画用笔要领。书写撇画用笔应沉着，向下的按力均匀，笔锋送到顶端，由粗向细的过渡要缓慢自然，中锋用笔。

② 扫帚。点画收笔时，散锋过多，无回锋之状，而散乱的出锋像扫帚一样，故而得名。如果经过藏锋回出，笔锋送到末端，提锋收笔，仍不能改变"扫帚"之状时，建议换毛笔。

③ 蜂腰。这种病笔出现在弯钩、竖画及横画等笔画中。两头浑圆粗大，而中间细柔，像蜂腰式。这种病笔的产生，常常是起笔和收笔下按过重，不注意中锋运行，造成中间和两头比例失调。所以书写时，要提按平稳，用力匀称，出锋自然。

④ 鹤膝。人们把点画线条写得细柔，而转折、驻笔处臃肿突起的病笔，称为"鹤膝"。为了避免这种状况，要求在起笔或收笔、转折或横钩时，惯性不能过大，不能有太多的圆转与下按之力，驻笔、顿笔时笔锋动作也不能过大。

⑤ 钉头。这种病笔的特点是，头大身子小，一般是指力失控、随心所欲而致。这种情形应尽力避免。

⑥ 尖棱。这种病笔是由于落笔过于露锋，致使点画呈尖角锐棱，张牙舞爪，失去了点画圆润含蓄的遒丽特点。要记住"逆入回出"的道理，可方圆兼备，但不能有"尖棱病"。

⑦ 发丝。在点画繁多的结体中，容易出现此病笔。其点画过于纤细，柔如发丝，运笔只提不按，缺乏力度与变化。

⑧ 垂尾。笔画的捺脚最后应顺势向上提，显得饱满有精神，充满形象与姿态。可如果笔力向下，倒垂滑出，就会造成"垂尾"。捺脚在楷书中是很重要的主笔，当毛笔在驻笔趁势踢出时，转捻下按的动作不能过大，在顿、按、提锋过程中，上边要保持平直，下边裹锋上提，笔力要到位，保持捺脚的造型美。

⑨ 柳叶。笔画似柳叶形状，呈现两头尖中间粗的形状，而且软弱无力，俗称"柳叶病"。一般来说，这在楷书中是不允许的。不过，在颜真卿的《勤礼碑》帖中，有些长撇也呈现两头尖中间粗的形态。但颜真卿的这种撇画依形渐变，形态过渡自然，线条劲健，富有弹性，一般称其为"兰叶撇"，它与柳叶撇有着根本性的区别。所以，若点画成了柳叶状，就成了病态。书写者在出帖创作时，点画要刚劲遒丽，形质优美，切忌陷入柳叶之病。

2) 测试时过于紧张

测试时，由于紧张出现不敢下笔或写字时手抖的情况，导致不能发挥正常水平，不能在规定的时间里完成测试内容。针对这种情况，建议大家平时加强练习，充分准备，做到胸有成竹，为测试减少紧张因素。

3. 应试指导

(1) 写好毛笔字，日常的练习必不可少。在临近"三笔字"测试前，每天的练习更是不能减少。因为毛笔字测试的内容为古诗，所以在练习的内容上要偏重古诗里常出现的字，尽量记住碑帖上字的间架结构。

(2) 一幅书法作品的好坏不仅在于字的笔画和间架结构，还在于章法，所以在参加毛笔字测试时，要注意章法布局的合理安排，做到整体美观。

二、钢笔字测试要求

1. 评分标准

(1) 整体印象：要求作品具有美观性、完整性、艺术性。
(2) 评分细则：从字的间架结构、笔画、笔法、艺术等方面进行评判。
(3) 具体评分及计分方法：
① 执笔书写姿势正确，笔法准确无误；
② 结构合理，重心平稳，主笔突出，点画呼应，用笔流畅；
③ 章法布局合理，风格统一；
④ 落款大小、位置与正文协调；
⑤ 无错别字，无乱涂改。

2. 常见问题

1) 过直
执笔时，笔杆过直。造成此种错误的原因是：
① 受铅笔执笔影响；
② 学生对钢笔出水的原理不明白。

相应对策：
① 多强调钢笔执笔法与铅笔执笔法的不同，并分别示范两种执笔方法，找出不同的地方，加以体会，使学生在心理上扭转定式；
② 讲解钢笔出水的原理：钢笔的头为钢片所做，中间一条裂缝控制笔画粗细，笔重按时，裂缝就大，笔画就粗；笔轻提时，裂缝就小，笔画就细。而当笔杆垂直或几乎垂直于纸面时，笔头只会戳破纸面而裂缝难以张缩，线条干枯，所以执笔时笔杆要略微倾斜。

2) 过低

手指捏笔杆过低。这一错误执笔方法会使学生"歪着脖子"写字，久而久之，学生的眼睛容易疲劳，极易产生斜视和近视。出现这种情况的主要原因是：

① 受铅笔执笔影响，书写习惯不好；

② 钢笔头部为锥体，离笔头越近，笔杆就越细，执笔低觉得比较舒服。

相应对策：

① 加强训练，在辅导书写时要经常提醒学生，手指要捏在钢笔的中下部，但不能太低，如发现执笔过低现象，立即进行纠正；

② 建议学生根据自己手掌大小选用笔杆较细的钢笔。

3) 过紧

这是指学生用大拇指和食指的关节包住笔杆。这会使笔杆过直或运笔不灵活，原因主要是学生手指力量不足，长时间用指尖捏笔比较吃力，而用关节包住笔杆则比较舒服。

相应对策：

① 提醒学生用指尖捏笔杆，笔尖到笔尾都要有所露面，使之留出一条线。

② 平时进行手指力量训练，比如可进行手指敲击桌面的指力练习。

4) 缺少变化

一个汉字如果重复出现同一种笔画，注意要有变化，这是最起码的书法常识，可是对于学生来说，在实际书写过程中，往往缺少变化。

3. 应试指导

钢笔楷书笔画书写的要求，可概括为三个字，那就是"写、挺、准"。"写"，就是书写每一个笔画都要有下笔(或重或轻)、行笔(轻一些，线条或直或弧或弯)、收笔(或顿笔或轻提出尖)三个步骤，不能平拖或平划。在汉字的基本笔画中，横画比较能代表各种笔画的运笔过程。其道理在于：千万条笔画，生于一点，以点成画，积画成字，比如一点延伸到右方就是横，横垂直向下就是竖，横向左下就是撇，向右下就是捺，等等。只要掌握了写横的基本要领，即重下笔——轻行笔——重收笔，则其他笔画也离不开这条运笔路线，只是用力部位和形态不同而已。"挺"，就是要将笔画写得挺拔、刚劲、有力。体现笔画"挺"有两个主要因素：一是带有横或竖的笔画要平、要直，笔画不能上下或左右颤抖，要做到直如线；二是带有"弧"或"弯"的笔画不能出现折弯，应圆转自如，做到弯如弓。

三、粉笔字测试要求

粉笔字的测试方法和钢笔字的测试方法基本相同，只是要注意粉笔工具的书写特征。此外，由于粉笔字书写相对较大，而且大多是在立起的黑板上进行，导致很多同学对于整体效果控制不佳，一是容易出现一行字"上青天"的倾斜情况；二是字距与行距之间没有明显区别，如图10-7所示。这是测试时需要注意的。

图 10-7

四、三笔字测试内容与评分标准

"三笔字"测试的具体要求还要根据各个学校所制定的不同标准来判断,现以乐山师范学院测试评分标准为例,见附1、附2。

附1:

"三笔字"测试评分标准

各项要求		毛笔字	钢笔字	粉笔字	扣分办法	
书写姿势	坐的书写姿势要正确:头正、身直、臂开、足安。站的书写姿势要和自然书写要求相协调	权重	1	1	2	如各个部位有不正确之处,每处扣0.5分,扣完为止
	执笔姿势要正确:毛笔书写用"五指握笔法",写中楷字还应加上悬臂;硬笔书写,三指握笔,笔位高低适当,笔的倾斜适度		1	1	2	指、掌、腕、肘及笔位不正确者,每处扣0.5分,扣完为止
笔画	运笔正确:毛笔字,每笔应有起笔(入笔)、行笔、收笔三个过程,每笔一次写成,不填、不改	权重	2	4	6	如运笔不正确,毛笔出现"直来直去""平拖""钉头""鼠尾""柴担""鹤膝""折木""扫帚"等病笔,或出现涂改等,每处扣0.5分,扣完为止
	笔画准确:点、横、竖、撇、捺、提、折、钩等各具形象,笔画尽可能自然、美观、流畅		3	4	6	如笔画写得不像、草率,每处扣0.5分,扣完为止
笔顺	按书写规则书写,如"先横后竖""先撇后捺""从左到右""从外到内""从上到下""先进门后关门"等,特殊者除外	权重	3	4	6	如笔顺不合理,每处扣0.5分,扣完为止

(续表)

各项要求			毛笔字	钢笔字	粉笔字	扣分办法
间架结构	重心平稳：字体端正、自然、安稳	权重	2	5	6	如字体不端正、歪斜、偏倒，每字扣0.5分，扣完为止
	比例恰当：左右、上下、包围等结构搭配合理、统一、协调		2	5	6	如安排结构时，不知迎让、穿插，比例失调，每字扣0.5分，扣完为止
整体布局	大小匀称：每个字大小相称、均匀	权重	2	2	6	如字与字相比，大小悬殊，不相协调，酌情扣分，扣完为止
整体布局	疏密合理：字距、行距疏密得当	权重	2	2	6	如字距与行距不分明或时窄时宽，杂乱，酌情扣分，扣完为止
书写速度	在规定时间内，把指定内容用规范汉字写完(见备注)	权重	2	2	4	如在规定时间内，少写1个字扣0.5分，少写5个字以上扣完为止；如写成错别字，在总分中，按每字扣1分计算
总分	100分		20	30	50	
得分						
备注	毛笔字：20分钟内书写5cm见方的楷体字28个； 钢笔字：10分钟内书写100个小楷字； 粉笔字：5分钟内书写6cm见方的楷体字20个					

附2：

教师职业技能达标测试"三笔字"测试内容参考

一、钢笔字(30分)

1. 书写要求：

用楷体或行楷在10分钟内将下列测试内容横写在考卷的字格内，首行空两格书写，不打标点。

2. 测试内容：

永和九年，岁在癸丑，暮春之初，会于会稽山阴之兰亭，修禊事也。群贤毕至，少长咸集。此地有崇山峻岭，茂林修竹，又有清流激湍，映带左右，引以为流觞曲水，列坐其次。虽无丝竹管弦之盛，一觞一咏，亦足以畅叙幽情。是日也，天朗气清，惠风和畅。仰观宇宙之大，俯察品类之盛，所以游目骋怀，足以极视听之娱，信可乐也。

二、毛笔字(20 分)

1. 书写要求：

用楷体或行楷在 20 分钟内将下列测试内容从右至左顶格竖写在所发考卷的字格内，不打标点，每字 5cm 见方，不得过大或过小，也不得将字写出格。

2. 测试内容：

锦城丝管日纷纷，半入江风半入云。此曲只应天上有，人间能得几回闻。

三、粉笔字(50 分)

1. 书写要求：

用楷体或行楷在 5 分钟内将下列测试内容横写或竖写在黑板上，不打标点。每字 6cm 见方。

2. 测试内容：

江边踏青罢，回首见旌旗。风起春城暮，高楼鼓角悲。

第四节　拓展知识与思考练习

【课外拓展知识】

"三笔字"规范性书写的重要性。

【思考练习】

如何纠正"三笔字"书写中的病笔？

【作业练习】

按照"三笔字"测试要求进行自我测试。

第十一章

篆书学习与训练

【本章学习导航】
- 了解篆书的基本特征；
- 掌握篆书的书写要求；
- 学会临写一种篆书碑帖。

篆书是中国汉字成熟的最初阶段，是甲骨文、金文、石鼓文、小篆等古体字的总称，分为大篆、小篆两种形式，主要出现于商、周、秦等朝代。学习篆书，有利于了解中国汉字文化的起源与形成特征。通过篆书技法的练习，更能强化书法线条表现的质感与力度。

第一节 了解篆书及识篆

学习篆书，要从识篆、了解篆书的构成特征开始。

一、学习篆体要求与识篆

1. 汉字繁体字与异体字的认识与使用

汉字的繁体字和异体字虽然在我们日常的工作和学习中已经不再使用，但是在学习传统文化尤其是学习篆隶、草书书法及篆刻中，认识并且了解一定量的繁体字和异体字仍然是很有必要的。

学习篆、隶、草书体，首先应该熟悉汉字的繁体写法。认识繁体字的捷径，就是依据《简化汉字总表》反其道而学习，先认，后写，按类记忆，如图11-1所示。

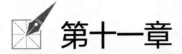

图11-1

学认繁体字，主要是从深入学习书法的角度提出的要求。这一要求与我国现行使用简化汉字的文字政策并不矛盾。因为对于中国传统书法而言，离开了繁体字，就无从谈起继承和学习。我们的祖先就是从使用繁体字那个时代，把汉字文化传下来的，学习书法就必须从古人所创造的那些艺术作品中去借鉴。当然，在日常生活中交际应用时，还是应该写规范的简化字，但书法艺术中的篆、隶、草三体，只能以繁体的字形来练，否则就不伦不类，不能称其为书法艺术了。这是汉字书法艺术与现代汉字文化的合理冲撞，是不以人的意志为转移的客观存在。

2. 学习篆书，要会使用工具书

学习小篆，要懂得使用有关的工具书，汉代许慎的《说文解字》可以说是一本必备的工具书。而由《说文解字》衍生出来的《说文解字注》，即清代段玉裁注《说文》，更有助于书法爱好者理解文字的意义、掌握文字的字体结构和正确地运用文字。这是小篆书法入门不可缺少的工具书。

二、篆体的基本特征

1. 因形立意

大篆的象形字很多，表现方法很多，大都属于因形立意，如马、羊、象等字；甲骨文字的部首形状及位置是很散乱的；到了秦代统一文字后的小篆，文字经过整理才比较趋于统一，但还保留着很多因形立意的象形文字。

2. 体正势圆

小篆形体要平要正，横画必平、竖画必直，是严谨而又工整的书体形式。小篆从结构到运笔都是以圆为主，字的外轮廓，由于字的中心十字线拉长，如"中"(中)"思"(思)会形成很自然的椭圆形。

小篆的字势，凡方折处都是弧形线，在刻印用的缪篆和秦诏版上也有部分方形体势，但细细观察，仍多是方中有圆，与隶字体势的以方为主，大不相同。

3. 左不见撇，右不见捺

篆字是我国一种古老的书体，不像楷体字有很多不同的变化，其基本组字的方法，由点、直、弧三者组合，笔画粗细一致，起止都要藏锋，向左撇出的地方并不用撇，向右用捺的地方也不出捺，一概是曲笔弧线结字，如"立"(立)。

第二节　篆书基本技法

根据汉字的发展过程与书写风格不同，通常把甲骨文、金文、石鼓文等汉字的发展形态都称之为大篆，把秦朝统一时所用的官方字体形态称为小篆。

初学篆书者可以从小篆开始，在掌握小篆书写技法的基础上，再针对具体的书法法帖，在临摹时注意其不同的笔法变化。本教材限于篇幅，仅以小篆为例对篆书进行讲述。

一、篆书的基本笔画及笔法

篆书书写的总体原则是婉转而通畅。篆书的用笔特点，自始至终是中锋和藏锋。所谓中锋，就是要求笔锋始终在线条的中心；所谓藏锋，就是起笔时逆锋着纸，收笔时回锋提出。

篆书有多种风格，如玉箸篆、铁线篆，其基本笔画主要有"直画"和"弧画"两种。

1. 直画

小篆中的直画包括横画、竖画，其形态直如玉箸，用笔藏头护尾，不露锋芒，圆润中又内含筋力。

运笔方法一般可概括为三个阶段：逆入——提笔中含——空收。逆入，即逆锋而入，欲右先左，欲下先上，将锋藏于笔端内部；提笔中含，即在逆后旋即转锋行笔。行笔过程中，中锋行笔，笔力含在画中；空收，即在线条收笔时略停笔，提笔在空中回锋收笔。

篆书横画的写法：欲右先左，笔锋先由起笔处自右向左，至前端处下按，然后折笔向右，注意保持中锋行笔，至结束处或回锋收笔，或轻按一下平出，如图 11-2 所示。

图11-2

竖画的写法也是一样，与横画相比只是方向不同而已。起笔欲下先上，逆锋入纸，然后折笔向下，中锋行笔。收笔时或回锋，或稍按即收，如图 11-3 所示。

图11-3

2. 弧画

小篆的弧画除左右弧以外，还有几种变形而来的弧画：上弧、下弧和复合弧。弧画的起笔，也是逆锋起笔，只是中途做弧形运行，同时大臂带动小臂，小臂带动手腕，随弧旋管，最后末端做回锋收笔。

1) 左右外弧

左右外弧在小篆中比较常见，两弧在字中分列两边，呈轴对称之状，两弧组合上收下放，笔势走向开张挺拔，如图11-4所示。

图11-4

2) 上弧

注意对称，两弧在中间处衔接，衔接处要写得自然，不留痕迹，如图11-5所示。

图11-5

3) 下弧

下弧要先写左半弧，后写右半弧，写右弧时要注意和左弧的对应，线条要一气呵成，不要迟疑缓慢，否则线条会柔弱而缺乏力度，如图11-6所示。

图11-6

训练要求

- 充分利用手腕和手指的转动，保持中锋行笔；
- 注意笔毫着纸的深浅保持一致，不宜忽粗忽细，注意在直角转弯处可先稍提笔，避免转弯处线条肿大；
- 保持适当的速度，不宜迟缓，使线条柔弱而缺乏力感，不宜匆忙，致线条飘忽流滑；
- 每一个弧形要一气呵成，但如果转折后下面还有弧形，可在转折处略加停顿后，再接上一笔；
- 对于圆圈形的笔画要分左右弧进行书写。

二、篆书的书写笔顺

合理的笔顺是写好篆书的关键,也有利于安排篆字的结构。篆书的笔顺和楷书相比,有相同之处,比如也基本遵循先横后竖、自上到下、自左到右的书写顺序,但亦有诸多不同之处。小篆结构略同图案,左右、上下力求均匀,横平竖直,转折圆转,左不见撇,右不见捺。笔画连接处要不露痕迹。各笔画间的距离要均匀,圆环的方向要有法度。因此用写楷书的笔顺来书写篆书往往不行,初学者必须根据篆书本身的特点借鉴前人的书写习惯,并在大量的临习实践中,逐渐摸索,总结小篆的笔顺规律。掌握了篆书的书写特征,就能把握好篆书的结体安排。篆书的基本书写规律有以下几条。

1. 先写中间后写左右

对称均衡是篆字结构的主要特征,对于那些有中心竖线的篆字,要先书写中间部分的笔画,再从左至右依次书写两边笔画,做到左右对称,均衡合理,如图 11-7 所示。

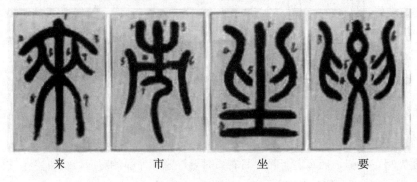

来　　　　市　　　　坐　　　　要

图11-7

对于有中心长弧线的篆字,要先写中间长弧线,再依左右次序书写两边笔画,如图 11-8 所示。

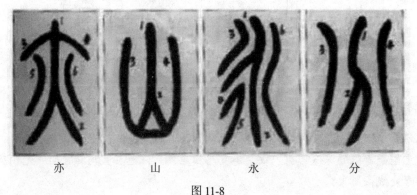

亦　　　　山　　　　永　　　　分

图 11-8

2. 先写外面后写里面

控制篆字形状与大小的关系,也是写好篆书的关键。对于含有字框的篆字,其外形掌握要难一些,要先书写外框笔画,然后再书写框内的笔画,如图 11-9 所示。

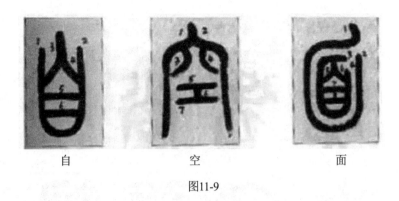

自　　　　　空　　　　　面

图11-9

3. 先写主笔再写副笔

主笔书写的好坏，对篆字的结体安排有很大影响。因此对于含有主笔曲形弧线的篆字，要先写主笔画，再依次书写其他副笔画，如图 11-10 所示。

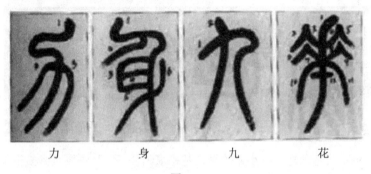

力　　　　身　　　　九　　　　花

图11-10

4. 先写副笔后写主笔

有些篆字，虽有主笔画，但同样有一些副笔画同主笔画共同支撑字的结构，这时需要先写副笔画，再写主笔画，如图 11-11 所示。

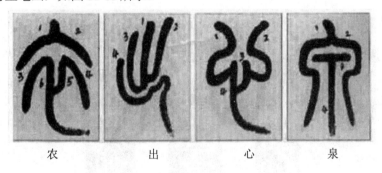

农　　　　出　　　　心　　　　泉

图11-11

当然，书无定法，当练到一定程度，有时为了顺手，只要做到结构安排合理有序，笔顺也可应变处理，如图 11-12 所示。

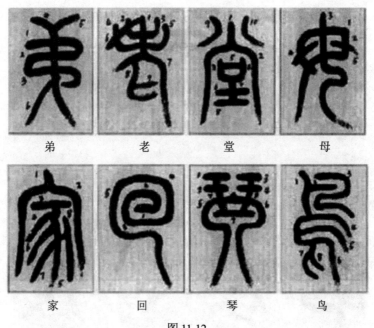

图 11-12

三、篆书的结体特征

1. 横平竖直

平正是小篆的重要特色之一。小篆的平正是指横画要平、竖画要直。横平竖直,确定了小篆字体的骨架。在此基础上,其他弧画才能左盘右转,如图 11-13 所示。

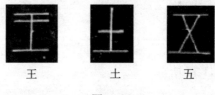

图11-13

2. 左右对称

小篆中有许多字是左右对称,或基本对称的。写这类字,既要保持其左右两半的对称,也不能写得机械呆板,如图 11-14 所示。

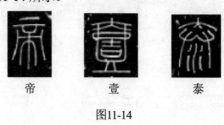

图11-14

3. 疏密得当

小篆的笔画，要写得紧凑而不松散，但所谓紧凑是从对比中产生的，没有松也就显不出紧。一般来说，小篆中下部有"脚"的字最多，这类字上部要写得紧一些，以适当拉长下部的"脚"；而有一部分底部是横画的字，下半部就不能写得太松，要把重心稍下移一些，这样字就显得稳当。如"既""也"二字，腿部则长一些；而"莫"字，重心则偏低一些，如图11-15所示。

图11-15

4. 参差错落

小篆如果一味讲究平正、对称，没有参差错落的变化，就容易呆板，缺乏生气。一种参差表现在笔画的长短上，如"相"字，左偏旁"木"，上面两弧短，下面两弧长；另一种参差表现在布白的疏密上，如"始"字上紧下松，疏处可走马，密处不透风；"斯"字左宽右窄，却显得紧凑有序，配置得体，如图11-16所示。

图11-16

5. 字取纵势

小篆形体修长，呈长方形，如"称""袭""而"等字，长与宽之比约为3∶2，接近数学上的黄金分割比，整个字形富有美感，如图11-17所示。

图11-17

四、篆书临写帖本介绍

小篆临习可以以《峄山碑》《袁安碑》《袁敞碑》作为临习法帖。

《峄山碑》是秦始皇二十八年(公元前219年)东巡时李斯所刻，是秦刻石中最早的一块，内

容是歌颂秦始皇统一天下，废分封、立郡县的功绩。峄山又名东山，与泰山南北对峙，孟子所称"孔子登东山而小鲁，登泰山而小天下"的东山即指峄山。不过，原石已不在了，相传魏武帝曹操登山时令人推倒。

《峄山碑》字形方圆，笔画均匀，为小篆正宗。张怀瓘说："画如铁石，字若飞动，作楷隶之祖，为不易之法。"

《峄山碑》字迹清晰，所存字数又多，遒劲圆润，堪称是玉箸篆典型，历来被奉为学习小篆的范本。以《峄山碑》入手可学习到最标准、最严格也最难写的小篆写法。受过此训练以后，再去书写汉篆、唐篆以及清人的篆书就会从容得多。故《峄山碑》对于学习篆书有着极其特殊的意义，体现着篆书的书写功力。而且，《峄山碑》代表了最纯粹的中锋笔法，如果我们掌握理解了中锋的笔法，不但对学习篆书有益，而且对学习其他字体也有极大的帮助。学写篆书虽然实用价值不如楷书、行书乃至隶书，但是，写好篆书，明显具有以下几方面的意义：第一，写篆书要求笔笔中锋，所以写篆书有利于提高用笔的基本功，可促进其他书体；第二，写篆书有利于学习者了解汉字演变源流；第三，写篆书可以塑造端庄、古朴、厚重的气质；第四，对于准备学习篆刻的人来说，写篆书更是一条不可缺少的必经之路。所以，尽管对篆书技法的介绍在本书中所占比重不大，但我们仍希望有条件者能够认真加以学习。

五、篆书名家名帖学习与欣赏

1. 金文《散氏盘》

2. 石鼓文

3. 秦·李斯《峄山碑》

4. 东汉《袁安碑》

5. 唐·李阳冰《三坟记碑》

6. 清·邓石如篆书书屏

7. 清·赵之谦篆书

8. 清·杨沂孙篆书屏

9. 清·吴大澂篆书

第三节　拓展知识与思考练习

【课外拓展知识】

了解篆书的发展与代表书家。

【思考练习】

篆书的时代影响。

【作业练习】

强化线条训练、结构掌握。

第十二章

隶书学习与训练

【本章学习导航】
- 了解隶书的基本特征；
- 掌握隶书的书写要求；
- 学会临写一种汉代隶书碑帖。

隶书又称佐书、八分书，因其体势多取横势，波磔向左右两边舒展开来，犹如八字分散而得名。隶书从篆书演变而来，其用笔特征与篆书有诸多相同之处，但结体纵扁横阔，用笔方圆兼备，表现更加丰富。

第一节 隶书概述

卫恒《四体书势》说："隶书者，篆之捷也。"许慎《说文解字》说："是时秦烧灭经书，涤除旧典……官狱职务日繁，初有隶书，以趣约易，而古文由此绝矣。"由于隶书"变篆之曲笔而为直笔，变篆之圆形为方形"，并且做到了删繁就简，所以实际上隶书是篆书的简写。

一、演变过程

关于隶书的名称，南朝虞龢在《论书表》中说："隶书者，始皇时使下杜人程邈附于小篆所作也。世人以邈徒隶，即谓之隶书。"此外，关于隶书书体出现的说法还有很多，如西晋卫恒《四体书势》中有："或曰下杜人程邈为衙吏，得罪始皇，幽系云阳十年，从狱中改大篆，少者增益，多者损减，方者使圆，圆者使方。奏之始皇，始皇善之，出为御史，使定书，或曰邈所定乃隶字也……"南朝羊欣《采古来能书人名》中说："秦狱吏程邈，善大篆。得罪始皇，因于云阳狱，增减大篆体，去其繁复，始皇善之，出为御史，名书曰隶书。"所以，后人便认为隶书是程邈所创。

毫无疑问，隶书产生于战国时代，班固在《汉书·艺文志》中记载："(秦)是时始造隶书矣，起于官狱多事，苟趋省易，施之于徒隶也。"因此早期隶书又称为秦隶(或称古隶)，是由篆书圆转婉通的笔画演变成为方折的笔画，字形由修长变为扁方，上下收紧，左右舒展，运笔由缓慢

变为短速，从而显示出生动活泼、风格多样的气息，给书写者带来很大的方便。隶书跟篆书相比，是一次伟大的革命。以后产生的草书、行书、楷书，均源于隶书。对此，许慎《说文解字·序》说得好："初有隶书，以趋约易，而古文由此绝矣。"人们以"隶变"来肯定其在文学和书法学中的地位。裘锡圭《文字学概要》中更是把隶、草、行、楷合称为"隶楷阶段的汉字"。潘伯鹰《中国书法简论》说："就中国文字和书法的发展看，隶书是一大变化阶段。甚至说今日乃至将来的一段时期全是隶书的时代也不为过。"

隶书兴盛于汉，所以一般统称隶书为汉隶，特点是用笔技巧更为丰富，讲究点画的俯仰呼应、笔势的提按顿挫、笔画的一波三折和蚕头燕尾及结构的重浊轻清、参差错落。西汉时期体势上多变圆为方，笔画更为简化；东汉末年，隶书进入强盛繁荣的时期，风格多样且法度完备，用笔方圆兼备，结体奇丽多姿，或雄强、或隽秀、或潇洒、或飘逸、或朴茂、或严谨，如群星灿烂，达到了艺术的高峰。《乙瑛碑》《石门颂》《礼器碑》《孔庙碑》《华山碑》《韩仁铭》《曹全碑》《张迁碑》等东汉碑刻，就是隶书成熟和典范的标志。

隶书推荐碑帖：汉碑如《乙瑛碑》《张迁碑》《曹全碑》《石门颂》《华山庙碑》《史晨碑》《礼器碑》《西狭颂》，汉简如《居延汉简》《武威汉简》；清隶如郑簠、金农、邓石如、伊秉绶、何绍基等大家作品。

二、主要碑帖风格和书法地位

两汉隶书碑帖丰盛，其中铭刻《礼器碑》《乙瑛碑》《史晨碑》被清人推崇为汉碑"三杰"，由于均与祭孔有关，现皆存于孔庙碑林。《乙瑛碑》全称《孔庙置守庙百石卒史碑》，桓帝永兴元年(153年)立，碑文表彰了鲁国前宰相乙瑛及有关人员的功绩。《礼器碑》全称《鲁相韩敕造孔庙礼器碑》，桓帝永寿二年(156年)韩敕立，又称《韩敕碑》。此碑四面皆有刻字，包括建碑出资者的姓名、官职和金额。《史晨碑》全称《鲁相史晨奏祀孔子庙碑》，灵帝建宁二年(169年)刻，为记录史晨祭祀孔庙而立。碑阴也刻文，故又称《史晨前后碑》。此三碑，书体端庄，笔笔精致，十分典雅，又各有特色，王澍《虚舟题跋》认为，三碑足以冠盖所有的汉隶，对《礼器碑》更是推崇备至，"此碑极富变化，极超妙，又极自然，此隶中之圣也""自有分隶以来，莫有超妙如此碑者""此碑书有五节，体凡八变，碑文矜练以全力赴之，故力出字外，无美不备"云云，故有人尊此碑为汉隶第一。

此外，汉碑刻《曹全碑》《张迁碑》历来被认为是汉隶中圆笔、方笔的代表作，均为功德碑。《曹全碑》全称《郃阳令曹全纪功碑》，记载了东汉末年郃阳令曹全镇压黄巾起义的事件，群僚王敞等人为曹全记功颂德，于灵帝中平二年(185年)刻立，现存西安碑林。碑额不存，碑文完好。书风秀逸圆转，结体严整而又有纵敛跌宕之势，转折处圆中寓折，故秀丽而圆健。此碑刻工细腻，石料为上品，入刀处不露刀锋，使笔画的书写感得到再现。《张迁碑》有篆额"汉故谷城长荡阴令张君表颂"，现存山东泰安市岱庙。此碑由张迁旧僚和乡绅于灵帝中平三年(186年)刻立，当时张迁已由谷城(东阿)徙往河南荡阴县，碑阴刻立碑发起人姓名、职务和出资数。体势方正，厚劲古拙，点画苍劲方折，结构往往有上下左右的不均之态，显得别有一番奇趣。笔者曾数次到实地细观过此碑和《曹全碑》，两碑的石料和刻工明显不同。《张迁碑》的石料较

硬较粗，奏刀较重，用深刻法，刻痕底部是两刀所刻的尖凹状，点画边缘时见奏刀时的崩痕，刀锋隐约可见。所以，《张迁碑》雄强方折的风格，是刀、笔"合作"的结果。类似《曹全碑》风格的有《孔宙碑》(墓碑)，类似《张迁碑》风格的有《鲜于璜碑》。

《封龙山颂》和《祀三公山碑》(篆书)、《三公山碑》《无极山碑》《白石神君碑》，合称"元氏五碑"，均为河北省元氏县祭祀山神而刻立。《封龙山颂》也称《封龙山碑》，首行有题"元氏封龙山之颂"。碑刻立于桓帝延熹七年(164年)，书风古朴豪放，结体宽博方正，点画瘦硬佼劲，虽是碑刻，却兼有摩崖书刻的雄肆之气，清人杨守敬《平碑记》赞曰："汉隶气魄之大，无逾于此。"

有些著名的碑刻已毁佚，仅传拓本，如《西岳华山庙碑》(桓帝延熹八年刻)，传有长垣(河北)本、关中(陕西)本、四明(浙江)本三种拓本，曾都在端方手上。另有一种顺德(河北)本，其中缺字最少的长垣本于1929年流入日本，书风与《史晨前后碑》相近。又如刻于灵帝建宁三年(170年)六月的《夏承碑》墓碑，宋元祐时在河北永年县治河时出土，完好无损。明初再次于治河时出土，损三十余字，嘉靖年间毁于地震。今传丁氏念圣楼所藏拓本，称海内宋拓孤本。其书体点画丰腴，结体雄阔，清人王澍《虚舟题跋补原》评曰："然汉人浑朴沉劲之气，于斯雕刻已尽……"

三、近现代时期的隶书

隶书和篆书的复兴，既是清朝书法繁荣的有机组成部分，又给近现代书家全面提高书体艺术修养提供了丰富的营养和可贵的启迪。隶书艺术的发展已由"应该怎样写"的审美提问，转变为"可以这样写"的审美自信，取法汉碑仅是途径而不是目的。表现突出的有以下大家。

吴昌硕、齐白石是近代著名的画家、篆刻家和书法家。吴昌硕的书法以大篆著称，偶见其隶书，气格也非凡，笔力老辣。齐白石的隶书笔墨酣畅淋漓，厚实凝重而又寓藏圆转轻灵。他们的隶书在点画形象上各有不同，但均以苍劲老辣的金石气给人以审美感受。

邓散木(又名钝铁)、钱瘦铁的隶书也富有金石气。二人世称"二铁"，以篆刻家名世，诸书体皆能。邓散木的隶书，时能写得工整平稳圆转润朗，时能显得纵横流宕不拘一格。钱瘦铁的隶书，信手自运，点画恣肆狂放，暗参融合了崖刻隶书和西北汉简隶书。

与上述风格明显不同的是王福厂、马公愚的隶书，他们以工整平稳笔笔精致见长，显示了严谨的学者风范。

长期居住在南京的胡小石、高二适、林散之三位书法家，他们的书法主要表现在楷行、行草书体上，但均有相当的隶书功底。胡小石早年曾在李瑞清家任家庭教师，得到李瑞清的亲授，将北碑楷法融入行书，渐减抖擞用笔，在清劲中体现金石气。他的隶书，追慕何绍基的化境，从《张迁碑》入手，转写《礼器碑》《乙瑛碑》，但拒绝接受《史晨碑》《熹平石经》，恶其过于平整匀称，似如阁体。他还认为书艺关键在"八分"，楷书的撇捺也是"八分"书势的余韵，并主张最好临摹隶书墨迹。1914年初见《流沙坠简》影印本，即揣摩对临，终身未已。他大概是较早取法汉简的一位书法家，在他的书法集中刊有"临汉简"之书。晚年隶书，遒劲有北碑之底力，奇丽有汉简之流变，变化无方，再加上他有诗人、学者的修养，令其书法韵味丰盈无

穷。高二适书法以行草见长，又有章草笔法，曾著有《新定急就章及考证》，与林散之的行草书体异曲同工，又均兼诗人，互有酬唱。二人的隶书富有书卷气。如果说胡小石的隶书是笔方势圆的话，那么此二人的隶书则是笔圆势方。

在现代书家中，还有两位书法家的隶书是应另眼相看的，那就是来楚生和陆维钊。来楚生的隶书也明显参融了汉简笔法，并调和了汉碑精丽茂密的特征，写出了新气象。陆维钊的隶书是一种独创的新体，介于篆、隶之间，把篆法结体参入隶书体势之中，形成似篆亦隶的形象特征，仍自称为隶书。但沙孟海称之为"蜾扁"，源自钟鼎。他另有一些尽属隶体的书法，运笔似刀，狠辣果断，在渴笔中见丰润。

第二节　隶书的基本技法

隶书由篆书演变而来，化圆转为方折，变弧形为直线。因此在篆书圆笔的基础上产生了方笔及方圆兼顾，笔画也由篆书的一画变成了点、横、竖、撇、捺、波、折、钩等。

隶书的笔画有诸多特点，最明显的特征是波画中的"蚕头燕尾"与"雁不双飞"。

一、隶书的基本笔画

1. 点

隶书的点，落笔与收笔取上下之势。起笔要求藏锋逆入，出锋的方向根据各点的不同形态而变化，要因势而异。它是其他笔画的浓缩。有正点、横点、竖点、侧点、捺点、横挑点、上对点、下分点、左两点、右两点以及三点的呼应、四点的开合、多点的参差，如图12-1所示。

具体用笔要求有以下几点。

(1) 逆锋落笔上行。

(2) 转笔回锋向右下。

(3) 顿笔向左下出锋。

图12-1

2. 横

横画是隶书中最基本的笔画，从篆书中继承而来，藏头裹尾、平中寓曲。要写得充实稳健、果断利落、粗细均匀。起笔做到藏锋逆入，收笔时忌顿头；圆笔用转法调整笔锋，方笔以折法调

整笔锋；中锋提按，宜稳实；回锋收笔，须自然，如图 12-2 所示。

具体用笔要求有以下几点。

(1) 将笔逆锋向左行。
(2) 笔锋回折向右。
(3) 笔锋沿中线提按往右行。
(4) 稍微停顿后轻提向左回收。

图12-2

横画分圆笔(如《曹全碑》)和方笔(如《张迁碑》)两种。在不同碑帖的字中，又呈现出直横(如图 12-3 所示《礼器碑》中的凸横字例)、弧横(如图 12-4 所示《史晨碑》中的凹横字例)、并列横(如图 12-5 所示《张迁碑》中的并列横字例和图 12-6 所示《礼器碑》中的并列横字例)等类型。并列横是指在一个字中，有多个横画并列。要注意写得大小、粗细和形态要各有变化。

图12-3

图12-4

图12-5

图12-6

3. 竖

竖画写法与横画基本相同，要求从头到尾笔力均稳，除横写的要求外，收笔时切忌写成楷书的垂露。自然收起，或略顿笔收锋，如图 12-7 所示。

具体用笔要求有以下几点。

(1) 笔锋向上逆行。

(2) 笔锋回折向下，圆笔用使转法，方笔用折切法。

(3) 中锋微提按往下运行。

(4) 笔锋略顿后自然向上收锋。

图12-7

4. 撇

撇画有短撇、长撇两类。短撇分顺写和逆写；长撇的收笔有钩、圆、尖、方等不同的形状。做到藏锋逆入，中锋向左略快行笔，收笔根据笔画末端要求，稍微停顿或向上出锋，或回锋收笔，或自然上提，视各字不同的结体和笔画而应用，如图 12-8 所示。

具体用笔要求有以下几点。

(1) 逆锋向上。

(2) 稍停后向左下折锋。

(3) 中锋向左下略快运笔。

(4) 稍停驻后轻提，回锋收笔。

图12-8

5. 捺

钩捺亦称磔，或叫雁尾，是显示隶书主要特点的笔画。捺画分平捺和斜捺两种。落笔藏锋逆入，中锋向右斜下行，铺开笔毫向右缓提，出锋如何视结构而定。锋芒要求稳重有力度，并逐步达到尾端，如图12-9所示。

具体用笔要求有以下几点。

(1) 逆锋向左上。
(2) 略顿转笔向右下运行。
(3) 中锋渐行渐按。
(4) 重按缓慢向右提捺出，以全身之力送到锋尖，气贯尾端。

图12-9

6. 钩

钩画亦是显示隶书笔法特点的笔画之一，有左钩、右钩两大类，分斜钩、折钩、横钩、竖钩等。隶书的钩较特别，不像楷、行书的钩上挑和短小，而是写得较长平，转而无挑。右钩则用捺代之。钩的变化较多，视各字的结构变化而应用，如图12-10所示。

具体用笔要求有以下几点。

(1) 逆锋落笔。
(2) 微停即转笔向下。
(3) 中锋提按运笔。
(4) 边行边按边转笔向左，边行边提迅速出锋，或回锋收笔。

图12-10

7. 波

波画是隶书的主要特征，起笔较重，以达到出锋饱满有力的效果，收笔下按后向右提笔，形成蚕头燕尾，一波三折，波画要写出抑扬俯仰之势，给人以特殊的美感，如图12-11所示。

具体用笔要求有以下几点。

(1) 逆锋向左下顿挫。
(2) 稍停即向右转笔，蓄劲藏锋，形似蚕头。
(3) 中锋向右边行边提，行至中间，笔画渐细，过中间时，要边行边按，使笔画渐粗。
(4) 略停随即向下按笔，要毫展劲足，运力至尾端。

图12-11

波画在不同字中，形态与运笔方式不尽相同。据其形态，波画可分为长波画和短波画。长波画又有平波、弧波及细腰波之分，如图12-12、图12-13和图12-14所示《曹全碑》中字例。

图12-12　　　　　　　　　　　　图12-13

图12-14

在不同的字中，波画的变化形式丰富，如起笔上有圆、有方、有曲头的变化，在行笔上有平、有弧、有取斜势的变化，在收笔时有平收(如年、臣)、有飞扬(如尔)、有锐(如土)、有钝(如早)、有挑(如君)、有收敛(如有)的不同，如图12-15所示。

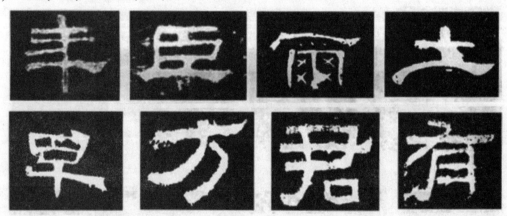

图12-15

8. 折

折画是横画和竖画的组合写法。折角处的写法是横画写到转折处提笔换锋往下行笔。折的写法有许多变化，要根据各字结构造型的需要来灵活运用，如图12-16所示。

具体用笔要求有以下几点。

(1) 逆锋向左。

(2) 稍停顿即转笔向右运行。

(3) 笔锋沿中线提按往右行。

(4) 至转折处提笔换锋往下运笔。

(5) 中锋提按往下行。

(6) 将笔轻提向上回锋。

图12-16

9. 挑笔

隶书中挑画较短，且形态单一，其变化主要在粗、细、平、斜、弧、直。笔法为起笔逆入，略顿后折锋向右上，用力由重渐轻，行笔不宜快，收笔敛锋提起，要有险劲之势，如图 12-17 所示字例和图 12-18 所示《张迁碑》中字例。

图12-17

图12-18

二、隶书的结字和章法

1. 汉隶的结构特点

(1) 因字立形，富于变化。隶书多取横势，波磔左右伸张，成扁方之状，但并非字字扁方，要根据字形及笔画排列甚至章法的情况来具体结字。《张迁碑》以方取胜，它的大多数字形也都以方为主，但也有长形的如"亭"字、《礼器碑》的"骨"字、《石门颂》的"争"字，都是字形高立，顺其自然。

(2) 形断意连，左右呼应。隶书书写时看似各个笔画独立，实则彼此之间呼应有序，左右结构有敛有放，和谐自然，如"公""小""八"等字。

(3) 对称平衡，稳中寓奇。隶书由篆书而来，其结字相对平正、均衡，横平竖直，布白均

匀，表现出一种静态美感。篆书、隶书、楷书都属静态书体，但仔细分析，隶书的静态与篆、楷不同，往往静中更有动，稳中寓奇，稳中寓动，在变化中求得均衡。这一特点楷、篆也有，只是隶书更富此趣，如《张迁碑》的"徒"字，左部的一竖写成垂直的未必不可，但原字的一竖同样达到了平衡的目的，这种均衡是动态的。《礼器碑》的"槃"字，重心平稳大方，细细分析，上面的"白"字与下面的"木"字并排在同一中心线上，上偏左、下偏右，"木"字的竖作了一点曲线表示，再加之长横画波磔的巧妙平衡，使得整个字有了生机活力。《石门颂》的"楗"字，除最后一笔外，其余笔画皆平正稳健；恰恰又是最后一笔，将字平实呆板之处破掉，捺的起画开始还有点平直，后笔锋略转直下，造成险势。这种不平之平的平衡在书法的结字中应用极广，也是书体结字的重要法则之一。

(4) 点画避让，参差错落。隶书的揖让穿插不如行草、楷书丰富，但高低错落、左右参差却广泛应用。这是由于隶书横平竖直，容易写得平实呆板，而将点画之间、部首之间布置得参差错落，能使字活泼多变，如左右结构的"孙"字，左右两边形成强烈对比，"咏"字口部的上提，"议"字从左至右渐渐由扁而长，可见隶书是在参差变化中达到相对的平衡。这里还有一个规律，左右结构的字，空间的空白处在上下，而上下结构的字，空间的空白处在左右。

(5) 上紧下松，上密下疏。隶书呈扁方形，上下占的空间较少，这一特点促使点画安排必须紧凑，并尽量上紧下松、上密下疏，尤其横画多的字更是如此，这样在视觉上更符合隶书左右舒展的效果，同时也能感觉到上下均衡，无下坠之感，字显得精神。

隶书艺术性较强，风格多样，结构特点也不可一概论定，应将上述主要技法特征与范本的风格特点结合起来学习，活学活用。

2. 汉隶的章法

汉碑的章法从简书章法而来，竹简为条形，简书讲横势，因而将简的左右空间占完，故字距突出。迁移至碑石，则形成了字距大于行距的章法，字格方形或略呈长方形。基于以上这些特点，隶书书写的章法多为行距均匀的直线平均式，形成一条横向的空白和横向的字。空白因字形的长短参差而形成纵向起伏的节奏感，有极强的形式美感。

我们还可以将汉碑的章法做以下更细的分类。

(1) 纵横等距，略呈方形。《衡方碑》《张迁碑》《西狭颂》等碑的章法，四面较收敛，波挑伸展有限，多有方格感觉，每格一字，字心横竖相承，排列整齐，较有规则。这类风格，方格横竖一致，字距行距明显，整齐统一。

(2) 纵行横列，字距大于行距。这类章法，感觉字是排在横竖距离相当的方格中，但由于所写隶书风格是左右伸展、上下收敛，因此自然形成字距小而行距大。写这类章法，字形不宜过大，以免左右波挑相犯。这是隶书的主要章法，竖行宽舒，横行因字形而有起伏变化，形式感强，如《曹全碑》《史晨碑》《礼器碑》《孔宙碑》《朝侯小子残碑》等。

(3) 纵有行，横无列。这类风格字距、行距可宽可窄，较为随意，如汉简、书砖、摩崖石刻、碑阴、造像等处较多见。汉碑中在保持行距字距有序的情况下，也有局部章法"破格"的，如《石门颂》的"命"字，一竖相当长。

📖 **训练要求**

- 熟悉碑帖的用笔特征与书写风格;
- 充分结合读帖、临帖(对临、背临)过程进行。

三、隶书名家名帖学习与欣赏

1. 曹全碑

2. 张迁碑

3. 史晨碑

4. 礼器碑

5. 衡方碑

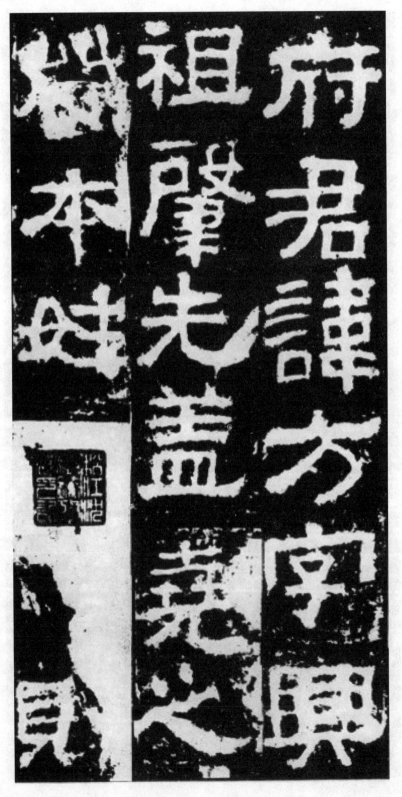

6. 西狭颂

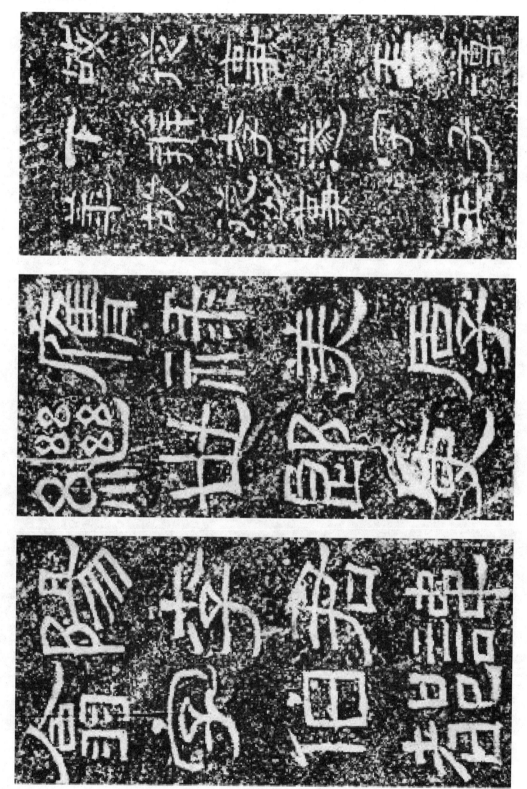

7. 石门颂

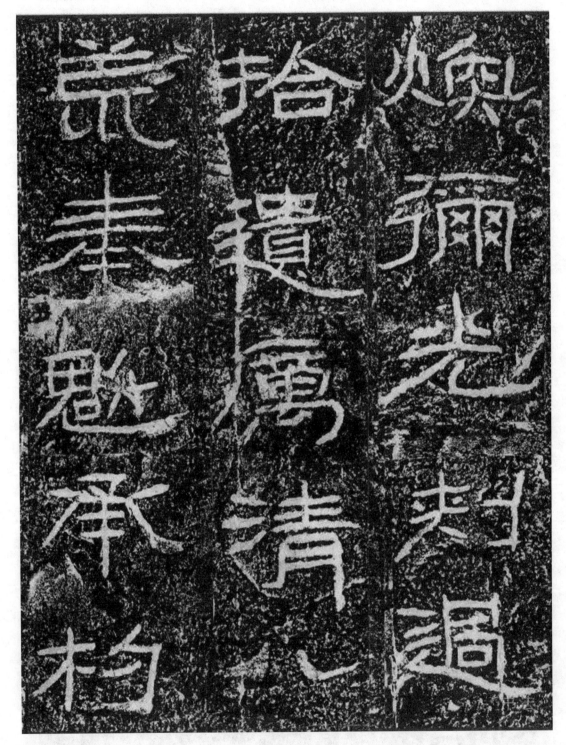

第三节 拓展知识与思考练习

【课外拓展知识】

了解隶书的发展与代表书家。

【思考练习】

隶书笔锋的运用与笔法特征。

【作业练习】

选择一种适合自己的碑帖，不断强化隶书线条与结构训练。

第十三章

行草书学习与训练

【本章学习导航】
- 了解行书与草书的技法特征；
- 掌握行草书的书写要求；
- 掌握临写行草书名帖的方法。

行、草书是中国书法由静态走向动态的结果，极大地增强了书法线条的丰富表现性。学习行、草书，必须了解行、草书的表现特点，并通过对古代经典名帖的临习，加强多变笔法的练习，逐渐达到良好的书写效果。

第一节 行 书

行书是在楷书的基础上发展起来的，是介于楷书、草书之间的一种字体。张怀瓘《书断》中说："(行书)即正书之变体，务从简易，相间流行，故称之为行书。"相传为后汉人刘德昇所创。《书断》又言："行书者，乃后汉颍川刘德昇所造，即正书之小讹，务从简易，故谓之行书。"由此而知："行书"是"正书"转变而成的字体，并因其形变而得名。王僧虔《古来能书人名》云："钟繇书有三体：一曰铭石之书，最妙者也；二曰章程书，传秘书，教小学者也；三曰行押书，相闻者也。河东卫凯子，采张芝法，以凯法参，更为草稿。草稿是相闻书也。"由此而知，行书亦称为行押书，起初由画行签押发展而来。

一、行书的基本特征

相对于楷书端庄、规范的体态，行书的基本特征简要概括如下。
(1) 减省笔画，改变形态。
(2) 笔势流畅，行气自然。
(3) 用笔方圆兼施，灵活、多变。
(4) 牵丝连带，虚实相生，笔断意连。
(5) 结体多变，体态多。

(6) 欹侧取势，险中求稳。

二、行书书写笔法

元代赵孟頫曾言："盖结字因时相传，用笔千古不易。"用笔的快慢、提按、使转以及中锋、侧锋等笔法的使用会表现出不同的线条形态。体会用笔之法，是我们学习书法的第一步。

我们以行书《圣教序》为例，简要分析一下基本的技法，如图13-1所示。

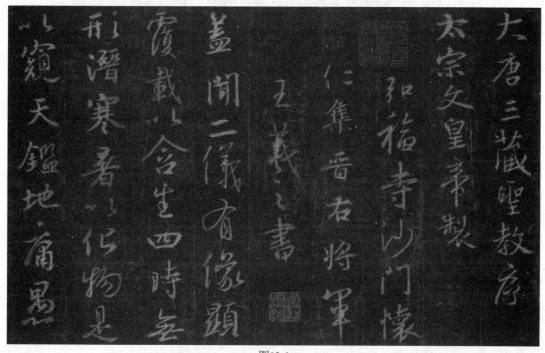

图13-1

《圣教序》由弘福寺沙门怀仁从唐内府所藏王羲之书迹及民间王字遗墨中集字，历时二十余年，于咸亨三年(672年)刻成此碑，全称为《大唐三藏圣教序》。碑高九尺四寸六分，宽四尺二寸四分，今已断裂。现存于西安碑林。由于怀仁对书学的深厚造诣和严谨态度，致使此碑点画气势、起落转侧，纤微克肖，充分体现了王书的特点与韵味，达到了位置天然、章法秩理、平和简静的境界。因此《圣教序》也是初学行书者的不二选择。

1. 点画

行书的点画不是单独存在的，需要和下一笔画形成连带与呼应关系，在书写过程中也不是一个简单动作就能完成的，需要几个动作连贯而成，所以在书写时不仅要注意点画的运笔动作要领，还要留心点画与其他笔画之间的连带处理关系。

1) 斜点

书写时，露锋起笔，向右下渐行渐按，稍停顿后快速向左上或左下提起收笔，与下一笔呼应，如图13-2所示。

图13-2

2) 提点

书写时，右斜方向露锋起笔切顿重按，按稳稍停后折笔向右斜上迅速提起，顺势带出下一笔画，如图 13-3 所示。

图13-3

3) 相向点

书写时，露锋起笔左点向左下、右点向右下重按，笔断意连，笔意左右呼应，右点收笔或顿住或者向左下撇出，如图 13-4 所示。

图13-4

4) 连点

多点书写时，注意笔画形态、运笔方向、大小偏正的变化，同时表现点画之间连带的合理性，如图 13-5 所示。

图 13-5

2. 横画

行书的横画书写多以露锋斜向切入,并从左下至右上行笔,笔杆略向行笔方向倾斜,行至结尾处稍驻笔,然后回锋向下带出下一笔。

1) 短横

书写时,露锋起笔或者方起笔,向右上行进至末端顿笔、收笔或挑起承接下笔,如图 13-6 所示。

图 13-6

2) 长横

与短横相似,书写时,尖起笔或者方起笔,行进至末端顿笔、收笔或挑起承接下笔。注意长横的书写应与整体协调,切不可失衡,如图 13-7 所示。

图 13-7

3) 连横

字中有多个横画时,常以连横形式出现,但要注意适当变化,体现长短不同,方向各异,如图 13-8 所示。

图13-8

3. 竖画

行书竖画的写法相对变化较小，但也因其位置不同或与其他笔画的衔接关系不同而表现不同，常显现在起笔与收笔处的连带处。

1) 长竖

书写时，笔锋斜切，行笔形成方角，向下行进至末端，根据不同例字，露锋(如"举")、藏锋(如"帝")、收笔或停顿出钩(如"珠")，如图13-9所示。

图13-9

2) 短竖

书写时，凌空取势入纸，露锋起笔或方起笔，向下行至末端收笔或挑起顺势承接下笔，如图13-10所示。

图13-10

3) 连竖

若字中有两个或两个以上竖画并列出现,要前后呼应,高低不平,错落有致,如图 13-11 所示。

图13-11

4. 撇画

行书撇画的写法变化较大,主要体现在笔画末尾处的用笔:一是如楷书写法,笔锋送出;二是行至末端,稍驻笔然后回锋收笔;三是至末端回锋收笔时向斜上提起,顺带出下一笔画。如图 13-12 所示。

图13-12

当字中出现两个或两个以上的撇画时,注意连带呼应,收缩有致,如图 13-13 所示。

图13-13

5. 捺画

1) 斜捺

在《圣教序》中部分斜捺依然如同楷书一样捺画平出，如图 13-14 所示。

图13-14

2) 平捺

写法基本类似于楷书写法，如图 13-15 所示。

图13-15

3) 反捺

反捺是行、草书中常见的捺画写法。书写时，露锋落笔，向右下渐行渐按，稍停顿后向左上或右下收笔，如图 13-16 所示。

图13-16

6. 折画

1) 方折

书写时，行笔至转折处，提笔、顿笔，侧锋重带，这里应特别注意笔锋的调整，如图 13-17 所示。

图13-17

2) 圆折

圆折的写法较简单，关键是手腕要圆转灵活，像画圆弧一样，要中锋运笔，靠手腕的转动边画弧边调整中锋，如图 13-18 所示。

图13-18

三、行书的结体要求

(1) 大小相兼。每个字大小不同，存在一个字的笔与笔相连，字与字之间的连带、呼应。

(2) 收放结合。一般是线条短的为收，线条长的为放；回锋为收，侧锋为放；多数是左收右放，上收下放，但也可以互相转换。

(3) 疏密得体。一般是上密下疏，左密右疏，内密外疏。

(4) 开合向背。所谓开，是指字的笔画有向外拓展的趋势；所谓合，是指字的笔画呈向内聚拢的趋势。开合又称"向背"，背者为开，向者为合。

四、行书名家名帖学习与欣赏

1. 东晋·王羲之《兰亭序》

2. 宋·苏轼《寒食帖》

3. 唐·颜真卿《祭侄文稿》

4. 宋·米芾《蜀素帖》局部

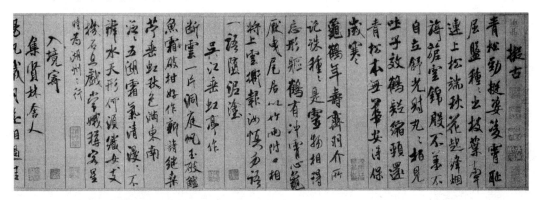

5. 元·赵孟頫《窃禄帖》

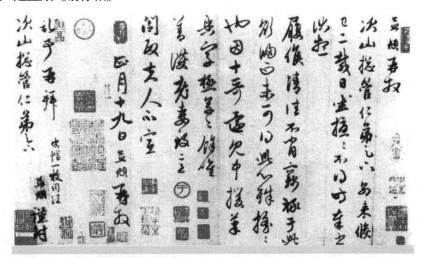

6. 明·董其昌《题跋米芾蜀素帖卷》

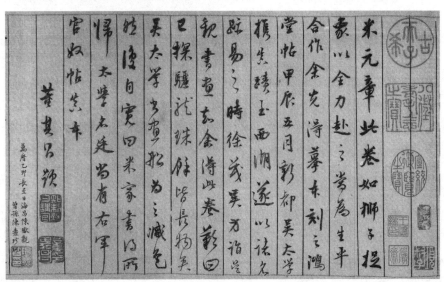

练习

临摹《圣教序》并相互交流学习心得。

第二节 草 书

草书最初起于章草，后发展成为今草、狂草。草书的特点是结构减省、笔画连绵。草书形成于汉代，是为了书写简便在隶书基础上演变出来的。

一、草书概述

草书起于西汉，盛于东汉，因其草稿之书体，且通用于奏章而得名章草。初有西汉黄门令史游所创《急就章》草法，后有张芝、崔瑗、皇象、钟繇、卫夫人、王羲之、索靖等人所创章法。历代对章草的名称有不同的解说。汉末以来有说章草因《急就章》的章字得名的，也最为无稽。有以章帝爱好草书或曾令用草书作奏章，甚至说章帝创造草书的，也都属臆测。有认为章法之章与章程书、章楷的"章"同义，这符合早期草书略存八分笔意，字与字不相牵连，笔画省变有章法可循的事实，近人多信此说。章草的主要特征是：在结体上省变隶书原体，在笔意上又保留了隶书的波磔，形态纵狂奔逸、奇瑰多姿，相对于隶书而言更能表现性情，抒发胸臆。留世的主要章草法帖有：张芝的《秋凉平善帖》、皇象的《急就章》、索靖的《月仪帖》、宋克的《急就章》等。

今草即一般所说的草书，相传是东汉张芝所创。张怀瓘曾说："然伯英学崔、杜之法，温故知新，因而变之，以成今草，转精其妙。字之体势，一笔而成，偶有不连，而血脉不断，及其连者，气候通而隔行，唯王子敬明其深指，故行首之字，往往继前行之末，世称一笔书者，起自张伯英，即此也。"从传世的表、帖和出土的汉简、汉砖看，汉末以"八分书"为正体字的同时，已经出现了近似真书的写法。草书也随之变异。略晚于张芝的草书家崔瑗作《草书势》，对草书有"状似连珠，绝而不离""绝笔收势，馀綖纠结""头没尾垂""机微要妙，临时从宜"的描述，可见汉末的草书笔势流畅，已不拘于章法。书体演变没有截然的划分，今草脱去了章草中保留的隶书形迹，并在章草和楷书的基础上加快行笔，增加圆环勾连而成。张怀瓘《书断》中说："章草之书，字字区别，张芝变为今草，加其流速，拔茅连茹，上下牵连，或借上字之终而为下字之始，奇形离合，数意兼包。"这正是章草与今草不同体势和运笔的概括。今草的主要书帖有：王羲之的《十七帖》、智永的《草书千字文》、孙过庭的《书谱》、怀素的《小草千字文》等。

狂草亦称大草，创始于唐朝，由张旭在张芝、王献之"一笔草"的基础上进行恣情抒发，从而写出的一种张狂放纵的草书新体。因此历代认为张旭是狂草的开山祖师，故称其为"草圣"。后由僧人怀素继其衣钵并发扬光大。狂草比今草更加简便快速，且笔势更加连绵回绕，活泼飞舞，奔腾放纵，大有驰骋不羁，一泻千里之势，如唐朝张旭的《千文断碑》《古诗四贴》，怀素的《自叙帖》《食鱼帖》等。后代狂草书家不多，相对较为突出的有宋代的黄山谷，明代的祝枝山、徐

青藤，清代的傅青主、王铎等人。狂草书体笔意奔放，体势连绵，一如野马驰骋奔放，无拘无束。古人谓其形体"或敛束而相抱，或婆娑而四垂，或攒翥而整齐，或上下而参差，或阴岭而高举，或落择而自披"。真是"众巧而百态，无尽不奇"。书者可借其抒发奔放激越之情，或寄以驰骋纵横之志，或托以闲散郁结之怀。但由于其省笔多，形体与楷、行二体相差太大，故较难辨认。

二、草书的笔法和结体要求

为了便于书写，经过漫长的约定俗成的过程，尤其是在篆书向隶书转化时期，民间流行的草字的数量逐渐增多，写法逐渐统一，终于产生了具有法度的草书。

草书的草法自章草起就基本形成了，约定俗成的草法既具有法度的规范性，又具有很大的灵活性，其基本内容包括以下三个方面：草书是笔画省略，结构简便的书体；草书是以点画作为基本符号来代替偏旁和字的某个部分，是最具符号化特征的书体；草书的笔画之间、字与字之间相互连带呼应，是便于快捷书写和便于表达书者情感的书体。

1. 草书点画用笔

草书笔法多变，线条流畅开阔，笔画之间呼应连带非常紧密，因此不易按照平常习惯去分类，现以孙过庭的《书谱》为例进行点画用笔分析。

1) 点

草书中的点形态多变，有的是字体本身就具有的点，有的却是在书写中其他笔画的变化。有长点、短点、圆点、方点、连续点、呼应点等。

图 13-19 所示字中皆有一点属于同一类点的写法。书写时，露锋起笔，斜向直入，向行笔方向轻顿，不做过多停留，然后有弹性地提起笔。

图13-19

图 13-20 所示三个字中皆有两个点相互呼应。书写时，顺起上笔，露锋起笔，顿笔写左点，稍停然后折笔向右斜上快速提起，牵丝连带绕转到右点处，向右斜下用力切顿，按稳后再向左折回侧锋挑出，向下一笔方向行进。

图13-20

图 13-21 所示三个字中，上部皆有起手两点。书写时，露锋向下切顿，经绕转后向右斜上提笔，再绕转顺势向右下顿笔，再经使转向左下出锋，带出下一笔画。

图13-21

图 13-22 所示三个字中也都有两点，类似于上述"晋""末""观"中两点的写法，所不同的是右点提笔方向不同，这三个字中的右点是蓄势后向上提带，为写出竖画作铺垫。

图13-22

图 13-23 所示三个字中的点都比较多，在书写时需要注意彼此之间的呼应与连带关系，比如"必"字中，三点虽然断开，但笔断意连，相互呼应一致；在后两个字中，多点形成横向排列关系，所以在书写时应注意连续性，也要注意用笔的提按控制，同时要有节奏的变化。

图13-23

2) 横

草书横画在不同的位置时，根据所需会有不同的表现形式。在书写上有孤立的，有上下左右相连的，有平常的横画形态，也有变化成其他点画形态的。

图 13-24 所示四个字中的横画基本遵循平时常见的横画写法，体态舒展，整体平正。书写时，露锋切顿或横向直入，行笔过程略从向下向上顶，中间为突起状，收笔时轻按缓收，或回锋折转，连带下笔。

图 13-25 所示三个字中的横画相对短小厚重，类似于点的写法。书写时，逆锋起笔后顺势向右斜下切下顿笔，然后横向折回以侧锋写横点，同时力向上顶，再提锋收笔。

图13-24

图13-25

图 13-26 所示四个字中皆有中间横画与上下笔画连带，因此在书写上起笔用笔应顺应上笔画之势露锋直入，结束时回锋折笔带出下笔，整个笔画体态上一般会有绕转的用笔过程。

图13-26

3) 竖

草书中竖的写法相对变化不是很大，一般在字中表现，或独立上下伸展，或与左右笔画连带。

图 13-27 所示四个字中的竖画整体相对独立，起笔为露锋直入向下铺毫，竖画相对舒展，收笔处略停然后回锋收笔。

图13-27

图 13-28 所示四个字中的竖画起笔独立，收笔处多和下笔画之间有牵丝连带关系。书写时，起笔向右斜下用力切顿，然后侧锋转为中锋向下行笔，收笔时再提起接连下笔。

图13-28

4) 撇

草书中撇的写法多变,根据书写需要,有长撇与短撇、独立与牵连的区别。

图 13-29 所示三个字中的撇画的写法相对独立,尤其是起笔处独立,没有和前面的笔画有明显连带关系,所以一般为用笔中节奏变化。书写时,起笔向右下重笔切顿,然后由侧锋转为中锋向左斜下撇出,最后笔锋送出。

图13-29

图 13-30 所示三个字的撇画都与前一笔画有连带关系,即使有断开但也是明显的笔断意连。所以起笔处为顺应前一笔画的笔势,向右斜下切顿时或重按绕转,然后向左斜下撇出,最后笔锋送出,或引出下笔。

图13-30

5) 捺

草书中捺画的写法多以反捺形式出现,常与前笔连带呼应,一般是顺应前笔露锋起笔,渐行渐按,末端逐渐提起收笔,或回锋收笔引带下笔,如图 13-31 所示。

图13-31

6) 钩

汉字中钩画虽然有很多种类,但草书中钩画一般不独立书写呈现,多与下一笔画连带书写,所以多数钩画要与其他笔画共同用笔,如图 13-32 所示。

图13-32

2. 草书结构特征

1) 动态平衡

草书字不能写得四平八稳,要打破平衡,让字的某一部分欹侧,另一部分则要通过处理,使整体上达到一个新的平衡,以增强草书的动态姿势。

2) 呼应顾盼

呼应是指笔势前后的承接关系,顾盼是指一个字的某一部分之间的朝楫迎让。也就是不要顾及偏向压制一部分或者另一部分,要和平共处。

3) 欹侧取势

草书在结构上可以大胆地取侧势、险势,力求观赏的艺术性效果。追求动的感势很要紧。

4) 参差错落

左右结构的字要有意伸缩,一放一敛,打破均衡的死板局面,使字变得参差错落、奇趣横生。

5) 疏密对比

"疏可走马,密不透风",在行、草书中的空间布局更是如此。但一定要注意,笔法熟练,用笔得当,要"极贵自然",不要刻意强求做作。

6) 上下开合

开与合用于左右结构的字,所以开合与欹侧是有联系的。通过开合可以使字呈现趣味性。

7) 迎让穿插

如果字的一部分较宽,另一部分要以笔画适当穿插其中,使得两部分组合在一起,以朝楫迎让、为不侵占对方的和谐状态。

8) 简洁洗练

草书可化多为少,删繁就简,结构要变化,简洁洗练,减少书写强度。

9) 变化多姿

艺术最忌讳雷同模仿,要讲究变化。同一笔画要有轻重长短、曲折、俯仰之变化。同一偏旁部首重复时,笔画要各具姿态,这样才能显示出艺术效果。

10) 收敛有度

收即把笔画缩短或者变细,放则反之。这与"呼应顾盼""迎让穿插"都有着密切的联系。要举一反三,灵活应用。目的主要是形成对比、差异的效果。

三、草书临写与学习

姜夔曾说过:"大凡学草书,先当取法张芝、皇象、索靖章草等,则结体平正,下笔有源。然后仿王右军,申之以变化,鼓之以奇崛。"学习草书要有一定的正体基础,因为草出于正(篆、隶)书,同时草书兼各书体的美学素质。草书从字法到笔法结构都有严格的要求,只有由浅入深、由易到难、由平正入险绝,循序渐进,并经过长期的字法和技法训练,才能真正掌握和学好这门艺术。如果学习今草、主攻大草,应从小草做起,可先习王羲之《十七帖》、智永或怀素《千字文》、孙过庭《书谱》。因为各种风格的大草均以小草为基础,有了一定的小草基础就可选择符合自己审美观念的大草作品作为自己的临习范本。由于草书的意多于法,载情性特强,因此习草还要注意字外功夫。因为书写者往往在瞬间挥洒中下意识地将自己的审美、修养、情绪表现出来,所谓"书如其人",此时表现得最为充分,故习草更应提高艺术修养。为此有以下几点建议。

(1) 以 1:1 或略大一点的规格进行临习,这样便于在校帖对照中找差距,及时改正,不重犯错误。

(2) 对工具笔、墨、纸张要考究,以达到原帖效果为标准。笔以硬毫或兼毫为宜,纸可用元书纸或半生不熟的宣纸等。

(3) 认真学习有关此帖艺术特色的介绍文章和资料等,使自己对此帖用笔、结字、章法、情趣等技术和艺术特点有一个深刻的了解和把握。

(4) 察之尚精,拟之贵似。细节是艺术的生命,在对每一个细节(如用笔的起、行、收等)进行分析研究的过程中,要善于发现别人所没有发现的东西,并收于自己的笔下。

临写草书在技法上需要注意以下三点。

(1) 分清点画与相连处的牵丝关系。一般来说,点画为实,牵丝为虚,同时做到牵丝自然,虚实恰到好处。切忌矫揉造作,满纸游丝,扭捏庸俗,使人生厌。

(2) 用笔上要以使转为主,方笔为辅,用笔灵活巧妙。正如孙过庭所言:"草以点画为情性,使转为形质。草乖使转,不能成字。"姜夔所说:"转折者,方圆之法,真多用折,草多用转。……然而真以转后遒,草以折而后劲,不可不知也。"在圆转之中,并有顿、挫之机,使方笔之隐然若现,尽得圆劲秀折之妙。

(3) 草书行动变化以势为主,要做到俯仰向背,起止缓急。字的俯仰向背、轻重缓急,用笔的横斜曲折、钩球盘旋,都要根据势来变化。用笔藏露结合,笔势缓急有度,起止承转节奏分明。否则,"不识向背,不知起止,不悟转换,随意用笔,任笔赋形,失误颠错。"最终就会导致学书失败。

《书谱》字数多,成草轨迹鲜明,易于循其法绳,初学者可临摹之。另外,其内容广博宏富,涉及中国书学各个重要方面,且见解精辟独到,揭示出了书法艺术的本质及许多重要规律,从而成为我国古代书法理论史上一部具有里程碑性质的著述,标志着中国书学的发展进入了一个崭新的、辉煌的阶段。临习《书谱》,不仅可学习草书,还能更好地把握其对书法艺术"表情"本质的揭示与阐发,认识书法艺术的根本追求何在、书法艺术的本质究竟是什么等问题。

临习《书谱》,应将俊逸潇洒、峻拔钢断的用笔,纵横畅达、遒婉坚劲的笔势表现出来,

特别是表现在用笔上的中侧并用、提按分明、顿挫有度所产生的质感和节奏的"蛀虫效果"。而且，应集中精力认认真真地去临写，暂不必求数量，以准确精到为标准，可以选择有代表性、自认为精彩的几个字或几行字，从笔形笔势、字型字势等分析透、理解深，并能用自己的笔将所认识到的风格特征惟妙惟肖地表现出来。这样举一反三，触类旁通，扩大量的积累，直至全帖精熟，能随便择文书写，便可得原帖之八九，至此肯定会在书艺上有较大提高。此时不要担心个性不强，只要有了这个根基，就会有目的地选择其他经典，久而久之必可使自己的作品既深具传统意趣，又较为明显地表现出自己的个性来。《书谱》上手后再临习《十七帖》，此帖通篇务求便捷，几无赘笔臃画，洗练明洁，其他或以后诸家大草、狂草不过都是在此基础上的纵横发挥。

若有志于大草，还要涉猎篆、隶、楷，打下一定的正书基础，由浅入深，由易到难，由平正入险绝，循序渐进。在此基础上再临怀素《自叙帖》及黄庭坚《太白忆旧游诗》。怀素草书奔放至极而不失绳规，黄庭坚的草书增益"点"法。有了这些基础再涉猎各家，就能为以后的创作打下坚实的基础。

四、草书名家名帖欣赏

1. 三国·吴·皇象《急就章》

2. 汉·张芝《冠军贴》

3. 唐·孙过庭《书谱》

4. 明·文徵明《草书诗卷》

5. 清·王铎《草书诗卷》

6. 东晋·王羲之《十七帖》

7. 唐·张旭《古诗四帖》

8. 唐·怀素《自叙帖》

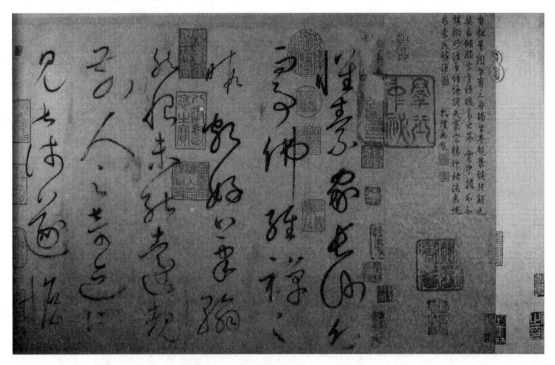

9. 宋·黄庭坚《李白忆旧游诗卷》

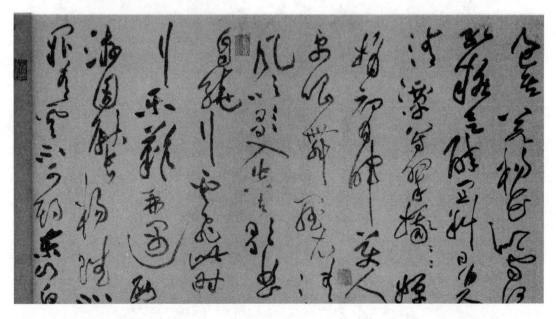

10. 宋·米芾《论草书帖》

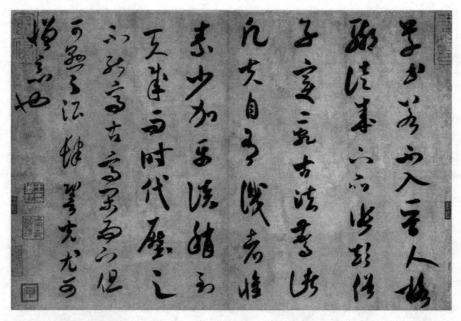

11. 元·鲜于枢《石鼓歌》

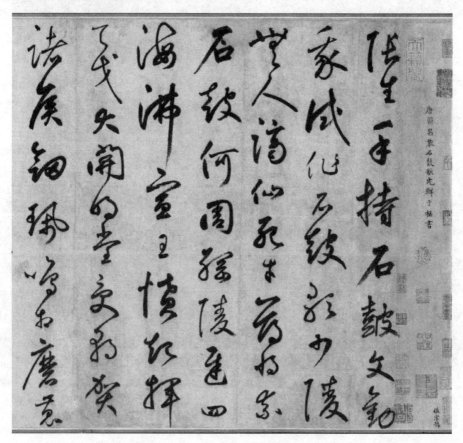

12. 明·徐渭《白燕诗卷》

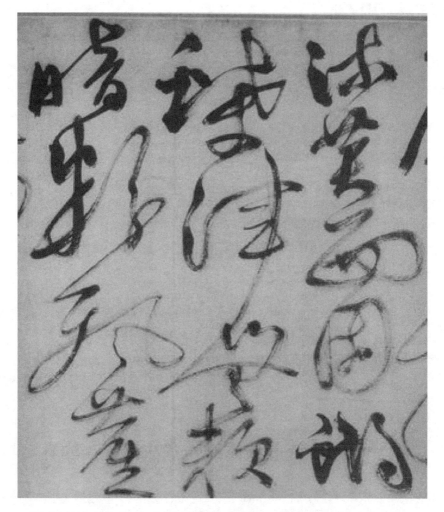

第三节　拓展知识与思考练习

【课外拓展知识】
了解行、草书的发展过程与代表书家。

【思考练习】
对比临习王羲之《十七帖》，找出其和《书谱》笔法的异同。

【作业练习】
(1) 选择《圣教序》中的字进行临摹。
(2) 查找《书谱》中相同偏旁的字，仔细观察其笔画特点并临摹。

第十四章

书法作品章法学习

【本章学习导航】
- 了解中国传统书法作品的章法情况；
- 熟悉书法作品章法的安排与要求；
- 学会进行简单的书法作品创作。

章法，是指书法作品的谋篇布局和内容款式，即为古人所言"经营位置"，包括作品当中的一点一画、结字、行气、布白、节奏变化、落款钤印甚至装裱设计。

章法布局是对整幅作品一种艺术上的分排布势，是书法家进行美感抒发的一种手段和形式，因此在设计安排上不能雷同和千篇一律，所谓"异态新姿杂笔端，行间妙理合为难"就是这个道理。

第一节　传统书法作品的章法体式与内容

书法作品的章法体式是指书者书写作品时需要遵循的规格样式，包括文字内容的书写与分布、落款的书写与分布、章法布局的设计安排、印章的钤盖，都有一定的要求。此外，不同的书写幅式也有不同的格式要求。尤其是在注重视觉审美的今天，书法作品的章法体式更有丰富多彩的表现形式。

一、常见体式

对于一篇作品来说，无论如何设计，正文都是作品的主体部分，是书写者应该重点认真考虑的，体式安排应该以正文为主。一般来说，正文的字体要大于落款的字体，正文书体要比落款书体古雅；在篇幅上，正文所占篇幅较大，居于主要位置，落款所占篇幅要少，居于从属位置；在书写顺序上，遵循从上到下、从左到右的次序。按传统要求，首行不空格、不空行，各字段落语句之间不加句读。

常见体式表现一般有以下三种情况。

1. 有行有列：纵有行，横有列

这种体式布局纵横排列有序，行列整齐，给人一种匀称协调的艺术感受。一般适用于书写规整的小篆、隶书和楷书。在具体设计上，中楷、大楷可以打方格，小楷格子可以稍扁，隶书格子长一点。但是这种布局把每个字局限在相同的格子里，会受到一定的限制。所以在写每个字的时候尽量要有大小、长短、宽窄、倚正、疏密的变化，并在笔势上注意收尾的连接以及上下的照应，这样才能避免刻板。

2. 有行无列：纵有行，横无列

这种排列形式，行距相等，但每行字的数量不等，既有行路的条理性，又有一定的自由度。一般比较适合在流走奔放、错落有致的行、草书中运用，以便处理字形的大小轻重对比，具有左右错落呼应的效果。由于有行无列，所以特别强调字与字之间行气的关系，同时又要兼顾到左右之间和整幅字的疏密及墨韵的变化。

3. 无行无列：纵无行，横无列

此类章法纵横不分，完全摆脱了形式上的束缚，因此具有更大的灵活性和伸缩性。这种形式多见于金文和狂草书，书者往往笔随情走，尽情发挥，字形的大小、墨色浓淡的变化，气势自如，给人一种酣畅淋漓、脉络贯通的强烈视觉冲击。但由于这种体式书写难度较大，一般初学者不宜轻易使用。

二、章法要点

在书法创作中，经营好章法体式，需要做到以下几点。

1. 主宾之位

书法作品章法布局当先从主体内容着手，先定主位，宾位需要围绕主体处理，或藏或露，或即或离。宾位对主位的衬托，如众星捧月一般，显得主体形象愈加突出、完美，从而使作品空间丰富，层次充实。

2. 均变之稳

一幅书法作品无论如何变化，平衡是作品的根本，平衡方能体现出端庄持重的视觉美感。书法章法中，先须求变，而后求均；先须求奇，而后求稳。同时，"正局须求奇，奇局终须正"。大局平正的，要求得局部的奇险，才正而多变；立势奇险的，要求得局部的端正，才险而复安。

3. 节奏变化

如同音乐，一幅好的书法作品要有丰富的节奏变化，要通过书写过程中的提按顿挫、疏密聚散、大小曲直、圆缺参差以及墨色的干湿浓淡变化，体现出抑扬顿挫的韵律之美。

4. 开合呼应

作书如行文，谋篇之始，就要做到人物、情节、环境交叉得当，相互交映，而后揽纲收目，渐次归结，情节都有所结果，人物皆得归宿，文章方为圆满，此乃开合之道。书法章法之始，先铺张文字内容，占据作品空间，展现立意内容，然后逐渐充实层次，修正其形象，从而使作品神完意足，开合相映。因此，开合是作品的变化，呼应则是作品的凝聚。

5. 自然平和

书法创作为人的主观活动，思接千载，视通万里，运斤郢匠，出入绳矩，作品的经营位置不囿自然。但是作品章法布局无论如何千变万化，切忌有刻意、雕琢之态。意出有我，形铸在天。一切布置皆要显现天然本性，意态要自然平和，不可因奇求奇，强扭硬掐，繁雕缛琢。

6. 留白之美

布白是章法布局中非常重要的因素，包世臣在《艺舟双楫》中说："疏处可以走马，密处不使透风，常计白当黑，奇趣乃出。"章法布白之妙，就在"计白当黑"。黑中有白，白中有黑，黑白相映。此外，还要追求布白变化，做到疏密、斜正、方圆、曲直。

第二节 章法应用

章法，是书法艺术形式美的重要组成部分。一般有小章法和大章法之说。所谓"小章法"，指一字之中的点画布置，即结体，也指一字与数字之间的布置关系，或称行气；"大章法"则指整幅作品中字、行间的布置，即所谓"分行布白"。现在一般人说的章法，就是整幅作品的"布白"，通常指大章法。

一、章法应用体现

章法使点画之间顾盼呼应，字字之间随势而安，行行之间递相映带，整幅作品神完气畅，精妙和谐。一幅好的书法作品，更应该通过章法布局来体现出：

(1) 整体章法下娴熟的笔墨技巧所体现出来的线条美感与墨色变化。
(2) 精心的章法布局中所蕴含的字形结构变化和整体的美感。
(3) 丰富的章法设计所展示的韵律与节奏变化。

这三者彼此相辅相成，关系着一幅书法作品的基调、情趣和意境。我们经常可以看到这样的情况，有些字如果单独来看，还过得去。但由于通篇的设计安排不当，字字之间不协调，甚至臃肿散乱，漫不成章，完全缺乏美感。还有一些作品，虽然书写者对每一个字都是苦费心力，令其处处符合规矩，这样一来，每个字看来颇有美感，但字字排布却状如算子，整幅作品显得满纸呆相，也使人兴趣索然。这些都与作品通篇整体上的布局和空间构造是分不开的。

二、如何着手布局

再好的书法作品也是单字与笔画构成的，所谓"集画成字，集字成行，集行成幅"。"布白"是研究字体结构组织的方法。布白分布，白是空白。留白太多，字就稀疏散漫，太少则拥挤促迫，均则平板失势。如何因势布局，就要看书者布白的技巧了。它应该遵循五个基本原则。

1. 因纸定字，因字定纸

根据书写内容来选择纸张或根据纸张大小来选择内容，即看字或纸何者为先，纸大字小白压黑，有空旷凋零之感，纸小字大而多则拥挤充塞。好的作品在字与纸的关系上应黑白相映，虚实相生，疏密得当。

2. 格式适当

字数较多的横幅和立幅，不应四角齐平，而应实三虚一，即左下角多出几个字，其他三角可满而实，以虚实相生，黑白相同。左下角空字多少无定规，但篆、楷、隶等较为规整的字体最后一行不宜写一个字，否则太显孤单，所谓"单字不成行"。

3. 首字领篇

唐代孙过庭说："一点成一字之规，一字乃终篇之准。"首字有统领全篇的作用。一般来说，标准字体求匀称，而行书、草书首字应粗壮凝重，尾字也应厚重，以达到首尾呼应的效果。

4. 四边留白，行间透气

在纸上写一幅字，不能安排得顶天立地，拥塞不堪，应四边留白，宽窄适度，行间透气，不犯不离。在书写之前，可先将纸的四边折出，在框内安排书写内容，上留天，下留地，左右留边白，行间也要留出相应的空隙。

5. 行列有序，行气贯通

一行之首尾以及行与行之间的安排要疏密得当、虚实结合，字与字要上下承接、左顾右盼、相互奔逐、彼此照应、搭配得当。不刻板，不涣散，有一气呵成之势。有行有列适应于篆、隶、楷。如果布字歪斜，偏离中心线，就会产生左右摇摆失调的感觉。由于字体的关系，一般要求楷书行列相等，篆书行宽列窄，隶书行窄列宽。有行无列适用于行、草二体，但即使从表面上看起来无行无列，也应行气贯通、浑然天成，不宜故作参差错落、曲折蛇行，使全篇行气割裂。

三、不同作品章法范例

1. 竖幅式

竖幅式作品包括中堂、条幅、对联、条屏、小立轴等形式。

1) 中堂

中堂为竖长方形挂幅式，多用于传统居室堂屋正中悬挂，故得此名。中国旧式房屋楼板很

高，人们常在客厅(堂屋)中间墙壁上挂上一幅巨大的字画，称为中堂。中堂幅式宽度较大，一般适合书写大字作品。中堂多用整张宣纸进行书写，四尺全纸竖式所写的是标准中堂，另外，还有六尺以上的大中堂。中堂内容繁多，章法设计复杂，相对书写难度较大。图 14-1 所示为吴昌硕节临的《田车》作品。

2) 条幅

条幅为竖长条形竖挂幅式，采用纵式窄长状的章法样式，长宽比例较大，装裱成轴子后又称为立轴。条幅书写时最易贯气，在生活中应用最为广泛，可一个单挂，也可几个并列悬挂。以四尺纸论，竖式对开或三开、四开的都可以是条幅。一般称竖式对开为"条幅"，横开为"斗方"。图 14-2 所示为吴昌硕条幅作品《芦台秋望》。

图 14-1

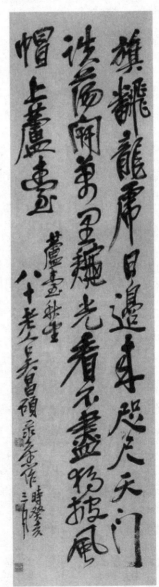

图 14-2

3) 对联

对联既是一种传统的文学体裁，又是一种书法家常写的作品形式。对联用纸如同条幅，分上下两联，居右者为上联，居左者为下联。文字不仅要字数相等，而且要词性相对、词义相对、平仄对仗。上联居右，称首联、出联；下联居左，称尾联、对联。书写时首联宜略靠左，尾联宜略靠右，以便上下落款。落双款时，上款题上联右侧，下款题下联左侧，上款勿太高，下款勿太低。对联中字数少的，可写成一行式。字数多的长联可分行书写，上联从右向左写，一行不够，可另起一行，首行字数要多于次行字数。行数多的，其他行字数一样，但末行字数要少。留出空白便于题款和钤印；下联的书写形式恰好与上联相对，由左向右书写，一行不够则另起一行或多行书写，末行留出与上联末行同样字数的空白，以便题款和钤印，书写时上联从右到左，下联从左到右，收尾居中，两联形成轴对称，因此这种对联书写形式又称为"龙门对"。图 14-3 所示为清代赵之谦书法对联。

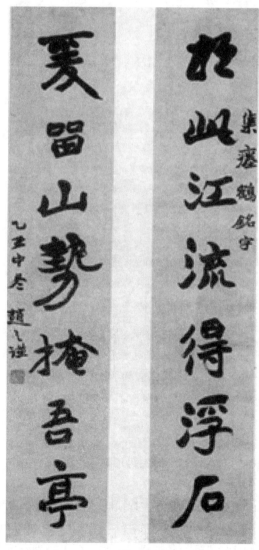

图14-3

4) 屏条

屏条又称为条屏，一般由多张条幅组合而成，并排挂在一起，是传统书法体式之一的章法样式。屏条的内容与书法形式要有一定关联性，或者把一个完整的诗文内容按条屏数等分书写，或者内容不同但意思相近的分开来写，既可自成格局，又可连成一幅，既可每幅加宽，也可最后加总识。但一般情况下，一篇诗文的条屏只能并挂在一起，不能分开张挂。屏条通常取四条以上的双数组合，如四条屏、六条屏、八条屏等，又称为"四扇屏""六扇屏""八扇屏"等。图 14-4 所示为吴昌硕书法屏条的"四条屏"作品。

图14-4

2. 横幅式

横幅式作品包括横幅、榜书、长卷、手卷等形式。

1) 横幅

横幅常指用整张宣纸或稍窄一点的宣纸进行横向多行书写的作品形式。横幅类书写较难，因其每行字较少，不宜得行气贯通之美。横幅中单字横排的，仍要从右向左来书写，只不过每行只有一个字。现在居室的客厅都适合悬挂横幅作品。图 14-5 所示为吴昌硕书法横幅作品。

图14-5

2) 榜书

榜书又称"提榜书",或称"擘窠大字",古曰"署书"。明代费瀛《大书长语》曰:"秦废古文,书存八体,其曰署者,以大字题署宫殿匾额也。汉高帝未央宫前殿成,命萧何题额……此署书之始也。"在书写时,单字从右至左横向排列,是横幅的一种特殊形式。招牌匾额多用此书,为园、廊、殿、亭、楼、台、院、室、居、斋、馆、阁等处题名所书,名山胜迹多有之,字大盈尺之豫丈,如玉林红石山石刻,气象神奇雄伟、瑰丽厚朴。有的或镌刻于城墙之上,或复制于木匾之上。图14-6 所示为吴昌硕书法榜书作品。

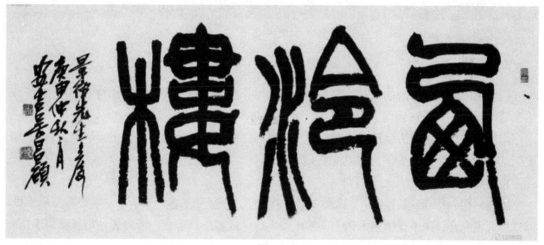

图14-6

3) 长卷

长卷也是横幅形式,但相对横向较长,最早是由秦汉"经卷"等演化而来。其内容可以是完整的一篇文章或一首诗词,也可以由多幅独立的字联结而成。其高度一般在 30~50cm,长度能超过20m,比如百米长卷等。横幅的延长可尽兴,不宜悬挂,多置案头观赏把玩。

4) 手卷

手卷是长卷的缩小幅式，横向较长，而高仅有尺余。传统文人多置于书房案边把玩，展观时，从右边向左边展开，在欣赏评析的同时，用手一边展开一边从右边卷起，所以称之为手卷。一般为精品之作。图14-7所示为文徵明大字行书手卷《自作律诗两首》。

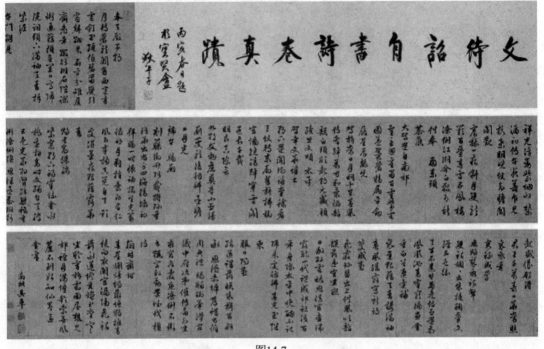

图14-7

3. 扇面类

扇子是古人扇风引凉的器具，而扇面用于写字作画，也是我国古代绘画特有的形式之一。往来应酬互赠扇子及在扇面上合作书画，是中国文人之间的一种雅事。

扇面书法，概括地讲就是书写在扇面上的书法。常见扇面分为团扇和折扇两种，所以写在上面的书法作品也称之为团扇作品和折扇作品。

1) 团扇

团扇又称为执扇，多为圆形。扇面书写比较复杂，一般随形就势。全部文字根据圆形安排，与外轮廓相配合。由于在横向上为上下窄，中间宽，成圆形辐射状，所以无法每行都写满，一般每列字数安排采用由两端到中间逐渐增多的方式，也可以采用环绕圆形进行弧形书写的方式。也有人书写团扇，先在圆形之中取其中间一部分方形面积进行书写，内容相对整齐，扇面外圆内方，对比十分强烈。现在还有人把扇面分成若干方形块面进行书写，整幅作品形成错落有致、疏密得当的艺术效果。图14-8所示为第三届全国书法扇面展团扇作品。

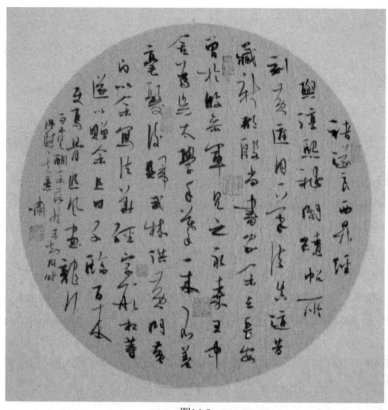

图14-8

2) 折扇

早期书画家主要使用圆形绢质的"纨扇",而明代"折扇"流行后,在纸面折扇上进行书画创作逐渐成为常见形式。因为折扇有明显的折痕形成的长条形,而且上宽下窄,所以书写时要依其折痕行路来写,每列字数或多或少,并且分为长短行间隔的形式,以求得字形大小与字外空间的和谐。如果每列只写一两字,则只需把字置于扇面顶端从右至左横向书写,不用进行长短行错落间隔。图14-9所示为文徵明折扇扇面作品,图14-10所示为第三届全国书法扇面展折扇作品。

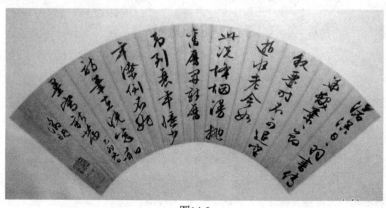

图14-9

图14-10

3) 其他扇面形式

除了上述团扇和折扇两种扇面形式,现在书法创作还会使用许多不同的扇面形状,比如芭蕉扇面、长椭圆扇面等。由于形状特殊,所以在内容的安排上也要随形就势,反复斟酌再进行书写,做到合理有序、美观大方。图14-11 和图 14-12 所示为第三届全国书法扇面展作品中的芭蕉扇面和长椭圆扇面。

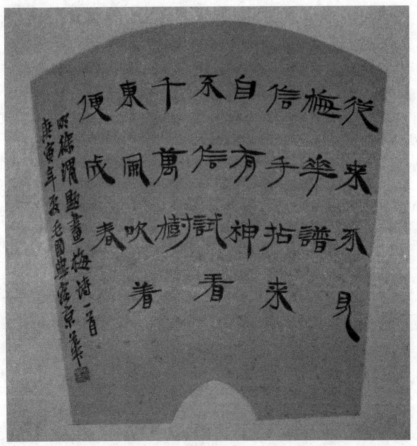

图14-11

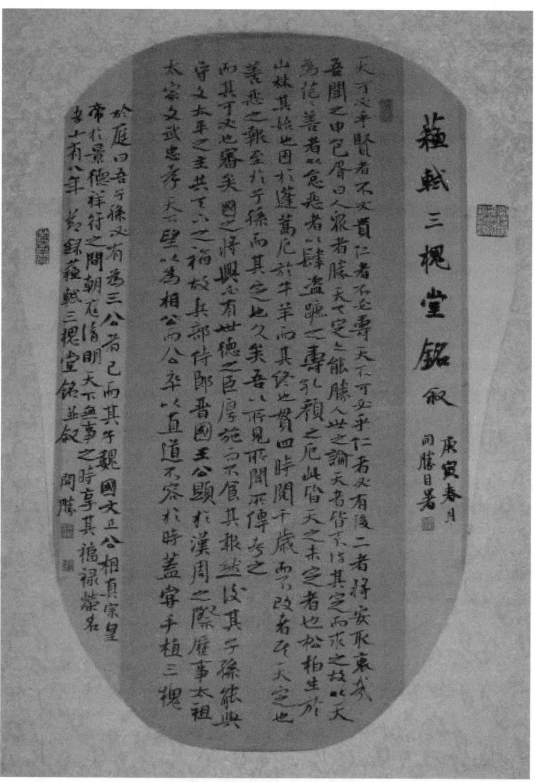

图14-12

4. 小幅作品类

1) 信札

信札又称尺牍、书信、函件、手札、手教等，一般为古人来往信件的总称。好的书信就是好的书法作品，如王羲之《丧乱帖》、王献之《鸭头丸帖》等历来都被视为书法珍品。现在也有人把手札作品进行重新拼接，或装裱成册页形式，或竖裱成条幅体式，或横裱成横幅体式。图14-13所示为吴昌硕书信作品。

图14-13

2) 斗方

斗方，常指形状为正方形或接近于方形的作品形式，多是一或二尺见方的书画作品。因尺幅如旧时斗口大小，故称作"斗方"。根据现在的房屋构成，现代使用书法作品装饰多用斗方作品形式，但已不再局限于斗口大小了。在内容上，既可以由几个类如榜书大字构成，如图14-14所示；也可以小字来书写并安排章法，如图14-15所示。

图14-14

图14-15

3) 册页

册页是将书画作品装裱成书本的一种作品样式,多为小幅的长方、扁方、方形之作,分单片册页、单片套装及连续折叠等种类。有先书写后装裱成册页的,也有先装裱成册页后书写的。其章法设计与条屏大致类似,可称为微型条屏卷本。图14-16所示为全国书法册页展作品(局部)。

图14-16

4) 小立轴

立轴是指立式单条的幅式,即条幅。小立轴是指长度够不上条幅尺度,宽度够不上中堂的立式书法作品体式。常见的有四尺横三开竖式、四尺横四开竖式等。图4-17和图4-18所示为吴胜景小立轴作品。

图14-17

图14-18

5) 异型

异型书法作品在生活中不常见，多与书写者的书写情趣有关。在应用中，因用途不同，或者书写的喜好不同，以及书写所用纸张、器物、材料的不同，其章法随形布排变化也呈现多样性，章法布局各异，故称其为异型作品。图14-19所示为以不规则石块为书写材料的书写体式，图14-20所示为在扇骨上书写的体式。

图14-19

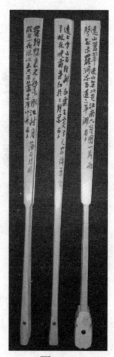

图14-20

第三节　书法作品款识学习

一、书法落款

"款识"，在古代又称"铭文"，后来引申为书画上的题名，就是在书写正文外所题写的作书人姓名、书写年月、轩号、地名以及注解、感想等。唐代以前，书家多不题款，所以古代作品考究起来比较困难，而在近代书法作品中，落款是整幅作品中必不可少的部分。它不仅起交代主题、明确宾主关系的作用，而且担负起了对通篇作品进行调节、平衡、补充、协调和装饰的使命。

1. 落款的形式与内容

不同的书法作品，其落款形式不同，一般分为单款和双款两种。

单款，也叫下款，只在作品的结尾处进行落款。内容通常包括正文的出处、书写者的感想、书写者姓名、书写时间、书者斋号、地名等。常见最简单的落款只署书写时间和书者姓名，如果只署书者姓名则叫"穷款"。

双款，就是在单款之外再加上赠送对象的名号称谓、官衔、敬词等文字。为了尊敬对方，一般将名称题在作品的上方，所以也叫"上款"。关于上款的位置，如是对联，上款题在右联的右上方；如是独行款，就题在左联，其中上款题在上半部，下款题在下半部。

上款格式：受书者姓名+称呼+谦词。

下款格式：内容+时间+姓名字号+地点+谦词(如：敬录毛泽东沁园春雪　庚寅年孟夏　吴房人于乐山师范学院学书)。

2. 宾主的称呼

书法作品中的称谓能直接点明受书者与书写者的相互关系，一般可能出现的社会关系有师生关系、亲属关系、朋友关系、同事关系等。

对于熟人、同事、朋友等关系可称先生、同志、同好、同道、同窗、道友、小姐、女士，下加雅正、雅嘱、教正等。

对于前辈、师长和敬佩的人，当称谓先生、仁伯、仁叔、尊师、恩师、师尊、师翁、夫子、方家、某翁(80岁以上曰翁)、某老(70岁以上曰老)，其后再加鉴正、指正、大雅等。写给长辈的作品，一般不带名字，可加上"大人"二字。

对于行家、同道、朋友、同学，则视具体情况称方家、仁兄、学兄、学长、同窗、同砚、同席，其后再加雅评、雅鉴、雅正、雅赏、法正、斧正、正腕等。

对晚辈、下属、亲朋，可用贤契、贤弟、学弟、贤侄、爱孙，其后再加留念、存念、惠存、雅存、补壁等。

总之要符合身份，可根据具体情况灵活掌握，不必生搬硬套，以免贻笑大方。

在下款中，一般也要加上一些礼貌用语或客套词。对待长辈时，可加顿首、拜书、敬书、谨书；平常作品可加节临、戏书、醉笔、醉书、漫笔、写、书、临、题、篆、录等。

3. 落款时间的写法

作品中的时间如用公历(阳历)纪年法，则简单明了。然而书法是传统的艺术，为了追求典雅古朴，一般采用古代沿用的年号、干支、季月并用的方法，并形成书写惯例。

纪年方式：古代采用干支纪年方法，十天干与十二地支相组合，形成"六十花甲子"，六十年为一轮回。

季月使用方式：四季按照农历的划分方法，分为春、夏、秋、冬，每季三个月。春季：一月、二月、三月；夏季：四月、五月、六月；秋季：七月、八月、九月；冬季：十月、十一月、十二月。

农历的每个月份还有一些雅称。

一月：孟春、初春、寅月、正月、初月、元月、元阳、端月、孟月、岁首、开岁；

二月：仲春、卯月、杏月、仲阳、花朝月、丽月；

三月：季春、暮春、辰月、晚春、桃月、杪春、蚕月；

四月：孟夏、初夏、巳月、槐序、槐月、麦秋、麦月、清和；

五月：仲夏、午月、榴月、蒲月；

六月：季夏、盛夏、未月、荷月、伏月、暑月；

七月：孟秋、早秋、初秋、申月、开秋、巧月、兰月、瓜月、凉月、兰秋；

八月：仲秋、中秋、酉月、桂月、正秋、爽月、桂秋；

九月：季秋、戌月、菊序、菊秋、暮秋、霜序；

十月：孟冬、初冬、阳月、良月、亥月、开冬、吉月；

十一月：仲冬、子月、畅月、雪月、复月、寒月、冬至月；

十二月：季冬、腊月、丑月、临月、严冬、残冬、暮冬、岁杪。

旬的别称：一般每月三十天，每十天为一旬，每月初一至初十为上旬，十一至二十为中旬，二十一至三十为下旬。上旬的别称是上浣日、上瀚日；中旬的别称是中浣日、中瀚日；下旬的别称是下浣日、下瀚日。

农历其他别称：每月初一叫朔日；每月十五叫望月；每月十六叫既望；每月底叫月杪；每月最后一日叫晦日。

落款时间也可用二十四节气或重要的传统节令来表示。

二十四节气：冬至、小寒、大寒、立春、雨水、惊蛰、春分、清明、谷雨、立夏、小满、芒种、夏至、小暑、大暑、立秋、处暑、白露、秋分、寒露、霜降、立冬、小雪、大雪。

正月初一：元旦、元日、元朔、元正、元春、元辰、正朝、三朝、改旦、三元、岁朝。

正月十五：元宵、元夕、元夜、灯节、上元。

三月初三：重三、上巳、三巳、令节、上除。

五月初五：端午、午日、蒲节。

七月初七：七夕、乞巧节、星节。

七月十五：中元。

八月十五：中秋节。

九月初九：重阳、重九、菊花节。

十月十五：下元。

十二月三十：除夕、宁岁。

另外，落款可加上书写者的出生地和书写的地点，以及书家的斋号、别号等。老人和孩子可以署上年龄。

二、款识注意要点

(1) 署名可用名，也可用字号、别称，一般不带姓(名为单字除外)，用雅称不用俗称。

(2) 宾主分明。落款字体不可大于正文字体，通常落款字要比正文稍小，却又不能大小太悬殊，大小轻重适宜、协调最好。但对于有些情况，也可以大小相同，比如小楷作品、小行草作品。此外，受书者姓名应高于作书者姓名，下款不可低于字的底边等。

(3) 字体适宜。落款的字体要与正文的字体协调统一，对比而有变化。传统的惯例是"今不越古，动不制静"，就是说落款的字体要比正文字体古雅一些，轻松流动一些，如隶不用篆、楷不用隶。因为篆、隶书是静态的，行、草是动态的，所以行书和草书不用楷书、隶书和篆书题款。一般来说，传统的搭配方法为：正文若是篆书，款就用隶书和章草；正文若是楷书，款就用行书。从实践看，用行书落款比较普遍，行书适用于任何一种字体。

(4) 落款位置。落款的位置因人而异，可在书写之前提前安排准确，也可在正文书写结束之后再根据空白位置决定，也可以把计划与实际书写情况结合起来安排。

① 放置于正文最末行的空位处，此种情况一般空位较少，所以字数不能太多，甚至只有穷款。

② 另起一行来写落款，书写时可根据整体需要写一行或多行，但一般不要与正文上下端平齐，以达到错落有致的效果。

③ 对于对联来说，上、下联两边都可以落款，上款题于上联右边，下款题于下联左边，相互呼应，有时甚至于上、下联两边都有落款，比如正文为篆书的情况。

三、印章

印章原用于封发竹木简牍，后用于书画题。书法印章，有着"方寸之地，气象万千"之誉，它与书法作品有着不可分割的关系。从色彩上讲，墨是黑色的，纸是白色的，印是红色的，这是黑、白、红三种色彩的经典搭配，有强烈的视觉效果，可谓"画龙点睛"。

1. 印章的分类

1) 朱文印、白文印和朱白相间印

图 14-19 所示为朱文印，图 14-20 所示为白文印，图 14-21 所示为朱白相间印。视具体情况使用，如横披、手卷、匾额、榜书等，可盖在署名的左边，一般用一枚印，若为补白，也可用朱、白两枚印。如书体是小篆、小楷等较为工整的作品，宜用朱文印；如正文是隶书、魏碑、榜书等墨色较重的作品，宜盖白文印，或朱白印并用。

 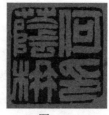

图14-19　　　　　　　　　图14-20　　　　　　　　　图14-21

2) 姓名章和闲章

姓名章是题款署名用章，可刻为一枚印章，如图 14-19、图 14-20 所示；也可分刻为姓章与名章两枚，一阴一阳，刻着书者姓氏的章叫姓章，只刻有名字的章叫名章，一般盖在下款的下方，一是起到验明正身的作用；二是起到疏密调节、补救虚实的作用。

姓名章大小要与款字相协调，印不能与款字等同，占款字的 1/3～1/2 为宜。

闲章主要起衬托装饰作用，白文、朱文皆可，内容多为警句格言、成语、诗句，也可以为禅语、佛像等，主要表达书者的情怀和感受，如图 14-22、图 14-23 和图 14-24 所示。从用处与形态上分，一般有以下三种形式。

- 起首章(也叫迎首章)：多为长方形、椭圆形、圆形，一般盖在作品第一行第一字、第二字之间的右侧。
- 压角章：多为斋馆和籍贯的方形章，或用椭圆形和扁方形章。绘画多盖在左下角，书法多盖在右下角，起到稳定重心的作用。
- 异形章：诸如宝葫芦章、弯月章、寿星章、半朱半白鸳鸯章及各种肖形印。

图14-22　　　　　　　　　图14-23　　　　　　　　　图14-24

2. 用印应注意的问题

(1) 大幅盖大印，小幅盖小印，印不可大于提款，印款相宜。

(2) 用双印，不能同朱或同白，应一朱一白，二印间留一段距离。

(3) 上款上端不可盖闲章，不可压在人名上，一来失礼；二来破坏了画面。

(4) 书法四联首幅，右上可盖印首小长形章，其余不可盖，如统统盖上，行气就破坏了。

(5) 用印不可过低，勿低于字之底边。

(6) 落款盖印之下，不可再题字。

总之，印章在书法作品中不只是内容上的配合，更重要的是它不但具有装饰和衬托的作用，而且对作品总的章法分布起着调整节奏、稳定重心、破除呆板、加强均衡等作用。

第四节　拓展知识与思考练习

【课外拓展知识】

了解传统书法作品体式安排。

【思考练习】

传统书法章法与现代书法章法的区别。

【作业练习】

进行不同书体的书法作品创作。

参考文献

[1] 王禹翰. 书法常识一本通[M]. 沈阳：北方联合出版传媒(集团)股份有限公司，万卷出版有限责任公司，2010.

[2] 沃兴华. 中国书法史[M]. 长沙：湖南美术出版社，2009.

[3] 欧阳中石，徐无闻. 书法教程[M]. 北京：高等教育出版社，2013.

[4] 熊泽文，武谊嘉. 三笔字教程[M]. 北京：北京师范大学出版社，2016.

[5] 童冬生，方一舟. 三笔字书写教程[M]. 杭州：浙江大学出版社，2014.

[6] 刘飞滨，雷敏. 三笔字实训教程[M]. 北京：科学出版社，2015.

[7] 中国教育学会书法教育专业委员会. 师范院校书法基础教程[M]. 天津：天津古籍出版社，2008.

[8] 袁雪峰. 大学硬笔书法[M]. 上海：格致出版社，上海人民出版，2012.

[9] 李乡状. 文艺经典荟萃[M]. 长春：吉林文史出版社，2006.

[10] 周世闻. 王羲之书法经典鉴赏[M]. 成都：四川美术出版社，2015.

[11] 丁永康. 硬笔书法教程[M]. 济南：山东画报出版社，2009.

[12] 王玉孝，司惠国，任绪民. 硬笔楷书入门[M]. 北京：金盾出版社，2009.

[13] 方正. 实用书法教程[M]. 成都：西南交通大学出版社，2010.

[15] 中国教育学会书法教育专业委员会. 大学书法隶书临摹教程[M]. 天津：天津古籍出版社，2010.

[16] 丁子义. 大学书法隶书教程[M]. 西宁：青海人民出版社，2008.

[17] 毛峰. 汉简临摹与创作[M]. 南昌：江西美术出版社，2010.

[18] 万应均. 粉笔书法艺术[M]. 长沙：湖南人民出版社，2011.

[19] 任钦功. 中国粉笔字书写艺术[M]. 北京：人民美术出版社，1993.

[20] 熊绍庚. 书法教程[M]. 上海：华东师范大学出版社，1989.

[21] 徐同林. 书法训练与鉴赏[M]. 北京：中国人民大学出版社，2013.

[22] 黄惇，李彤. 书法[M]. 上海：上海人民美术出版社，2008.

[23] 崔廷瑶. 书法格式图解[M]. 南昌：江西美术出版社，2000.